창비시선

민음사

설록 이야기

이용악시전

조율을 잘 모르는 사람이 나를 보면 피아노 고쳐 주는 아저씨에 불과할 테지만, 나는 조율은 예술이라고 생각한다.

조율이란 아름다운 피아노 소리를 만들어 가는 일이다. 아무리 좋은 피아노라도 조율을 잘 못하면 결코 예쁜 소리가 나지 않는다. 아름다운 소리에 힘이 갖추어지면 조율사가 감동하고 다음으로 연주자가 감동하고 끝으로 청중이 감동한다.

조율에 입문한 뒤로 나는 이왕 하는 일이면 우리나라 최고의 조율사가 되기를 목표로 노력했다. 그러나 전 세계의 피아니스트들을 만나면서 세계적 수준의 조율을 하지 않으면 안된다는 것을 깨닫고 한층 더 스스로를 갈고닦았다. 64년 동

안 한 우물만 판 덕에 요즘은 물이 펑펑 나온다. 날마다 음악 속에서 사니 맨날 즐겁고 행복하겠다고 사람들은 말한다. 그런데 그렇게 좋아 보이는 이면에는 만만찮은 스트레스가 있다. 말년에 깨달은 것은 이 세상에는 단 한 가지도 쉬운 일이 없다는 사실이다.

어려움만 있는 것은 아니다. 그보다 훨씬 더 큰 즐거움이 있다. 새로운 조율 방법을 찾아냈을 때의 기쁨, 피아노 소리가 아름답게 만들어졌을 때의 감동, 이렇게 오래도록 일할 수 있다는 즐거움. 일할 수 있어 건강하다는 것이 얼마나 즐거운가.

그동안 틈틈이 모아 둔 글들이 책으로 나온다. 나는 글 쓰는 사람이 아니다. 한 분야의 전문가로 살아온 이야기를 그대로 적었을 뿐이다. 가까운 제자가 나를 평하길, 평소에는 순하고 더러 재미있는데 일단 피아노 조율에 들어가면 완전히 돌변해 찬바람이 일도록 엄격해진다고 한다. 일 앞에서 엄격해지는 것은 모든 장인들이 다 그러리라고 생각한다. 다시 한 번 나를 되돌아보는 기회가 되어서 다행이다.

2019년 가을
이종열

1부

조율의 입문

조율이라는 일

어렸을 때 지게를 지어 봤는데, 절대로 힘만 가지고 하는 일이 아니었다. 생각 없이 지면 기우뚱기우뚱하다가 넘어진다. 농부들이 지게로 크게 한 짐씩 지고 가면 힘이 좋아서 잘 가는 것처럼 보이지만 지게 지는 일은 기술이다. 양쪽에 물동이를 매단 지게라면 물동이 흔들림에 리듬을 잘 맞춰야 걸어 나갈 수 있다.

이처럼 세상에 쉬운 일은 없다. 더구나 전문가가 되려면 남다른 노력과 꾸준한 반복 연습이 필요하다. 이렇게 단순한 진실을 스스로 체험하고 확실히 깨닫기까지 오랜 시간이 걸렸다.

전에는 나도 잘났다고 기고만장했다. 피아노 조율을 잘한다고 칭찬받으니까 내가 굉장히 잘하는 줄 알았다. 그런데 조율을 하면 할수록 점점 한도 없고 끝도 없다는 것을 알게 되면서 잘난 체를 안 한다. 나이 팔십이 된 지금도 새로운 기술을 생각해 낸다. 예전에 터득했다가 잊고 있었던 기술의 우수성을 재발견하기도 한다.

조율 기구 중에 튜닝해머라는 것이 있다. 피아노의 현이 감기는 핀을 조이는 일종의 렌치다. 초년생일수록 튜닝해머를 돌릴 때 고생하는데 돌리다 보면 너무 돌아가고, 풀다 보면 아주 풀려서 다시 돌리느라 시간을 많이 빼앗긴다. 후배들에게 이 기술에 대해 설명할 때, 이건 감각으로 하는 일이라 말로 하기는 쉽지만 그 감각을 완전하게 손으로 옮기기는 정말 어려운 것이라고 경험을 강조한다. 실제로 경험하는 것이 최고의 선생님이다.

조율사에게는 귀에 들리는 소리를 공구 다루는 손으로 연결하는 감각이 있다. 다시 말하면 이 시점에서 현을 풀어야 되겠다 또는 감아야 되겠다 하는 손의 감각과 소리를 듣고 있는 귀의 감각을 연결하는 것이다. 귀와 손을 서로 연결하여 자유자재로 일할 수 있을 때까지는 많은 연습이 필요하다.

옛 주소로 전라북도 완주군 조촌면 신동마을(동녘골)이 내가 태어난 고향이다. 지금은 전주시로 편입되어 있지만 전주시와 완주군의 경계선에 있는 동네였다. 밭농사 벼농사 짓는 집안으로 선조나 가까운 친지 아무도 이런 일을 해 본 적이 없는 농가에서 조율사가 났으니 돌연변이라고 할 수 있다.

할아버지와 아버지께서는 한학에 조예가 깊으셨는데 할아버지가 부르시는 시조는 굉장한 수준이었다. 소학교 1학년 때 해방을 맞고 6.25 전쟁이 터지기까지는 해방된 기쁨으로 태평성대를 누리던 시절이었다. 동네 어른들은 할아버지에게 "청산리 벽계수야, 수이 감을 자랑 마라" 하는 시조를 배우며

풍류를 즐겼다.

우리 국악은 대개 구전으로 전수하기에 춘향가처럼 긴 것도 악보 없이 수백 번 수천 번 연습해서 그냥 외우지만 할아버지에게는 시조 악보가 있었다. 요즘처럼 오선지에 음표를 그린 악보가 아니고, 그냥 장구 반주를 위한 박자 표시를 해 놓은 것이었다. "청산리 벽계수야" 사이에 장단을 치는 위치를 궁채는 동그라미로, 열채는 다른 모양으로 표시했다. 할아버지는 시조 잘하는 분에게 듣고 따라 배우신 것 외에 학문적으로 시조를 연구하고 공부하신 것이다. 그걸 아버지도 따라서 그대로 배우셨다.

나는 어른들이 모여서 시조를 선창 후창 하는 근처를 왔다 갔다 지나다니면서 귀 넘어 얻어들었다. 그때 익힌 걸 지금까지도 외우고 있다.

할아버지는 단소 솜씨도 대단하셨다. 그것도 손수 단소를 만들어 부셨다. 대나무를 잘라 구멍을 뚫어서 음정을 맞추는데 바로 그 음정 맞추는 것이 지금 말로 조율이었다. 한번 불어 보고 음높이를 조금 더 높여야 되겠다 해서 높이고 낮추고 그러셨다. 가끔 나도 할아버지 단소를 불어 보고는 했다. 입술을 어떻게 대는가에 따라서 소리가 나기도 하고 안 나기도 했다. 방향을 잘 조절해서 깊이를 잘 맞추면 소리가 났다. 신기해서 자꾸 불어 보았다.

학예회 무대에서 어떤 학생은 무용을 하고 어떤 친구는 서서 노래를 부르는데, 나는 양반다리를 하고 앉아서 시조를

읊었다. 노래는 학교에서 내가 제일 먼저 익혔다. 왜정 때 지어진 목조 건물이라 다른 교실에서 음악 시간에 노래를 하면 다 들려오니까 이쪽 교실에서 듣고 다 외웠다. 나는 과학 시간과 음악 시간이 제일 재미있었고 셈본(수학)이나 역사는 재미없었다. 지금 생각하면 음악이라는 게 백 점이 있을 수 없지만 그때 백 점을 맞았다.

중학생이 되면서부터는 나도 단소를 만들기 시작했다. 대나무를 너무 길게 자르면 구멍 간격이 넓어져서 손가락으로 구멍 막기가 어려워지고, 너무 짧게 자르면 구멍들이 가까워서 표준 음높이를 만들 수 없게 된다. 그래서 대나무의 굵기, 길이를 잘 보고 잘라야 한다. 그런데 굵기가 똑같아 보여도 자르고 보면 어떤 대나무는 살이 두꺼워서 구멍이 좁다. 여러 개를 잘라서 만들어 보고, 또 안 되면 버리고 다시 하면서 실패를 거듭한 끝에 손가락이 편안하게 구멍을 막을 수 있도록 만드는 요령이 생겼다. 많은 경험으로 내 취향에 맞는 음색도 알아냈다.

내가 만든 단소는 할아버지 단소와는 다르다. 할아버지는 궁상각치우 오음계지만 나는 서양 음계로 도레미파솔라시도가 다 나오게 만들었다. 구멍을 뚫으면서 도, 레, 미, 파 음이 맞는지 들어 보고, 음이 낮으면 위쪽 방향으로 구멍을 넓혀서 음을 높인다. 입에 대는 부분에 가까울수록 음정이 높아지

고, 멀어질수록 음이 낮아진다. 구멍이 작으면 소리가 어둡고, 구멍이 크면 소리가 밝지만 실수로 너무 키우면 손가락으로 다 못 막아 공기가 새니 실패다. 그러면 다시 시작해서 손가락으로 잘 막히면서도 음정이 알맞게 만들어야 하는데, 이렇게 구멍을 뚫는 연구는 굉장한 머리와 기술을 요했다. 내 생애 최초의 조율이었다.

도레미파솔라시도가 다 나오는 단소만 가지고는 만족할 수가 없었다. 그래서 반음계까지 불 수 있는 단소를 또 개발했다. 공부는 안 하고 그런 데만 몰두했다. 문제는 손가락은 열 개인데 반음까지 내려면 구멍을 열한 개 뚫어야 한다는 것이었다. 손가락이 열 개밖에 안 되는데 열한 개 구멍을 어떻게 막을 것이냐? 그 당시 수준으로는 정말 어려운 문제에 봉착했지만 좌절하지 않았다. 위로 올라가면서 면적이 넓은 엄지손가락으로 구멍 두 개를 막을 수 있도록 구멍 간격을 좁히는 방법이 연구되었다. 구멍 두 개를 동시에 막았다가 한쪽씩 떼었다 막을 수 있도록 제작했다. 그렇게 극성을 떨면서 단소를 열 개 이상 만들었다. 대나무는 입김이 들어가서 습기가 찼다 말랐다 하니까 금이 가고 깨졌다. 그러면 양초를 녹여 메워다가 불었다. 단소로 동요도 불고 학교에서 배운 외국 가곡도 불면서 혼자 음악성을 키워 갔다.

단소의 발성 부분은 반달형으로, 모양에 따라 고운 소리가

나고 되바라진 소리가 나기도 했다. 파이프 오르간처럼 공기를 보내는 입구 쪽을 어떻게 만드느냐에 따라 소리가 달라진다. 이렇게 소리를 곱게 만드는 일을 전문 용어로 정음(整音, 보이싱(voicing)이라고도 부른다.)이라고 하는데, 악기에서 아름다운 음을 내기 위해 여러 가지 방법으로 음색을 바꾸는 일이다. 그런 것을 중학생 시절에 단소를 여러 개 만들면서 터득했다.

중학교 3학년 때의 어느 여름날 조용한 목탁 소리와 함께 스님 두 분이 오셨다. 시골인지라 쌀 한 그릇을 시주했다. 스님께서 공양을 받고 합장하시고는 "학생은 이다음에 소리 나는 일을 하면서 살아갈 사람이네."라는 말을 남기고 갔다. 그 후로 줄곧 잊어버리고 살았는데, 나이 들어 가끔 기억을 되살려 보며 그때 그 스님을 다시 만나보고 싶은 감회에 젖는다.

옛날 추억이 그리워서 단소를 한 번 만들어 보았다. 이번에는 습기에 쪼개지지 않게 알루미늄 파이프로 만들어서 소중히 보관하고 있다.

초등학교를 마치고 6년제 전주공업중학교에 입학했다. 내가 어려서부터 그 귀한 기계식 탁상시계를 열 번도 더 분해해 보고 판자를 잘라서 썰매도 만들고 뭘 뚝딱 잘 고치니까 일제 때 사범학교 나오신 작은아버지께서 "이 애는 앞으로 과학 교육을 받게 해야 한다." 하셔서 공업학교를 가게 되었다.

중학교에 가니 처음으로 브라스밴드를 가까이에서 볼 수 있었다. 나는 브라스밴드가 너무 멋져 보였는데 그중에서도 특히 클라리넷을 한번 해 보고 싶었다. 그러나 할아버지, 아버지에게 그것을 불어 보겠다는 말 한 마디 할 용기를 못 내고 그저 연습실 앞에 가서 유리창 안을 들여다보며 부러워만

하다가 발길을 되돌리곤 했다. 그때가 6.25 전쟁 후라 하루
하루 사는 게 힘든 때였다. 지금은 흔한 기타 하나가 주변에
없던 그 어려운 시절에도 나는 밥보다 그런 악기가 간절했다.
숫기가 없어서 아버지한테 사 달라는 소리도 못하고 겨우 어
떻게 해서 하나 얻은 게 하모니카였다. 밤마다 뒷동산에 올라
가 시간 가는 줄 모르고 하모니카를 불었다.

단소 만들며 하모니카 불며 중학교 삼 년을 다 보냈다. 시
골에서는 초등학교도 제대로 졸업 못 하는 시절이었다. 중학
교 교육만 시켜도 자식 많이 가르쳤다고들 했다. 모두들 생활
이 어려웠지만 다행히 우리 집은 끼니를 거를 정도는 아니었
는데, 형제가 많은 것이 부담이었다. 돈이 안 드는 육군사관
학교를 가라는 권유도 있었다. 우리 형제가 팔 남매인데 위로
누님이 한 분 계시고 내가 장남이다. 집에서 장남을 계속 공
부시키다 보면 농사지어서는 밑의 동생들을 감당 못 하게 된
다. 그러니까 중학교를 졸업하고 고등학교를 갈 수 있느냐가
나에게는 심각한 문제였다.

어느 날 농사일을 거들고 있는데 내 귀에 브라스밴드 북소
리가 들려왔다. 전주 학교에서 집까지 거리가 십 킬로미터 정
도다. 북소리는 굉장히 낮은 주파수의 음인데 귀에 익은 그
브라스밴드 북소리가 은은하게 들려온 것이다. 환청이 아니
라 진짜로……. 어른들 앞에서 학교 북소리가 들린다고 했더

니 그 말에 어른들이 충격을 받으셨다. '정말 어떻게 해서라도 저놈을 고등학교에 보내야 되겠구나!' 이렇게 고등학교를 가게 되었으니 부모님께 크게 부담을 드려 불효를 했다.

고등학교에 내가 가고 싶은 기계과는 없고 토목과, 방직과, 화학과, 건축과가 있어서 화학과를 선택했다. 화학도 해 보니까 재미있었다. 서로 다른 물질이 섞여서 완전히 성격이 다른 물질이 생성되는 게 참 신비로웠다.

교회에서 만난 풍금

　고등학교 3학년이던 가을날 옆 동네 예배당에 갔다가 풍금을 보았다. 우리 집안은 유교 사상으로 완고해서 교회는 생각도 못 하는 상황이었지만 친척이 같이 가자고 꾀어서 넘어갔다. 그런데 그 예배당의 작은 풍금을 보고 그만 정신을 빼앗겼다.

　학교에도 풍금이 있었지만 비품이라 만지지 못하게 되어 있었다. 달랑 한 대인 풍금을 음악 시간이 되면 아이들이 개미처럼 달려들어 교실로 옮겨 오고 다시 교무실로 가져다 놓고 그랬다. 그런데 교회에 풍금이 있으니까 호기심이 발동했다. 저걸 한번 배워 봐야지.

그때부터 예배당을 몰래 도둑처럼 다녔다. 할아버지에게 비밀로 하고, 성경과 찬송가 책을 숨겨 가지고 별일 없는 척 연기를 했다. 일단은 교인들과 가까워져야 풍금도 만지게 할 테니까 아주 열심히 다녔다. 첫날 교회 집사님이 교인들 앞에서 이 학생이 아무개 씨 손자라고 소개하자 할렐루야 하고 모두 놀랐다. 완고한 그 집 손자가 교회를 왔다고! 나는 예배가 끝나고 사람들 싹 빠져나간 뒤에 편히 풍금을 만지니까 그렇게 재미있을 수가 없었다. 문득 이 풍금을 내 것으로 만들려면 찬송가를 잘 치면 되겠구나 하는 생각이 들었다. 그때 잘 사는 집 아이들은 대학 가려고 시험 공부하는데, 나는 대학은 안 갈 테니 내가 하고 싶은 것 좀 많이 해 보자는 생각이었다.

시내 서점에 가서 오르간 교본을 샀다. 교본을 딱 펴 보니 손가락 번호가 정해져 있었다. 손가락에 번호 1, 2, 3, 4, 5를 매겨서 어떤 손가락으로는 무슨 음을 누르고부터 독학을 시작했다. 옆에서 지도해 주는 선생님도 없이 그냥 혼자 교본을 펴 놓고 첫 페이지부터 차곡차곡 배워 갔다. 가다가 모르는 게 있으면 『음악통론』 책을 펴서 이론 공부도 해 가며 그렇게 교본 한 권을 혼자 해냈다. 교본을 다 떼니까 자신이 생겼다.

시골 교회에서는 자주 부르는 찬송가가 몇 개 안 된다. 찬송가 악보를 펼쳐 놓고 처음에 오른손으로 주선율과 알토 부

분을 쳐 보고, 그다음에 왼손으로 테너와 베이스 두 음을 더하고, 그러다가 두 손을 합쳐서 천천히 4부 합창곡을 연주해 나갔다. 제대로 할 능력은 아직 안 되니까 천천히 네 음을 동시에 누르면서 연주해 보는 것이다. 그렇게 몇 곡 해 보니 정말 즐거웠다. 단소의 가락만 듣다가 화음의 세계에 들어가니 그렇게 황홀할 수가 없었다. 멜로디에 따라서 저음이 오르내리는 것도 너무나 매력적이었다.

'야! 이렇게 몇 곡만 할 게 아니라 찬송가 한 권을 전부 다 해 버리자.'

찬송가 1장부터 차근차근 해서 580곡을 다 마쳤다. 그때부터 예배당 풍금에 빠져서는 헤어 나올 수가 없었다. 학교 갔다 오면 책을 든 채로 건너 동네에 있는 예배당으로 갔다. 풍금에 채워져 있던 자물통은 걸쇠의 나사못을 드라이버로 풀어서 통째로 뽑아 버리고 새벽 1시가 넘도록 연습했다. 집에 오면 문이 잠겨 있어서 담 넘어 들어가 부엌에서 한 숟갈 떠먹고, 자려고 누우면 건반이 또 아른아른 보여 쉽게 잠이 들지 않고……. 날마다 저녁 끼니를 제때 먹지 않으니 신경과민 상태가 되고 위장병이 생겼다.

이쯤 해서는 『바이엘 피아노 교본』 한 권을 일곱 시간 만에 해치웠다. 당시 예배당에서 반주하던 남자 집사님은 화음은 두고 멜로디만 치셨다. 4부 합창곡을 칠 수 있는 사람이 생기

니까 잘됐다며 반주 좀 하라고 얼른 넘겨주었다. 드디어 풍금이 내 것이 된 것이다. 나는 신앙심보다도 그저 풍금을 얻었으니 이 세상을 다 얻은 듯했다. 그렇지만 그 뒤부터는 결석을 하면 표시가 나서 빠질 수도 없었다.

시골이라 사람이 많지 않고 성가대라야 해체 상태로 지휘자도 떠나고 없었다. 제일 공부를 많이 한 교인이 중고등학교 나온 정도이고, 악보를 볼 줄 아는 사람도 없는데 성가대를 만들어서 가르쳤다. 악보를 읽고 노래하는 게 아니라 악보 모양이 이렇게 되어 있을 때는 이렇게 부른다고 각각의 멜로디를 여러 번 반복해 외우게 하는 식이었다. 나무둥치 사이로 수수깡 엮어서 흙 바른 시골 예배당에 서툴지만 성가대 찬양이 울려 퍼졌다. 그로부터 육십 년이 지난 지금도 성가대원 했던 분들과 그때 그날들의 감격과 추억을 이야기한다.

풍금 음 맞추는 것, 그것 한 번만

교회에서 성가대 반주를 하다가 새로운 문제에 부딪쳤다. 4부 합창곡 화음을 연주하다 보면 어떤 화음은 소리가 참 좋은데 어떤 것은 음이 와글와글하고 거친 느낌이다. 이게 다 똑같이 예쁜 소리가 나면 참 좋을 텐데. 단소 불고 하모니카 불 때는 몰랐는데 합창곡 화음의 세계로 들어가면서 이건 참 좋은 화음이다, 이건 안 좋은 화음이다라고 화음의 질을 느끼게 되었다. 불안정한 풍금 소리에 불만이 생긴 것이다.

1956년 가을 어느 날부터 '왜 그럴까?'에 몰두하기 시작했다. 그때는 조율이라는 단어도 몰랐다.

이게 왜 이러지? 왜 이러지?

소리라는 것은 물체의 진동으로 발생하니까 진동체를 변화시키면 소리가 바뀔 것이라고 생각했다. 음악적인 것은 모르고 단순히 물리적인 것만 생각한 셈으로, 물리책을 있는 대로 들여다보고 소리에 대해 공부를 했다. 하지만 물리책은 소리는 어떻게 발생하고 어떻게 전파되며 진동체가 빨리 진동하면 소리가 높다는 등 기본적인 이야기들뿐이라서 그 원리를 풍금에 적용하기는 막막했다.

어떻게 해야 되나? 풍금 뒤의 뚜껑을 열고 리드를 빼냈다. 당시의 풍금, 곧 리드 오르간은 발로 페달을 밟아 바람을 넣어서 소리를 내는데, 이때 공기가 리드(reed)를 진동시킨다. 보니까 진동판이 하모니카처럼 생겼기에 고정 부분 안쪽을 좀 깎아 보았더니 음이 낮아졌다. 안쪽 부분이 얇아지면서 탄력이 줄어드니까 진동이 느려진 것이다. 이번에는 끝부분을 깎아 보았다. 중량이 가벼워지니까 진동이 빨라져 음이 높아졌다. 아, 바로 이거다. 이렇게 높낮이를 잘 맞추어서 옆의 음과 서로 조화를 시키면 되는구나. 이렇게 쉬운 것을! 그렇게 독학으로 연구를 시작했다. 대단한 시행착오를 시작한 것이다.

여기저기 차례차례 건드려 보니까 소리가 변화하는 게 들렸다. 도에서 솔, 솔에서 레, 이렇게 4~5도씩 연결해 갔는데 제일 마지막 음과 처음 시작 음이 완전히 불협화음이 되었다.

처음에는 이건 미로 찾기 같으니 내가 순서를 잘못해서 안 맞는 것이라 생각하고 반대로도 해 보고 가운데서도 시작해 보았다. 하지만 온갖 별스러운 방법에 관계없이 불협화음이 이리저리 옮겨 다녔다. 화음을 들어 보면 오히려 예전만 못했다. 도무지 해결할 길이 없었다. 큰일이었다. 예배당 풍금을 망쳐 놓았으니까. 나중에는 교인들까지도 잘 알지 못하면 반주나 하지 뭐 하러 만지냐며 수근거렸다. 그때부터 이 문제 해결이 지상 과제가 되었다. 혹시 도서관에 관련된 책이 있는지 물어봤는데 들어 본 적도 없다는 대답만 돌아왔다. 학교 음악 선생님도 계셨지만 워낙 내성적이라서 물어볼 용기를 내지 못했다.

혼자 끙끙 앓다가 시내 악기점에 갔다. 악기점에 조율하는 사람이 있을 줄 알고 간 것이다.

"풍금 음 맞추는 것, 그거 한 번만 설명해 줄 수 있어요?"

"보아하니 학생인데 쓸데없는 생각 말고 공부나 혀!"

알아듣지 못해도 설명이나 한번 해 주었더라면 얼마나 좋았을까! 그렇게 일언지하에 거절당하고는 더 사정도 못 하고 돌아 나왔다. 한 가닥 희망마저도 무너진 거다. '그래, 에디슨은 이 세상에 없던 물건도 만들어 냈다는데 이미 나와 있는 것 원리를 못 깨달을 이유가 없다. 안 가르쳐 줘도 좋다. 내가 알아낼 거다.' 스스로 다짐하며 터덜터덜 집에 왔다.

종이에 건반 그림을 그려 놓고 음 맞추는 순서를 앞으로 갔다 뒤로 갔다 하며 이리저리 연구해 본다. 이렇게 하면 맞을 거야 하고 실제로 해 보면 또 안 되고, 끝내 혼자는 안 되었다. 친구에게 "내가 이것 때문에 밤잠을 못 잔다." 그랬더니 "그 풍금이 일본제잖아. 일본에 그런 책자가 있을 것 아니냐!" 하는 거였다. 그때는 이승만 대통령 시절이라 국교는 없었지만 해방 후 몇 년이 흘러서 일본 책을 수입하는 책방이 생겼다. 책방에 찾아가서 일본 책 목록집을 물으니 백과사전만 한 책을 한 권 내주었다. 그걸 펴서 죽 찾아보니까 관련 책이 딱 두 권 있는데, 한 권은 일본 사람이 쓴 책이고 한 권은 미국 사람이 쓴 책을 번역한 것이었다. 목록에 조율(調律)이라는 말이 한문으로 써 있어서 음 고치는 것을 조율이라고 한다는 사실을 이때 알았다.

물고기가 물을 만난 것처럼 신바람이 났다. 다만 이걸 손에 넣으려면 돈이 필요했다. 아버지에게 어렵게 말을 꺼냈더니 깜짝 놀라셨다.

"너는 농토를 이어받아야 할 장남인데 농사를 안 짓고, 뭐 풍금을 고친다고? 풍금 고치면 밥 먹고살 수 있는 거냐?"

아버지는 아들이 빗나가는 게 아닌가 걱정되어 교육자인 작은아버지에게 의논을 하셨다고 후에 들었다. "저놈이 무슨 풍금을 고치는 기술을 배운다고 고집을 피우는데 이거 어떻

게 해야 되나?" 그런데 작은아버지가 "앞으로의 세상은 그런 기술 있는 사람이 잘살 수도 있으니 해 보고 싶은 거 하게 해 줍시다."라고 설득하셨단다. 작은아버지가 그래도 교육자시라 먼 전망을 하셨던 것 같다.

아버지가 돈을 주서서 조율 책을 마침내 샀다. 감격적이었다. 책 두 권을 주문하는데 책값이 비싸서 큰 부담이 되었다. 언제 올지도 모른다는 거다. 한 달이 걸릴지 두 달이 걸릴지, 그때는 비행기가 다니는 것도 아니고.

또 한 가지 문제는 책이 도착해도 내가 일본 말을 읽을 줄 모른다는 것이다. 일제에서 해방되던 해에 소학교에 입학했는데 3월부터 8월까지 나는 그냥 왔다 갔다 하다가 끝났으니까 일본 말을 전혀 모른다. 책을 주문해 두고 돌아오는 길에 『일본어 첫걸음』을 샀다. 그게 아마 해방 이후 첫 일본어 독습책이었을 것이다. 회화를 할 것은 아니니까 무슨 말인지만

알면 된다고 생각했다. 그렇게 혼자 배우고 쓰고 읽고 공부하고 있으니 드디어 책이 왔다. 받자마자 책장을 탁 넘겼는데 무슨 말인지 읽어졌다. 한자가 섞여 있는 데다 문학 서적이 아닌 설명서니까. 그래서 집으로 가다 말고 논두렁에 앉아서 궁금했던 부분들을 다 읽었다.

제일 궁금한 조율 부분을 보니까 '평균율'이 있고 '순정률'이 있었다. 순정률과 평균율의 장단점이 책에 쓰여 있는데 내가 혼자 연구한 것은 순정률에 속했다. 그 맞지 않던 음의 해결 방법까지! 순정률로 조율한 몇 개 화음은 정말 아름다운 화음을 내는데, 그 화음 때문에 다른 음이 희생되어서 나머지 음은 쓸 수가 없거나 별로 아름답지 않다는 설명이다. 예배당 풍금에서 계속 안 맞으면서 밀려다니던 음이 바로 이것이었다. 일찍이 고대 그리스에서 피타고라스학파들이 연구한 것이 피타고라스 음률이다. 그때에도 해결되지 않았던 음정의 차이를 전문 용어로 피타고라스 콤마라고 한다. 내가 혼자 연구한 방법으로 음이 이리저리 계속 밀려다니는 것은 당연한 일이었다. 그런 이론이 있는 줄도 모르고 혼자 씨름을 했으니 해결이 안 될 수밖에.

한편 밀려다니는 콤마, 즉 차이 나는 음을 한 옥타브의 열두 음이 똑같이 나누어 갖는 것을 평균율이라고 한다. 이를테면 도에서 솔 음을 맞출 때 완전하게 맞추는 것이 아니라 12분의

1만큼 솔 음을 낮추어 미세한 양만큼씩 양보하는 것이다. 실제로 순정률 5도 화음과 평균율 5도 화음의 소리는 조금 다르게 들린다. 순정률 5도 화음은 아주 명료하게 나가고, 평균율 5도 화음은 아주 느린 맥놀이가 생긴다. 평균율 5도 화음은 순정률 5도 화음보다 아름다움 면에서 약간 못하지만, 전문가가 아니면 모를 정도이므로 화음으로는 손색없이 쓸 수 있다.

논두렁에서 깨달음을 얻고 예배당에 가서 책에 쓰인 대로 했더니 그 음이 딱 나왔다. 드디어 해냈다는 감동과 함께 전혀 예상치 못한 충격이 왔다.

오케스트라에서 바이올린과 관악기들은 지금도 연주할 때 장3도 음을 순정률로 연주한다. 정말로 아름답다. 그런데 건반 악기를 평균율로 조율하면 장단 3도 화음이 맥놀이가 굉장히 많게 만들어진다. 나는 혼자 연구할 때 순정률로 만들어 본 장3도 화음이 귀에 익었기 때문에 평균율 장3도 화음을 딱 듣고는 충격에 빠진 것이다. '아니 이게 화음이라고? 말도 안 돼. 이것을 어떻게 화음으로 쓰느냐? 이건 화음으로 쓸 수가 없어……'

중세의 조율법이 나 혼자 연습했던 그 순정률과 비슷한 조율법이었는데, 어떤 조를 연주하다가 다른 조를 연주하려면 피타고라스 콤마 불협화음 때문에 조율을 다시 해야 했다는

역사적 이야기가 있다. 그러다가 조율을 연구하던 영국의 메르센이라는 수학자가 평균율을 고안해 '이 평균율은 한 번 조율해서 모든 조를 연주해도 불편하지 않은 고른 화음의 조율이다.'라고 발표했다. 그러나 좋다는 이론이 나와도 아, 그렇구나 하고 모두 다 따라오는 게 아니고 '그것도 조율이냐? 그런 화음을 가지고 무슨 음악이라고 하느냐?' 하는 반대파도 있어서 순정률과 평균율이 300년도 넘게 공존했다는 것이다. 그런 와중에 바흐가 다장조부터 나단조까지 모든 조를 전부 사용해서 『평균율 곡집』을 썼다. 그걸 연주하려면 원래는 하루 저녁에도 조율을 몇 번 다시 해야 하는데, 평균율로 조율하면 그냥 계속해서 연주할 수 있다는 편리함이 있었다. 바흐 『평균율 곡집』에는 '평균율로 조율해서 연주해도 좋은 곡'이라는 뜻이 담겨 있다.

지금은 평균율이 대세다. 건반 악기 99.9퍼센트가 평균율 조율이다. 바로크 시대 음악을 연주할 때는 쳄발로(하프시코드)를 사용하는데, 그것을 한 해에 두세 번은 그 당시 조율법으로 조율해 달라는 요청을 받곤 한다. 평균율과 다른 조율법들이 오늘날까지 공존해 온 것이다. 지금도 관악기 연주자 세 사람이 모여서 도미솔 화음을 연주할 때는 장3도를 순정음으로 분다. 그러다 보니 서양 음악을 연주할 때 모순이 생긴다. 피아노 장3도는 음정이 좀 넓고 관악기 장3도는 조금

좁아서 동시에 소리 내면 반음의 100분의 14만큼 음정 오차가 생긴다. 그런데 음악 하는 사람들은 그것을 화음으로 사용한다. 서로 틀린 음으로 반주를 하고 앙상블을 한다는 이야기다.

예배당 풍금도 평균율로 맞추니까 편하고, 장3도가 혼자 조율 연습할 때의 소리와 다르기는 해도 익숙해지니까 괜찮아졌다. 오히려 더 좋게 느껴졌다. 바흐 시대 사람들도 그랬을 것이다. '이걸 화음으로 인정하라니 말도 안 된다.' 하면서도 평균율 조율법이 편리해서 하는 수 없이 사용하기 시작했으리라. 그렇게 해서 풍금을 배우고 조율을 연구한 지 여섯여 달 만에 평균율 조율을 터득해 냈다.

그사이 작은아버지는 내가 일본어를 모르니 책을 읽어 달라고 할 줄 아셨다고 한다. 어떻게 산 책인데 언젠가는 제 발로 찾아오겠지 하고 기다렸는데 안 나타나니까 만약 못 읽어서 버려졌다면 벼락을 내리리라 벼르셨다고. 나는 조율을 완성했다고 이웃 교회까지 찾아다니며 즐기고 있던 참이었다.

어느 날 작은아버지가 찾으셨다. 그 책 이야기 좀 해 보라는 말씀이다. 아! 내가 잘난 체하고 신나하느라고 찾아뵙지 못했구나. 일본 말 발음은 공부를 안 했으니까 한문으로 그냥 읽고, 요약해서 이 책은 앞으로 조율을 시작하거나 조율을 하고 있는 사람을 위해서 쓴 책이다라고 말씀드렸다. 작은

아버지가 눈을 크게 뜨시고는 물으셨다.

"너 언제 그렇게 일본어를 배웠어?"

"혼자 독학했습니다. 자습서 사다 놓고요."

"그랬냐! 잘했구나. 그래서 이거 읽어 보니까 되더냐?"

"예, 풍금 다 고쳐 났습니다."

그러는 동안에 고등학교도 졸업했다.

조율 연습을 많이 하면 풍금의 리드가 약해지고 결국에는 부러져서 못 쓰게 된다. 그래서 생각해 낸 아이디어로 리드 끝에 양초를 녹여 붙이고 리드 본체가 아닌 양초를 깎아서 조율 연습을 했다. 피아노는 책에서 도면으로만 읽어 보았지 직접 소리를 들어 보면서 조율해 볼 기회가 없었다. 피아노는 줄을 매어 만든 악기니까 기타 줄을 열두 개 사다가 두툼한 칼도마 같은 판자에 대못을 박아서 기타 줄을 맸다. 이것으로 조율 연습을 시도했는데, 소리가 모깃소리같이 작아서 실패로 끝났다. 향판의 원리를 미처 생각하지 못한 어처구니없는 실수를 한 것이다.

졸업하고 나서는 괜히 이웃 교회에 가서 "내가 풍금을 잘 고친다. 풍금 고쳐 줄게." 하면서 우쭐거리고 돌아다녔다. 그 때까지도 이걸 고쳐 줬으니 내가 보수를 얼마 받아야지, 이 걸 직업으로 해야지 하는 생각은 전혀 없었다. 그냥 재미있어 서, 그리고 잘난 체하고 싶어서 할 뿐이었다. 이웃 교회의 풍 금들 다 고쳐 줬는데도 내가 조율해 준다고 하면 못 알아듣 고, 풍금 고쳐 준다고 해야 알아들었다. 졸업 후 농사일도 돕 고 예배당도 계속 다녔는데 그때까지 신기하게 예배당 다니 는 것을 할아버지께 들통나지 않았다. 하나님 은혜로……

그러다가 논산 훈련소 육군에 입대했다. 하나님보다는 풍 금을 더 믿은 신앙이지만, 어쨌든 교회는 열심히 다녔으니까 훈련소에 가서도 교회를 가고 싶었다.

하나같이 훈련으로 햇볕에 그을린 까만 얼굴들인데 저 앞 에 풍금이 있었다. 풍금 앞에는 아무도 없고 맨입으로 찬송 가를 부르고 있기에 뚜벅뚜벅 걸어 나갔다. 찬송가에 쓰여 있는 곡조대로가 아니라 지금 부르고 있는 음높이를 찾아서 그 조로 반주를 했다. 그러고 나니 예배 끝나고 목사님이 그 러셨다. "내가 중대장한테 전화할 테니 주일날이면 무조건 올 라와서 반주 봉사 좀 해 주세요." 좀이라니요, 황공무지한 거 지요. 그 덕분에 훈련소 생활을 조금 편하게 했다. 만지고 싶 은 풍금도 맘껏 만지고.

훈련소를 마칠 때쯤 군 목사님이 나를 어디든 교회에 배치해야 된다고 노력을 하시는 것 같았다. 나는 주특기가 운전병으로 부여되어 있어서 대전에서 유성 간에 있던 군사령부의 운전교육대로 배치되었는데 다행히 그곳에도 교회가 있었다. 함께 교육받는 교육생들 사이에서는 내 별명이 피아노였다. 그때 하늘같이 높은 중령이 교육대로 찾아와 반주 봉사 좀 하라고 해서 반주를 맡아 하다가 서대전 공병대로 옮겨졌다. 군 생활도 안정이 되어 새로운 과제를 만들었다. 일본에서 온 조율 책을 밤낮 보름 만에 번역을 했다. 젊음과 조율을 향한 열정이 있었기에 가능했던 일 같다. 잉크 찍어 쓰는 펜으로 군대 필체로 쓴 팔절지가 지금은 종이가 삭아서 부스러지기에 비닐 파일에 보관하고 있다.

제대를 하고 나니 취직도 해야지 빈둥빈둥 놀 수 없는 입장이었다. 당시 나주비료공장, 충주비료공장이 생겼는데 화학을 공부하고 연수 교육까지 받았으니까 지원만 했으면 아마 갔을 것이다. 하지만 비료 공장에 가는 건 내키지 않았다. 마음이 콩밭에 가 있어서 망설이다가 시내 악기점에 가서 내가 조율을 할 줄 안다고 말했다. 언제 배웠느냐기에 이렇게 이렇게 해서 배웠다고 하고, 한번 해 보라기에 조율을 했더니 "괜찮네……." 한다. 제대하고 바로 직장을 하나 구한 것이다.

그때는 풍금 수리 일을 군청 단위로 입찰해서 맡겼다. 학교

마다 풍금이 한두 대씩 있으니까 군마다 삼사십 대씩은 있었다. 그것을 한 군데로 집결시켜 놓고 칠도 하고 조율도 했다. 풍금은 페달을 밟으면 작동하는 바람통이 구멍 나면 소리가 안 난다. 나는 이 땜질을 하고 전문적인 수리도 겸했다. 수리를 다 하면 돌려보내는데 그 과정에서 이상이 생겼을까 봐 학교마다 방문해서 다시 점검을 해 주었다.

교회에서 닦은 풍금 솜씨로 동요나 행진곡을 치면 무척 경쾌했다. 내가 가서 검사한다고 풍금을 치면 선생님들이 모여들어서 구경을 했다. 선생님들은 사범 학교를 나왔어도 겨우겨우 동요를 치는데 나는 화음을 넣고 즉흥 연주까지 하니까 신기해했다.

서울로 나가다

그 무렵 화폐 개혁이 있었는데 뭐가 잘못되었는지 악기점 주인이 실패를 했다. 가게가 부도 난 것이다. 여기에서 계속 일해야 되나 말아야 되나 하고 회의를 느꼈다.

전에 작은아버지께서 "앞으로 세상은 기술자가 잘살 수 있을 것이다. 열심히 한번 해 보고, 이 시골에만 있을 게 아니라 더 넓은 데로 가 볼 생각도 해 봐라." 하신 말씀이 생각났다. 그래서 작은아버지를 찾아가 악기점을 그만둘지 상의드렸더니, 작은아버지와 같은 사범 학교 동창 가운데 마침 서울의 교육대학에 재직 중인 박찬석 교수님에게 소개해 주셨다. "조카가 이런 기술을 혼자 독학으로 터득했다. 이런 기술자

를 어디 심을 데 없나?" 서울로 올려 보내라고 엽서가 왔다.

1963년 3월 3일로 날을 받았다. 일부러 3 자를 세 개 넣어서. 서울 지리를 미리 익히고 완행열차로 아홉 시간 걸려서 서울에 도착했는데, 지도를 보고 철물점 하는 친척 집을 찾아갔더니 깜짝 놀란다. 내가 풍금 고치는 일자리를 구하러 왔다고 하니까 할아버지 대에서는 전주 이씨라고 양반 행세했는데 그 집 손자가 이런 걸 한다고 또 놀랐다.

그 선생님 소개로 서울 변두리에 피아노를 조립하는 허름한 공장으로 갔다. 목수들 서너 사람이 가짜 상표 피아노를 만들고 있었다. 내가 이런 가짜 만드는 사람들과 일해야 하나 하고 고민이 되었다. 그래도 이야기해 주신 선생님 체면도 있어서 한 달을 채우고는 그만두겠다고 했다. 그러자 선생님이 소개해 준 곳이 수도피아노사다.

수도피아노사는 1960년대에 빛났고 지금은 없어진 회사로, 충무로 명동 입구에 영업장이 있었다. 수도피아노사 사장님도 대구에서 풍금 수리 사업을 했던 분이라 나한테 피아노 조율을 해 보라고 하셨다. 그래서 하던 대로 했고 다음 날 아침부터 공장으로 출근하게 되었다. 나는 그때에야 본격적으로 피아노에 입문했다. 전주에 있을 때는 풍금은 많아도 피아노는 그리 많지 않았다. 군산사범학교에 일본제 피아노가 한 대 있어서 내가 손질했는데, 지금 생각하면 정말 수리라고 할

수 없을 만큼 엉성했지만 연습 삼아서 몇 번이고 하고 또 해 봤다. 조율하는 원리는 같지만 풍금과는 또 방법이 다르니까. 그렇게 해 본 경험으로 합격해서 성수동 피아노공장 조립부의 조율사로 들어갔다.

그런데 전혀 예기치 않은 일이 벌어졌다. 조립부 사람들이 자기네가 조율 배울 기회가 없어졌다고 엄청나게 반발한 것이다. 하지만 되돌아 나올 수는 없었다. 참고 또 참으며 공장에서 실제 조립 경험을 쌓았다. 직접 조립을 했으니 피아노 구조가 완전히 이해되었다. 그러던 중에 회사에 노동 쟁의가 일어났다. 다른 사람은 쟁의를 하면 해고하지만 조율사가 손을 놓으면 제품 생산이 딱 멈춰 버리니까 해고하지 못했다. 조율하는 사람을 빼놓고는 쟁의가 안 되어서 할 수 없이 끼었는데, 그 뒤로 계속 일하기가 망설여졌다. 두 해 반 만에 수도 피아노사를 나왔다.

수도피아노사에 있을 때 이화여자대학교 출신 피아니스트 한동일 씨 고모 되는 분을 알게 됐다. 조율을 하러 가서 이따금씩 피아노를 치면 나에게 "피아노 공부 한번 해 봐라. 지금도 늦지 않다."라고 권했다. 이미 직업 전선에 나선 나로서는 그러기도 쉽지 않아서 그분이 가끔 소개해 주는 학생들 집에 방문해 피아노 조율하는 일로 밥을 먹고 있었다. 그러다 수도피아노 사장님이 다시 들어오라고 사람을 보내왔다.

"그러면 그만둔 다섯 사람 다 들어가느냐?" 물었더니 나머지는 필요 없고 나만 오라는 거였다.

'이건 아니다. 함께 똘똘 뭉쳐서 저지른 건데 내가 밥 먹기 힘들다고 다시 들어가면 자존심도 상하고, 결국은 우리가 임금 문제로 투쟁했는데 그 월급 받고 다시 가는 것도 좀 그렇다.'

나는 끝내 가지 않았다. 수도피아노사에서 나를 욕심내는 것은 자동 기계처럼 조율을 빨리 해냈기 때문이다. 네 시간 동안에 여덟 대씩 했으니까…….

이번에는 삼익피아노에서 오라고 했다. 공장에 잠깐만 가 있으라고 하기에 "난 공장 일 해 볼 만큼 해서 이제 흥미가 없다."라고 대꾸했다. 공장에 있으면 재주를 가졌어도 그 속에 갇혀 바깥세상에 알릴 기회가 없다. 그때 공장에 가서 네 시간 만에 그만두고 나왔다. 역시 조립부 사람들의 반발 때문이었다. 그러자 이제 충무로 영업부로 가란다.

수도피아노사 영업부에서 조율하던 분들은 피아노부터 시작한지라 풍금은 다룰 줄을 몰랐다. 그런데 나는 풍금도 할 줄 아니까 학교에 풍금 조율할 일이 있으면 나를 찾았다. 경쟁사인 삼익피아노 영업부로 옮긴 뒤로 밖으로 애프터서비스

를 나가니까 실력만큼 이름이 바로 알려지기 시작했다.

내 장점은 조율사이면서 약간이지만 피아노를 칠 줄 안다는 것이다. 일반 가정집에서는 조율을 잘했는지 못했는지를 알지 못한다. 조율을 다 끝내 놓고 듣기 좋은 「소녀의 기도」, 「은파」 같은 달콤한 곡을 친다. 거기에다 유행가, 팝송, 동요, 찬송가 등 머릿속에 들어 있는 멜로디를 즉흥으로 적당히 반주 붙여 연주하면 피아노 연주를 잘하는 것을 보니 조율도 잘하겠구나 생각했던 모양이다. 경우에 따라서는 "학생, 학교 교가 한번 불러 봐." 해 놓고 멜로디를 들으면서 반주를 해 보이는 잘난 체로 강렬한 인상을 남겨 고객층을 넓혀 갔다.

당시 삼익피아노가 할부로 어마어마하게 팔렸다. 영업부에 조율사가 모두 다섯 명이었는데 내 인기가 최고였다. 고객들에게 "그 키 자그맣고 피아노 잘 치는 조율사 있죠? 그 사람 보내 주세요." 하고 전화가 온단다. 그런데 인기가 많다 보니까 질투의 대상이 되었다. 다른 조율사들이 너무 잘난 체하고 다니지 말라며 나를 견제했다. 영업부에서는 자기 단골 잡아서 딱 움켜쥐고 나가려고 이 사람이 아주 작전을 세운다며 경계를 했다. 한번은 전무님에게 불려가 이렇게 해명했다. "나는 조율을 열심히 하고, 그다음 점검하느라 피아노 한 곡 친다. 그냥 친절하게 할 뿐 회사에 해독을 끼칠 만한 일을 한 적이 없는데 왜 나를 그렇게 이상한 사람으로 보느냐?"

나를 보내 달라고 전화가 오면 영업부에서 일부러 다른 사람을 보내곤 했다. 조율을 부탁한 쪽에서는 문을 열어 보니까 다른 사람이 서 있다. 그러면 바꿔 간 조율사도 기분이 그렇고 조율을 받는 쪽에서도 찜찜하다. 성심성의껏 열심히 잘해 주고 나오면 이 사람도 괜찮구나 하겠지만, 한 삼십 분 대충 일하고는 "다 끝났어요." 하고 나가니까 고객은 어딘지 성의 없어 보인다고 불평을 한다는 것이었다. 이렇게 일부러 사람을 바꿔 보내고 갖은 방법으로 나를 주저앉히려 해도 안됐다.

'아, 소신껏 성실하게 살면 세상이 알아주는 거구나. 그러면 정말로 더 열심히 하자. 질투하는 사람들 무서워서 내가 대충 할 수는 없지 않은가.'

회사에서 애프터서비스를 하루 네 건씩 받는다. 가서 열심히 해 주면 "이왕 온 김에 우리 옆집도 피아노가 있는데 한번 물어볼까요?" 하면서 갑자기 일이 하나 더 생긴다. 그러다 보면 고모네 이모네 딸네 동생네…… 소개해 달라고 하지 않아도 자꾸 번져 나간다. 회사 일과 개인적인 일이 겹쳐 하루에도 여러 곳을 찾아다니느라 너무 바빠졌지만 성실함을 알아주는 세상을 경험했다.

조율이라는 일이 피아노 한 대당 균등한 시간이 걸리는 게 아니다. 피아노 상태에 따라 다 다르다.

내가 조율을 한 지가 64년째인데 지금도 어디 연주회장에 피아노 소리에 문제가 있다고 해서 가면 다섯 시간도 걸리고 여덟 시간도 걸리고, 경우에 따라서는 열다섯 시간도 걸린다. 하루에 마치지 못하고 여러 날도 걸린다. 그래야만 그 피아노에서 최고의 소리가 나온다. 옛날에는 기술이 서툴러서 오래하고 지금은 잘하니까 빨리 하는 것이 아니다. 아는 만큼 더보인다. 그 피아노에서 영혼이 담긴 소리를 뽑아내는 데 시간을 필요로 하는 때가 있고 아닐 때도 있다.

삼익피아노에서 애프터서비스 일이 바빠지니까 시간에 쫓겨 몸을 혹사하게 되면서 성격이 예민해지고 위장병도 생겼다. 이제는 한계가 왔구나, 독립을 해야겠다는 생각에 삼익에서 근무한 지 만 사 년이 지나 그만두려고 했다. 그런데 바쁘고 인기 많은 것이 죄가 되어 영업부에서 나를 종로 파고다 아케이드 지점으로 좌천 발령을 냈다. 지금은 없어졌지만 피아노 가게가 줄줄이 늘어선 곳이었다. 그것도 조율하라는 게 아니라 판매원으로 가라는 것이다. 드디어 올 것이 왔다고 생각했다.

　　앞으로 열흘 동안 근무하고 열흘째 되는 날 나가겠다 결심했다. 파고다 지점으로 나가서 가게 셔터 올리고 걸레질하고 피아노도 닦았다. 열흘째 되는 날 아침에 진짜로 그만뒀다. 동료 직원들이 몰려와서 가족도 있는 사람이 어떻게 살아가려고 이렇게 배짱 탕탕 튕기고 나가느냐고 염려해 주었다. 사장님에게 그만두겠다고 인사드리러 갔다.

　"그동안 일하게 해 주셔서 감사합니다."

　그러자 사장님이 말했다.

　"어떤 친구도 큰소리 땅땅 치고 나갔는데 세 달도 안 돼서 다시 오더라. 나는 그런 사람은 안 쓴다."

　나는 이렇게 대꾸했다.

　"예. 절대로 그럴 일 없을 겁니다."

맨바닥에 굴러도 두려울 것이 없을 서른한 살 한창때였다. 그때 회사를 나오면서 마지막으로 이야기했다. 내가 회사 근무 시간에 개인적인 일은 하기는 했다. 회사 일을 성실하게 했기 때문에 고객들에게 인정을 받았고 나한테 부탁하는 일이 많아져서 그랬을 뿐이지 회사에 해독은 안 끼쳤다. 내가 나간 뒤에 아마 그걸 알게 될 거다라고. 정말로 그 후에 나를 찾는 사람이 많아서 힘들었단다. 어디 멀리 출장 보냈다고 해 두고 다른 조율사를 보냈는데 나중에 고객들이 알고는 그 좋은 사람을 왜 나가게 했느냐고 항의가 있었다고 들었다. 하지만 나는 퇴사했으니까 여유가 생겨서 조율을 더 열심히 잘해 줄 수 있었다. 피아노를 정말로 예쁜 소리가 나게 만들어 주었다. 이게 입소문이 번져 나가서 일류 피아니스트들이 전부 내 고객이 되었다. 당시 쟁쟁한 피아니스트들이 전부 내 고객이었다.

1971년부터 십여 년을 그렇게 열심히 뛰어다니다 보니까 차가 필요해졌다. 하루에 조율한 피아노 한 대 값을 택시가 가져가는데 한 달 통계를 내 보니까 차 운영비와 맞먹었다. 그래서 1980년에 포니 차를 한 대 마련했다. 자가용을 문 앞에 탁 대고 들어가니까 피아노 조율사가 자가용 차 타고 왔다고 그것도 이야깃거리가 되었다.

내가 세종문화회관을 가게 된 것은 세종문화회관 공연과에
서 피아니스트들에게 여론 수집을 한 결과라고 한다.

1980년부터 세종문화회관 전속 조율사로 있는 동안 직원
들이 다 바뀌었다. 나를 불러들인 공연과장도 나가고, 관장
으로 온 사람들은 그다음에는 거의 구청장 발령받아 나가고
없으니까 새로 부임한 공무원들은 내가 어떻게 들어오게 되
었는지 모른다. 전후 사정을 모르는 후임자더러 "어떻게 이종
열이 혼자 십 년이 넘도록 혼자 하느냐? 나도 좀 해 보자." 하
는 사람들도 있었다고 한다. 새로 온 공무원들은 그 이야기
에 "어, 그러냐? 이것은 특혜다."라며 맞장구친 것 같았다.

그런데 나에게 당신 조율 못 한다고 피아니스트들이 말이 많다, 나가 줘야 되겠다고 하면 수긍할 텐데, 구실이 없으니까 내가 명함에 세종문화회관 이름을 넣고 팔고 다닌다며 그만두라고 한다. 어이가 없어서 즉석에서 내 명함을 보여 주며 나는 지금도 충분히 유명하다, 세종문화회관 팔아 가면서 더 유명해지고 싶지도 않고 그럴 필요도 없다고 항의했는데도 일단은 그만두라는 것이었다. 이유가 정당해야 미련 없이 나갈 것 아니냐고 해도 그냥 밀어냈다. 들어갈 때도 대선배가 맡고 있는 자리를 뒤로 공략해서 가로챘다고 동료들이 수군수군해서 해명하느라 크게 애를 먹었다. 그렇게 세종문화회관을 나왔는데 내가 떠난 뒤로 한 달 동안 조율사가 여럿 바뀌었다. 피아니스트가 뭐라고 불평할 때마다 갈아 치웠다고 한다. 십오 년 동안 말썽 없이 조용해서 조율사의 중요성을 몰랐던 것이다.

조율사에게 무대 피아노 조율은 엄청난 스트레스다. 연주 중에 무슨 이상이 생기지 않을까 하고 연주 끝날 때까지 긴장해야 한다. 피아니스트가 연습해 본 뒤 "원더풀!" 하고 그대로 연주할 때도 있지만 이쪽 소리가 더 밝아야 한다, 이쪽 소리가 더 부드러워야 한다, 건반 깊이를 얕게 해 달라, 무겁게 해 달라 등등 주문이 다양할 때도 있다. 이번에는 또 무슨 주문을 받아 힘들어질 것인지를 생각하면 초조해진다. 공연

이 시작되면 꼭 내 자식이 나가서 연주하는 것 같다. 연주가 끝날 때까지 그 피아노가 안녕하기를 뒤에서 기도하고 마음 졸이며 기다린다.

　세종문화회관에서 그 생활을 십오 년 했는데 납득이 가지 않는 이유로 그만두라고 하니까 굉장히 억울하기도 했지만, 한편으로는 이제 스트레스에서 해방됐구나 싶었다.

　세종문화회관 전속 조율사를 그만두고 얼마 안 돼서 서울
예술의전당으로 가게 되었다. 1995년 1월이었다. 그즈음 세
종문화회관, 호암아트홀, 국립극장, 동숭동 문예회관에서 피
아노 연주회가 많았는데 그 모든 곳 일을 나 혼자 다 치러 냈
다. 피아노는 몇 년 지나면 점점 말썽이 생기는데도 기술적으
로 여러 곳 연주장을 감당해 왔다.

　예술의전당에서 조율한 지 올해로 24년째다. 스트레스를
정말 많이 받을 때는 언제 이걸 그만두지 싶기도 했다. 세계
적인 연주자, 이름이 쟁쟁한 피아니스트가 온다는 기사가 나
면 그걸 보는 순간부터 콘서트가 끝나고 떠날 때까지 스트레

스다. 이 사람이 오면 이 피아노를 치도록 해야지 하고 미리 미리 정성을 쏟아 준비를 해 둔다. 그런데 피아니스트가 와서 피아노들을 둘러보고 엉뚱한 피아노를 가리키며 "난 저걸로 하겠다."라고 하면 나는 다시 시작할 수밖에 없다.

지금 예술의전당에는 무대에 나가는 피아노가 일곱 대 있다. 피아노마다 성격과 음색이 조금씩 다 다르다. 피아니스트가 여러 대 중에서 자기가 연주할 피아노를 고른다. 작곡가별로, 또 작품 성격에 따라 피아노 선택이 달라질 수 있다. 개인 취향도 작용한다. 어떤 곡이든 음이 화려하게 나는 것을 좋아하는 사람도 있고, 부드러운 음을 선호하는 사람도 있다. 제일 힘든 요구는 부드러운 소리의 피아노를 골라 놓고 소리를 쨍쨍하게 만들어 달라는 것이다. 이럴 때는 참 난감하다. 부드러운 피아노를 쨍쨍하게 만들어 버리면 그 피아노의 특색이 없어져 버린다. 부드러운 소리를 좋아하는 연주자를 위해서 그대로 둬야 하는 피아노에 그런 요구가 들어오면 뜻대로 해 줄 수 없으니 스트레스가 더 크다.

하지만 굉장히 보람을 느낄 때도 있다. 독학으로 공부한 나를 사람들이 알아줘서 이름 있는 피아니스트를 만나게 되고, 그들 입소문으로 연주장에도 뽑혀 가게 되었다. 지금까지 4만 1000여 번의 공연장 피아노 조율을 하면서 만난 세계 정상급 연주가들에게 지적이나 주문 사항을 들으며 하나씩 노

하우가 쌓여 간다. '제대로 된 피아노가 있을까? 조율을 제대로 할 수 있는 나라일까?' 하는 의문을 품고 한국을 방문한 세계적인 피아니스트들을 만족시키면서 작지만 국위 선양을 하니 보람도 자부심도 크다.

세종문화회관과 예술의전당 그리고 롯데콘서트홀에서 만난 세계적인 피아니스트들이 남기고 간 에피소드 중 특히 기억나는 몇 가지를 떠올려 본다.

2부

무대 뒤의 이야기들

콘서트 조율사의 일

　콘서트 조율사에게는 조율이 곧 연주다. 조율하는 동안 나는 연주에 나갈 연주자와 똑같은 기분을 갖는다. 내가 만든 소리가 청중들에게 연주되기 때문이다.

　대기실에 있자면 연주자에게 시선을 집중하고 있는 수많은 사람들의 얼굴이 떠오른다. 연주자의 계보, 사회적 지위, 음악회의 성격에 따라 그날 모일 청중의 수준도 예측해 본다. 연주가 시작되면 제자를 무대에 세운 스승의 마음으로, 연주자의 보호자가 된 마음으로 무사히 연주가 마쳐지길 바라면서 연주장을 지킨다. 친한 사람이 연주할 때는 더 긴장되고 성공적으로 연주가 끝나면 누구보다 흐뭇하다.

성악가는 자기 성대로 고저 강약과 음색, 음정을 만들어 노래하지만 피아니스트는 피아노라는 성대를 빌려 노래한다. 음의 고저 강약과 음색의 일부는 조율사가 만들어 놓은 피아노의 성능에 좌우될 수밖에 없다. 음악적으로 노래가 좋아도 음정 음색이 불안하면 노래의 효과가 반감된다.

음정에는 이론적으로 계산된 물리음과 음악적으로 만족감을 주는 커브음의 두 종류가 있다. 당연히 조율도 노래도 커브음이어야 한다. 전자 기계에 의하여 조율한 피아노가 음악적으로 거칠게 들리는 것은 기계가 사람의 청각처럼 커브음을 구별할 수 없고, 피아노의 현이 전자 기계처럼 정확히 규칙적으로 진동하지 않아서 화음 구성이 고르게 되지 않기 때문이다. 조율사의 청각은 어떤 음악가의 청각보다 음악적으로 만족한 음을 잘 만들 수 있는 능력을 가져야 한다. 그래서 나는 조율을 연주라고 주장한다. 조명 아래에서 박수 한 번 받아 본 적 없는 연주!

알리시아 데 라로차의 피아노소리

1980년대 세종문화회관에서 스페인 피아니스트 알리시아 데 라로차(Alicia de Larrocha, 1923~2009년)를 처음 만났다. 키는 작지만 아주 다부진 체격에 말수가 적고 묵직한 움직임을 가진 피아니스트였다.

라로차 역시 한국을 처음 찾은 연주자였다. 나로서는 그때 경험도 적고 특히 영어가 서툴러서 외국인과는 의사소통이 잘 안 되니 항상 불안했다. 그 당시 세종문화회관 대극장에는 연주용 피아노가 두 대밖에 없었다. 그나마 한 대는 관리도 잘 되지 않았고 본질이 썩 좋지 않은 것이어서 다른 한 대만 가지고 운영할 때였다. 항상 해 왔던 것같이 너무 쨍하지

도 너무 부드럽지도 않게 조율을 마쳐 놓았다.

오케스트라와 리허설이 시작되었다. 늘 그랬던 것처럼 피아노 소리를 모니터링 하는 객석 중앙의 내 자리에 가서 앉았다. 스페인 작곡가의 작품으로 독특한 리듬의 곡이 연주 프로그램이었다. 나는 조율사이므로 작품의 성격보다는 피아노가 어떤 소리를 낼까에 더욱 관심을 갖고 있었다.

드디어 연주가 시작되었다. 깜짝 놀랐다. 맨날 같은 피아노였는데 완전히 다른 소리가 쏟아져 나왔다. 알맹이가 꽉 찬 단단하고 풍성한 소리였다. 연주자에 따라 저렇게 다른 소리가 날 수 있다는 새삼 좋은 경험을 했고, 내가 조율한 피아노로 그렇게 좋은 소리의 연주를 해 준 라로차에게 감사했다. 피아노는 연주하는 사람마다 다르다고 알고 있었지만 유난히도 피아노라는 악기 소리를 특별하게 연주한 피아니스트는 처음이었기에 신비롭고 감동적이었다.

알리시아 데 라로차는 연습 때 페달을 전혀 사용하지 않고 템포를 느리게 해서 연습하던 것도 인상에 남는다. 연습을 마치고 중고음 부분 상태를 한번 체크해 달라는 요청을 했을 뿐이었다.

그 후 예술의전당에서 다시 만났는데 십 년이라는 세월 동안 겉모습이 많이 변했지만 피아노 소리만은 그대로임을 확인하고 정말 반갑고 고마웠다. 이때 손가락 번호 3, 2, 3, 2로

하는 빠른 연타를 배웠다. 지금도 그 테크닉을 피아노 테스트용 타건법으로 사용하고 있다.

러셀 셔먼의 귀마개

건반의 사색가로 불리는 미국의 피아노 연주자 러셀 셔먼 (Russell Sherman, 1930년~)은 나를 비롯해 모든 조율사들에게 힘든 연주자로 통한다. 근래에 한국을 몇 번 찾았고 나와는 세 번의 공연을 치렀다.

피아니스트 대다수는 피아노 전체의 음량, 음색 밸런스를 체크해 보고 특별히 거슬리거나 어떤 부분의 표현에서 꼭 이랬으면 좋겠다는 요구 사항이 있을 때 조율사를 찾는다. 셔먼은 건반 하나하나 소리의 질을 분석해서 그것을 반드시 수정한 다음 연주하는 피아니스트였다. 내한으로 만난 세 번 모두 똑같은 방식의 주문이 있었다. 종이에 적어서 조율사에

숙제를 주는 것까지 변함이 없었다. 때로는 지방 연주가 있는데 우연히도 내가 지도하는 피아노 조율사 팀인 튜닝아트 팀원이 그분 연주할 피아노를 담당하게 된 적도 있다. 조율할 때 이러이러한 부분을 참고하라고 원격 조언을 했다.

2011년 세 번째 방문한 서울 예술의전당에서의 일이다. 조율 체크가 끝나고 나가려는데 다른 주문이 있었다. 보면대를 피아노에 끼워 놓으라는 것이다. 연로하셔서 이번에는 악보를 좀 보셔야 하는가 보다 생각했다. 그런데 연주에 임했을 때는 무슨 소재인지는 모르지만 귀마개를 착용한 모습이었다. 무척 궁금해서 알아보니 피아노의 소리가 직접 귀에 닿는 것이 싫어서 귀를 막았다고 했다. 베토벤이 귀가 안 들려도 작곡하고 지휘한 위대함을 보였다는 전설이 있는데 현대판 베토벤이 계시니 신기하기만 할 뿐이었다.

캄
파
넬
라
의

주
문

가끔은 전속 조율사와 함께 오는 사람도 있다. 2006년에 이탈리아 피아니스트 미켈레 캄파넬라(Michele Campanella, 1947년~)가 자기 조율사를 데려온다고 신문에 났다.

이건 좋은 기회다. 세계적인 수준의 조율사가 따라오지 않 겠는가. 뭔가 배울 기술이 있을 테니 참 잘됐다. 그 조율사가 와서 할 일이 없으면 내가 보고 배울 게 없으니까 좀 비신사 적이기는 하지만 일거리를 만들어 놓았다. 그런데 연주회 전 날 밤에 주최 측에서 전화가 왔다.

"조율사가 안 온답니다. 조율을 좀 해 주셔야 되겠어요."

아니 이런! 내가 판 구덩이에 내가 빠졌다.

피아니스트가 와서 피아노를 쳐 보더니 이 소리가 마음에
안 든다, 저 소리가 마음에 안 든다고 한다. 그리고 어떻게 하
려는지 해 보라고 한다. 당연히 그럴 것이라 예상하고 있었
다. 액션을 꺼내 놓고 바늘로 음색을 맞춘 뒤 집어넣었다. 다
른 것과 비교해서 고르게 되었는지 물어보니까 됐단다. 그러
면서 이쪽에도 문제가 있다고 지적한다. "그럼 가서 쉬고, 내
가 끝나면 연락할 테니 그때 와서 확인해 봐라." 했더니 안 가
겠다고 한다. 못 미더운지 거기 서서 다 끝날 때까지 보겠다
고 피아니스트가 피아노 뚜껑 받침대 쪽에 꼬박 서 있는 것
이었다. 거기서 들으면 가장 잘 들린다면서, 녹음할 때는 마
이크를 그곳에 세운다고…….

그때 보이싱을 하면서 속으로 이런 생각이 들었다. 내가 해
내지 못하면 예술의전당도 나 개인도 망신이고 국가 망신이
아니겠는가. 한국에 갔더니 피아노 조율도 제대로 해 놓지 않
아서 형편없이 연주했다고 돌아가서 떠들 것 아닌가. 언젠가
세종문화회관 파이프 오르간 조율 상태가 좋지 않아서 어떤
오르가니스트가 불평을 하고 갔는데, 오르간 만든 독일 회
사에 전화했다는 이야기를 들은 적 있다. 그 오르가니스트는
기회 있을 때마다 그 생각을 떠올리지 않을까? 내가 조율을
잘 못하면 피아니스트도 "서울 거기는 가면 안 되는 동네야."
하리라는 생각에 더욱 열심히 했다.

세계적인 연주자가 왔을 때 그 사람이 흡족할 만큼 악기를 만들어 낼 능력을 가져야 한다. 나한테 언제 어떤 일이 주어질지 모르니 미리 대비해야 되는 것이다. 제자들을 가르칠 때도 유비무환을 강조한다. 지금은 꼬마들이 치는 피아노를 조율하고 있지만, 언제 어떤 중요한 일이 갑자기 주어질지 모르니 항상 준비되어 있어야 한다고. 사람들은 흔히 스타인웨이 피아노니까 소리가 좋다고 말한다. 하지만 아무리 좋은 브랜드의 피아노라도 잘못 조율하면 잘 조율된 이름 없는 피아노보다 못할 수 있다. 피아노에 걸맞은 수준 높은 기술이 꾸준히 제공되어야 그 피아노가 제값을 하는 것이다.

캄파넬라는 모든 음을 확인해 보고 잘됐다고 했다. 그러고는 자기가 리허설을 한 시간 정도만 할 예정인데 새로 손볼 것을 발견할 수도 있으니 기다려 달라고 부탁했다. 리허설을 마치고는 흑건 두 개를 지적하면서 약간만 더 음색이 부드러웠으면 좋겠다고 하는 주문이 있었고, 모든 상황은 완벽하게 끝이 났다. 캄파넬라는 당신이 있기 때문에 한국에는 조율사를 데리고 오지 않아도 되겠다는 말을 남겼다.

지메르만의 인사

　나는 잡지사, 방송국 등과 스무 번가량의 인터뷰를 한 적이 있다. 그때마다 크리스티안 지메르만(Krystian Zimerman, 1956년~)이 왔을 때 벌어졌던 사건에 관해 기자에게 질문을 받곤 한다.

　세계 정상의 피아니스트 가운데서도 최고의 예술가로 꼽히는 크리스티안 지메르만에게는 한국 최초의 이야기가 몇 개 따라다닌다. 첫째는 자기 피아노를 가지고 왔다는 것, 둘째는 무대 리허설 중에 피아노를 손볼 일이 생기자 손수 했다는 것, 셋째는 2003년 6월 처음 내한했을 때 피아노 몸체 하나에 조율용과 연주용 건반 세트를 하나 더 가지고 왔다

는 것, 넷째는 자기 마음에 꼭 들게 조율해 준 조율사에게 감사하다고 관객들 앞에서 공식 인사를 한 것.

지메르만은 본인이 피아노 조율 기술을 갖고 있어서 조율을 잘했는지 못했는지 정말 잘 안다. 피아니스트가 자기 피아노를 들고 올 때는 어딜 가도 흡족한 피아노가 없고 짧은 시간에 자기 마음에 들도록 손질하는 일이 기술적으로 어렵다는 것을 알기 때문이다. 지메르만이 가지고 온 피아노도 독일에서 본인이 직접 고르고, 집으로 가져갔다가 다시 독일 공장으로 싣고 가서 여길 고쳐라 저길 고쳐라 성에 찰 때까지 만들어 온 것이라고 한다.

솔직히 말하면 지메르만의 이야기는 늘 질문받을 때 자랑스럽고, 듣는 사람들도 많은 흥미를 느끼는 것 같다. 지메르만을 초청했던 기획사의 《인터내셔널피아노》 기사를 대신 싣는다.

두 완벽주의자 지메르만 대 이종열

지난 2003년 6월 4일 예술의전당에서 피아니스트 지메르만 내한 공연에 끝까지 자리를 지키고 있었던 청중이라면 다 알고 있을 이야기 하나. 까다롭기로, 도대체 입맛 맞춰 주기 힘들기로, 지메르만은 이번 공연을 통해 다시 한 번 이름을 높이고 돌

아가지 않았던가. 그것은 이제 와서 다시 말할 필요도 없이 지메르만이라는 인간의 완벽주의적 습성 탓이거늘, 알고 보니 완벽주의자는 그만이 아니었다. 이미 오랫동안 피아노 조율이라는 업을 지키고 있는 이종열 선생 또한 만만찮은 완벽함으로 이번 공연에 가담했던 것이다. 그리고 그 완벽함은 빛났다.

지메르만은 소문과 같이 자신의 피아노를 메고 날아왔다. 게다가 조율사 또한 공수해 올 예정이었다. 스위스인 전담 조율사는 사정상 오지 못하고, 스타인웨이 측이 제공한 조율사도 일본 투어 중에 돌아가고, 우리나라에서 내놓은 카드가 이종열 선생이었다. 우리나라를 다녀간 내로라하는 수많은 연주자들은 거의 다 이종열 선생의 손을 거쳐갔지만 이번에는 누구인가, 누구도 대적하지 못할 '까다로움쟁이' 지메르만이지 않던가? 해서, 이종열 선생은 누가 시키지도 않았음에도 모든 스케줄을 다 포기하고 이른 아침부터 아예 공연장에 눌러앉아 버렸다. 지메르만이 보통이 아니라는 말을 워낙 들어 온 탓에 그가 어떤 피아노를 갖고 왔는지 미리 봐 두기도 할 겸, 혹시 생길지도 모를 예민한 연주자의 주문에 대비도 할 겸, 그는 미리 그렇게 자신을 준비시키고 있었던 것이다.

이종열 선생은 이번 공연의 조율사로 선정되고서 전에 없이 긴장하고 부담스러웠다고 한다. 공연 당일 지메르만이 나타나 아그라프(음의 울림을 모으고 잡음을 제거하는 장치) 부분을 가

리키며 한 가지 주문을 했다. "연주 때 특히 이 부분이 아무리 타건이 세더라도 문제가 생기지 않도록 손을 잘 봐 달라." 그 말에 이종열 선생은 당당히 대답했다. "그것만큼은 자신 있다!" 자신감도 물론 있어서였지만, 당당한 모습으로 신뢰감을 심어 주고 싶었다.

공연 전 지메르만이 피아노 상태를 체크하고 매우 만족해했다. 일차 관문을 무사히 통과했다. 드디어 공연이 시작되고 그 피아노를 조율한 이종열은 공연 즐기기를 포기했다. 모니터조차도 틀지 않고 꺼져 있는 휴게실에서 제발 아무 탈이 없기만을 고대하고 있었다. 마지막 곡 연주가 끝나고 지메르만이 선생을 찾았다. 보통 공연 전이나 인터미션 때 혹은 피아노에 문제가 생긴 경우 연주자가 조율사를 더러 찾긴 하지만 본 공연이 다 끝난 후 조율사를 찾는 이유는 뭐란 말인가. 가슴이 덜컥했을 게다. 이종열 선생을 마주한 지메르만은 감격한 모습으로 악수를 청하며 "땡큐 소 머치."를 연발했다. 무대에서는 청중의 박수 소리가 끊이지 않고 있었다. 앙코르를 위해 지메르만이 무대로 다시 나갔다. 관객을 향해 지메르만이 말했다.

"미스터 리에게 감사한다. 완벽한 조율로 피아노를 최상의 상태로 만들어 주었다. 진심으로 감사드린다."

세계적 수준이 입증되는 순간이었다. 아침부터 온통 지메르만에게 매달려 있었던 데다가 연주가 끝날 때까지 초긴장 상태

로 얼어붙어 있던 마음이, 그 말을 전해 들은 순간 말할 수 없
는 희열로 바뀌었다. 정말이지 그 후 며칠간 행복했었다 한다.
그 말을 들려주면서 세계적 장인 이종열 선생의 얼굴에 꿈에
들뜬 아이와 같은 해맑은 웃음이 가득 번졌다. 사람들은 연주
에 감동하고 연주자에게 박수를 아끼지 않는다. 아무도 저 피
아노를 누가 조율했는지에는 관심을 기울이지 않는다. 이미 장
인의 반열을 굳건히 지키고 있는 이종열 조율사가 얼마나 노심
초사하며 무대 뒤에 서 있었는지는 모른다. 이미 공연 시작부
터 엄청난 멘트로 관계자와 청중을 긴장시켰던 지메르만, 한때
는 미켈란젤리의 전속 조율사가 되려고 했고 폴리니의 전속 조
율사와 친분을 유지하며 피아노 조율도 능숙한 지메르만에게
서, 그것도 정말 이례적으로 2400석을 가득 채운 공식적인 자
리에서 자신의 이름이 거론되며 칭찬과 감사의 뜻을 전해 받을
때, 그는 다시 한 번 뿌듯했을 것이다.

"내 조율 인생을 길이 빛낼 대단한 이야깃거리를 남기게 되
었습니다."

이번에는 공연을 지켜본 사람들도 모를 이야기 하나. 공연
전 조율 주문을 마치고 지메르만이 물었다. 예술의전당에는 피
아노가 몇 대 있냐고. 이종열 선생이 대답했다. 스타인웨이 다
섯 대가 있다고. 물론 지메르만이 그 피아노들을 모두 둘러보진
못했다. 하지만 아마 그가 하나하나 둘러보고 쳐 봤어도 좋을

뻔했다. 이미 보름 전부터 이종열 선생은, 깐깐한 지메르만이 이곳의 피아노는 어떨지 만져 볼 것을 대비해 다섯 대의 피아노를 모두 완벽하게 손을 봐 두었던 것이다! 물론 그 누구도 그 부분을 주문한 사람은 없었다. 대체 누가 더 완벽주의자인가.

다음 날 지메르만이 이경숙 피아니스트 댁에 초대를 받았는데 거기에서도 어제의 조율사를 칭찬했다고 전해 들었다. 그리고 독일 스타인웨이에 코리아의 미스터 리가 대단한 조율사라고 소문을 퍼뜨려서, 지금도 미스터 리에 대한 이야기를 알고 있는 사람이 스타인웨이 회사에 근무하고 있다고 한다.

2018년, 열다섯 해 만의 두 번째 내한 소식을 들은 순간 오지 않았으면 좋겠다고 생각했다. 굳이 오려면 피아노와 조율사까지 함께 왔으면 했다. 2003년에 힘들었던 기억을 잊지 못하기 때문이다.

날짜는 어김없이 흐르고 달력을 넘길 때마다 닥쳐올 상황에 긴장이 더해 간다. 그러나 피아노와 조율사가 함께 온다는 이야기는 없다.

공연 이십여 일을 남겨 놓고 방한 내용이 밝혀졌다. 피아노도 조율사도 오지 않는단다. 아! 드디어 피할 수 없는 상황이 닥쳐오는구나. 2003년 내한 공연 때 좋은 조율로 피아노를 최상의 상태로 만들어 준 미스터 리에게 감사한다고 관객들

에게 조율사 칭찬을 해서 즐겁게 해줬음에도, 다시 그를 위해 조율한다는 것에 부담을 느꼈다. 그때는 본인 피아노를 가져왔기 때문에 나는 오직 조율만 열심히 했는데, 이번에는 조율은 물론이고 조정, 정음까지 해서 지메르만에게 내어놓아야 하기 때문이다.

또 다른 부담 요인으로는 연주 당일에 피아노를 고르겠다는 것이다. 롯데콘서트홀에서 필하모니아 오케스트라의 협연에 피아노를 사용할 텐데, 오케스트라는 피치(pitch, 음의 높낮이)가 440헤르츠라서 편성 악기로 사용할 피아노 한 대는 442헤르츠를 440헤르츠로 낮추어야 한다. 네 대의 피아노를 모두 낮추기는 너무 일이 커진다. 또 지메르만이 다른 피아노를 고른다면 그 피아노를 낮춰야 한다. 시간이 짧다. 지메르만 분장실의 스타인웨이 피아노도 440헤르츠로 낮추어야 했다. 그래서 요행수로 네 대의 피아노 중 한 대를 골라 440헤르츠로 낮추고, 다음 날 지메르만 협연용으로 할 셈치고 다시 보이싱을 해 놓았다.

이 피아노를 결정할 때도 아무렇게나 한 것이 아니었다. 원래 지메르만 음반은 듣지 않았다. 연주되는 피아노 소리를 들으면서 이런 소리를 만들려면 조율사가 얼마나 고생을 했을까 연상되는 게 싫어서였다. 그러나 이번 경우는 피해 갈 수 없기에 지메르만 음반을 구입해서 피아노 소리를 연구했다.

그 기준에 따라 내 나름대로 판단하여 고른 피아노를 좀 더 손질하고 440헤르츠로 낮추었다. 지메르만의 예민한 청각을 의식해서 조율은 두 배로 신경 써서 했다.

연락이 왔다. 연주 당일 오전 8시에 피아노를 고른다고.

연주장에서 일한 오십여 년 동안 아침 8시에 피아노를 고른다고 하는 피아니스트는 이때가 처음이다. 역시 지메르만에게만 해당하는 특별 경우인 것 같다.

만나자 나이스 투 미트 유 어게인 악수를 교환했다. 네 대의 피아노가 보관된 곳으로 안내했다. 네 대의 피아노를 모두 간단하게 터치 해 봤는데, 내가 골라 지정한 피아노로 다시 가서 재차 터치 해 보고 그 피아노로 결정했다. 공연부 직원, 무대 감독들, 조율사 모두 복권이라도 당첨된 것처럼 안도의 탄성을 소리 죽여 질렀다. 음반을 들으면서 지메르만이 좋아하는 소리를 미리 연구하고 정성을 들인 피아노가 선택되었다고 믿고 싶다.

그다음 지메르만이 피아노를 손질을 할 것인지 아니면 연습만 할지는 아무도 모른다. 지메르만은 피아노 조율 기술이 우수하다. 한때는 연주자를 포기하고 이탈리아 피아니스트 아르투로 베네데티 미켈란젤리의 전속 조율사를 꿈꿨다는 일화가 있다. 학생 시절 고국인 폴란드 카토비체에서 피아노 수리 아르바이트를 한 이래 기술이 수준급이기 때문이다.

묵는 호텔이 가까운데 짊어지는 가방을 들고 왔다. 그걸 보는 순간 만약에 피아노가 마음에 차지 않으면 손수 피아노를 손질할 공구가 들어 있을 듯한 느낌이 들었다. 그리고 본인이 작업을 하려면 충분한 시간을 확보해야 하므로 그렇게 서두르지 않았나 생각했다. 지메르만 혼자 남겨 두고 모두 비켜 주었다. 한 시간 남짓 시간이 흐른 후에 밖으로 나왔다. 리허설이 끝난 것이다.

롯데 공연부 사무실 직원이 피아노에 손질이 필요한 게 있느냐고 물어봤다. 오, 노 프라블럼 하고 만족한 표정으로 나를 쳐다보며 미소 지었다. 모든 긴장이 풀렸다.

연주 시간이 되어서 무대로 나가는 입구 밖에서 나를 보더니 엄지 척을 해 보였다. 협연이 끝나고 나와서는 땡큐 하고 감사를 표했다.

거의 다섯 차례의 커튼콜을 했는데 끝까지 앵콜을 하지 않았다. 지메르만다운 고집이랄까.

2003년도에 올 때는 피아노 한 대에 건반 세트 두 개를 공수해 왔다. 하나는 본인이 연주할 때 사용할 건반이고 또 하나는 조율할 때 강하게 두들길 건반이었다. 지메르만 집에는 22개의 건반 세트가 있어서 작곡가별로 곡을 연주할 때 선별하여 사용한단다. 베토벤용, 쇼팽용, 리스트용과 같이 말이다.

2019년 3월 세 번째 내한 공연이 발표되었다. 내용인즉 피

아노는 롯데콘서트홀 것을 빌려 사용하고, 조율사를 대동하며 액션(건반을 누른 힘으로 해머가 현을 치게 하는 장치) 두 세트도 가지고 온다고 했다.

첫 연주가 대구에서 있는데 지난해와 다른 피아노를 골랐다. 연주 전날 대구로 피아노가 운반되어 갔다. 당연히 건반 세트를 가지고 왔으니 본래 끼워져 있던 건반 세트를 꺼내서 롯데홀에 보관하고 몸체만 옮겨 갔다. 그런데 롯데에 보관된 원래 건반 세트를 급히 가져오라고 해서 승용차편으로 뒤쫓아 가지고 갔다. 지메르만이 그 피아노를 그대로 사용할 생각이었을 듯하다는 추측이 된다. 대구 조율사에게 알아보니 연주 당일 서울에서 내려간 그대로 종일 리허설을 했는데 연주 두 시간 전에 가져온 건반 세트로 바꿔 끼웠다고 한다. 그런데 어떤 이유인지 함께 온 조율사를 제쳐두고 지메르만이 직접 피아노를 손질했다고. 문을 모두 잠그고 다른 사람의 접근을 막았기 때문에 어떤 작업을 했는지는 밝혀지지 않았다. 다음 날 그 피아노가 서울로 다시 운반되어 왔는데 다른 누군가에 의한 마음에 안 드는 손질 흔적이 있었다. 연주 두 시간 전에 건반을 바꿔 끼운 이유가 이것 때문인지는 미스터리로 남았다.

네 번의 연주를 마치고 돌아가면서 롯데홀에 있는 모든 피아노는 다 훌륭하게 다듬어져 있다고, 그리고 리허설 룸의 작

은 피아노까지도 잘 손질되어 있다고 칭찬을 쏟아 놓았다고 한다. 롯데홀에서는 우리는 최고로 까다로운 지메르만이 칭찬하는 피아노를 보유하고 있다고 몹시 자랑스러워했다.

스트레스를 받을 때는 이 또한 지나가리라 하면서도 스트레스를 받곤 한다. 그러면서 노하우가 발전한다.

플레트네프가 보내온 도면

2005년 어느 날 음악 잡지에 미하일 플레트네프(Mikhail Pletnev, 1957년~) 공연 광고가 실려 있는 것을 보았다. 어느 때나 마찬가지로 이번에는 무슨 일로 고생을 할까 걱정이 되었다. 연주회가 임박해서 피아노에 대해 생각하고 있었는데 연주자 측으로부터 뭔가 설명을 곁들인 도면이 배달되었다.

피아노는 건반의 깊이, 너비, 무게 등이 표준화되어 있다. 만약 나라마다 건반 사이즈가 다르다면 자기가 연습한 피아노를 가지고 오지 않는 이상 미스터치투성이가 되어 연주를 할 수가 없을 것이다.

플레트네프가 보내온 도면은 국제 표준인 건반 깊이 10밀

리미터를 8밀리미터로 조정해 달라는 것이었다(지금도 하프시코드는 윗단 깊이 6밀리미터, 아랫단 8밀리미터로 제작한다.) 제작 당시에 이미 10밀리미터로 설계되고 조정된 피아노를 8밀리미터로 만들자면 여러 부분을 재조정해야 한다. 뒤쪽 건반 밑에 1밀리미터 두께의 헝겊을 깔고 특히 스프링을 좀 더 강하게 조정하는 과정이 중요하다. 시간을 길게 잡고 원하는 대로 조정을 해서 합격을 받았다. 다음 날은 다시 10밀리미터로 돌려놓느라 고생을 했다.

그날 음악회에 참석했던 피아니스트 몇 사람에게서 들은 이야기로는 플레트네프의 손가락 돌아가는 것이 환상적이었다고 한다. 반대로 조율사는 건반을 그렇게 변경시켰다가 원상회복하느라고 절망적이었다. 그래도 관객이 환상적이었다면 고생한 보상을 받는 기분에 즐겁다.

일 년 후 플레트네프가 다시 온다는 보도에 한 번 겪어 본 일이니 조금은 덜 걱정스러웠다. 스타인웨이 딜러가 주최하는 리츠칼튼호텔 콘서트에서 미스터 리가 대단한 사람이라고 칭찬했다는 이야기를 전해 들었다.

얼마 전 플레트네프는 지휘자로 한국을 방문했다. 예술의 전당 콘서트홀 외에도 몇 군데 공연이 있었는데 협연자가 젊은 피아니스트 조성진이었다. 어느 공연장 피아노가 너무 상태가 안 좋았는데 그 피아노를 치느라 얼마나 고생스러웠느

냐고 조성진 군을 위로했단다. 본인이 피아니스트이기 때문
에 누구 사정은 누가 잘 안다는 속담같이 말이다.

조지 윈스턴의 팩스

한국에 처음 오는 피아니스트들 중에는 일본 여러 도시를 투어 하다가 한번 들러 가는 경우가 많다. 한국에 가면 제대로 된 피아노가 있나? 조율이나 제대로 할 사람이 있나? 하고 대개 걱정하면서 오는 것 같다는 느낌이 있다.

미국의 음악가 조지 윈스턴(George Winston, 1949년~)은 처음 내한할 때 조율사 앞으로 네 장이나 되는 팩스를 보냈다. 건반 번호를 쭉 써 놓고 몇 번 건반은 어떻게 해야 하고, 몇 번 건반은 어떤 소리가 나게 조율해 놓으라고. 그것을 읽었다고 해서 지금까지 없던 기술이 하룻밤 사이에 생겨나는 것은 아니다. "이거 필요 없어." 하고 딱 접어 놨다. 나는 내

방식대로 할 뿐이다. 그런데 연주 전날 밤 10시에 피아노 앞에서 미팅을 하겠단다. 제대로 됐는지 보겠다는 것이다. 나는 조율을 다 해 놓고 기다렸다.

자리에 몇 사람이 더 있었는데 조지 윈스턴이 이렇게 저렇게 피아노를 쳐 보더니 벌떡 일어나서 물었다.

"조율사가 누구입니까?"

나는 그 사람이 시키는 대로 안 했으니 큰일 났다고 조마조마한데, 그가 내 손을 덥석 잡으며 말했다.

"오! 원더풀, 뷰티풀."

조지 윈스턴은 한 회 연주할 때 조율 요청을 세 번씩이나 한다. 리허설 전에 한 번, 리허설 후에 또 한 번, 인터미션에 다시 한 번. 이렇게 하다 보니 한국에 오면 매번 만나게 되어서 십 년 동안 우리는 서로 안부를 묻고 반가워한다. 조지 윈스턴은 조율에 까다로운 것만이 아니고 조율이 변하지 않게 연습하는 배려도 한다. 리허설 때 조명을 받으면 조율이 달라진다고 뚜껑을 닫고 연습한다. 연습 중에 또 연주 중에 어긋난 음을 발견하면 그 음에 고무 조각을 놓아 그 음을 체크해 달라는 배려를 한다. 무대 위에서는 신발을 신지 않는다. 피아노 페달 밑에 푹신한 카펫을 깔고 뒤꿈치 장단을 치면서 연주한다. 발뒤꿈치 장단 때문에 소리가 크게 날까 봐 신발을 신지 않는 것 같다. 고무 조각으로 표시한 음들은 어긋난

음이 아닌 것도 있었는데 그것은 조율사가 아니면 어긋난 음으로 오인할 수 있는 줄 자체의 잡음이다.

1986년 10월 24일 세종문화회관에서 잉그리드 헤블러
(Ingrid Haebler, 1926년~)를 처음 만났다.

인상만큼이나 부드러운 성격과 따뜻한 연주는 기대에 어
긋남이 없었다. 협연을 이끈 서울시향 박은성 지휘자는 피아
노 소리가 그렇게 아름답게 느껴진 것은 처음이라고 했다.

두 번째 만남은 호암아트홀 독주회였는데 모차르트 피아
노 곡만으로 구성된 프로그램이었다. 모차르트 피아노 소나
타 전집 음반 재킷 사진과는 전혀 다른 육중한 모습이었고,
연세 관계로 허리에도 문제가 있는 듯했다. 호암아트홀에서
만난 잉그리드 헤블러는 무척 따스해서 상대하기가 편했다.

무거운 체중과 나이 때문인지 등받이 의자와 방석까지 주문했다. 게다가 피아노도 느리게 연습하여 왕년의 헤블러가 아닌가 보다 하는 의심을 갖게 했는데, 실제 연주 때 그런 의심은 사라지고 말았다. 십 년이나 된 피아노를 두고 새 피아노인가라고 묻기도 했다. 십 년 됐다는 대답에 너무 연주하기좋은 피아노라며 몸체를 쓰다듬었다. 세종문화회관에서도십 년 된 피아노였는데 새 피아노처럼 따뜻하고 고른 소리라며 칭찬한 적이 있다. 호암에서는 너무나 흐뭇해하며 피아노에다가 손가락 뽀뽀까지 했다. 그 이후로는 한국에 오지 않아서 그것이 내가 본 마지막 모습이었다.

얼마 후 같은 피아노로 우리나라 피아니스트가 연주를 하는데 얼마나 피아노 타박을 하는지 호암아트홀 모든 스태프들이 누구 말이 맞는지 당황했다. 우리는 모여서 의견을 모았다. 잉그리드 헤블러의 말을 믿기로⋯⋯.

파울 바두라스코다의 공구 가방

파울 바두라스코다(Paul Badura-Skoda, 1927~2019년)는 한국에 비교적 여러 번 방문했다. 그분도 직접 조율을 한다는 소문이 들려왔다.

나와의 첫 번째 만남은 1987년 9월 14일 세종문화회관 대극장에서였다. 조율을 할 줄 안다는 소문에 긴장할 수밖에 없었고 평소보다 더욱 집중해서 조율을 해 놓았다. 연주 전에 잠깐 연습할 겸 피아노를 점검할 테니 조율을 일찍 마쳐 달라는 부탁이 있었다. 조율을 정성 들여 마쳐 놓고 운명을 걸었다는 심정으로 기다렸다. 역시 예상대로 그는 공구 가방과 함께 무대에 등장, 연습을 시작했다.

십 분쯤 후 저음 쪽에서 이것저것 소리를 들어 보면서 무엇인가 잘못됐다는 표정이다. 드디어 가방에서 공구를 꺼내 저음 쪽 어느 한 음을 계속 조율했다. 스타인웨이 피아노일지라도 줄 자체에 떨리는 잡음이 있어서 정확하게 조율한 음이 약간 맞지 않는 듯한 느낌을 주는 경우가 있다. 바로 그 음을 발견한 것이다. 그러나 분명히 그 음인지 궁금하기도 해서 휴식 시간에 불안한 마음으로 찾아가서 알아봤다. 결과는 바로 그 음이었다. 게다가 "엑설런트 튜너"라고 사인까지 해 주는 것이 아닌가.

한번은 예술의전당 콘서트홀에서 만났다. 오스트리아 출신인 그가 오스트리아의 피아노 회사인 뵈젠도르퍼 피아노로 연주하겠다고 해서 오랜만에 그 피아노가 무대에 나가게 되었다.

연습을 시작했다. 한 시간 삼십 분가량 연습을 마치고 아니나 다를까 피아노를 좀 손보겠다는 것이다. 이럴 때 안 된다고 할 수도 없어서 허락하고 지켜보았다. 이번에는 세종문화회관에서 한 것 같은 조율이 아니라 음색을 밝게 만들기 위해 해머에 셀룰로이드 용액을 바르겠다고 자랑을 하면서 몇 개 골라서 꼭대기 부분에 발랐다. 그런데 약이 건조된 다음 어떤 소리가 되었는지 확인하고 나서 다른 음들과 균형이 안 맞으면 다시 니들링으로 수정해야 하는데, 용액을 바른

뒤 바로 액션을 집어넣고 분장실로 가 버렸다. 그 뒷일은 누가 책임집니까? 내가 기다렸다가 음색을 골라 조정하고 연주하게 했던 일이 있다. 연주자는 연주만 했으면 좋겠다.

　피아노는 사용량에 따라 다르기는 하지만 십 년쯤 되면 울림에서 문제가 조금씩은 나타나게 된다. 연주자의 톤 컨트롤 미숙으로 작은 소리를 못 내서 뚜껑을 낮추었는데 밝고 예쁜 소리가 안 난다고 타박이다. 홀의 음향이 좋지 않아서 소리가 풍부하지 못한 것도 조율 잘못으로 돌리면 괴롭다.

　1980년대 언젠가 세종문화회관 대극장에서 기돈 크레머의 내한 바이올린 연주회가 있었다. 그곳 피아노는 오케스트라와 협연을 자주 하기 때문에 제법 큰 소리가 나도록 보이싱되어 있었다. 그래서 내 생각에 바이올린 반주니까 뚜껑을 반 정도 열고 하겠지 하고 그렇게 세팅해 놓았다. 드디어 연

주자들이 도착하고 반주자는 피아노 앞으로 다가가서 한 번 주루룩 스케일을 해 보더니 윗 뚜껑을 번쩍 열어 제일 높은 것으로 하는 것이 아닌가. 그의 이름은 발레리 아파나시에프 였다.

피아노를 사용하는 연주에서 피아노와 조율사와 연주자 는 각각 삼분의 일씩의 임무를 담당한다. 어느 피아노로 누가 연주할 때 예쁜 소리가 났다고 해서 다른 사람에게 꼭 같은 소리가 나는 건 아니다. 독일에서 유명한 조율사인 코쉬크가 연주자한테 했다는 말이 생각난다.

"당신이 치니까 그런 소리가 난다. 이렇게 치면 이런 소리가 날 것 아닌가."

이는 피아노와 조율사가 할 일은 다 잘되었는데 연주자가 해야 할 몫을 잘못하고 있다는 뜻이 된다. 조율을 잘해서 모든 피아노가 최고의 피아노가 된다면 이 세상에 나쁜 피아노는 없을 것이다. 피아노를 쳐서 길들인다고 하는데 오래된 피아노일수록 길이 잘 들어서 좋다면 새 피아노 공장은 문을 닫아야 할 것이다. 이런 어려운 문제들이 있어서 조율사가 필요하고 연주자는 조율사한테 부탁하는 것인데, 그렇지 않은 경우를 만난 적이 있다.

한 피아니스트는 두 시간을 아무 문제 없이 연습을 마치고 나서 하는 소리. 자기가 조율과 조정을 한번 하고 싶은데 허

락해 달라고 한다. 연습 잘 마치고 이게 무슨 소리인가. 문제
가 있으면 이러이러해서 자기가 좀 손을 보겠다는 것도 아니
고. 자존심은 상했지만 그래 보라고 허락을 했다.

　건반을 꺼내서 여기저기 건드리는 것을 먼 곳에서 지켜봤
다. 대단히 큰 문제를 만들고 있었다. 두 시간 꼬박 만지고 나
서 건반을 집어넣고 꽝 치니 꽝은커녕 반 이상의 건반에서 소
리가 나지 않았다. 모르는 척하고 내버려 두었다. 다시 작업
은 시작되었다. 이번에는 전과는 반대의 작업을 하느라 두 시
간이 걸렸다. 이마에서 땀까지 흘렸다. 그러고는 조율사를 찾
더니 부탁이 있다고 한다. 인터미션 때까지 대기해 줄 수 있
느냐는 것이었다. 그분을 분장실로 안내하고 조정을 원래대
로 복구해 놓았다. 인터미션 이야기는 전반부에서 피아노가
문제가 발견되면 그것을 봐 달라는 부탁을 하기 위한 것이었
다. 연주 당일 인터미션에 만나 아무 문제 없다, 미안하다고
사과를 받았다. 다음 해에 다시 왔는데 아무 예고도 양해도
없이 인터미션에 와이셔츠 차림으로 무대에 나가 조율을 고
친다고 땡땡거렸다.

로린 마젤과 소녀

 요즘은 외국의 유명 연주자가 한 해에 몇 명씩 왔다 가고 해서 몇십 년 전에 비하면 그리 특별하게 보이지 않는다. 이 것은 나만 그런 것은 아닐 것이다.

 1980년대 세종문화회관 대극장에 유명 오케스트라와 지 휘자 로린 마젤(Lorin Maazel, 1930~2014년)이 왔다. 그 당시 에는 나도 유명한 아티스트에게 사인을 받았으면 좋겠다는 생각을 많이 하는 때였다. 어떤 연주자는 연주 끝나고 사인 회 시간을 일부러 내서 팬들에게 사인을 해 주는 봉사를 하 는 반면 그런 것을 싫어하는 사람도 있다. 특히 피아니스트 가 그날 연주를 성공적으로 마치고 나왔으면 사인 받기가 쉽

지만, 연주가 맘에 들지 않게 되었다면 무척 피곤해하며 사인 요청을 별로 좋아하지 않는다.

세종문화회관 대극장에서 리허설을 끝내고 호텔로 쉬러 가기 위해 뒷문 출연자 출입구로 로린 마젤이 혼자 나왔다. 이때 무척이나 얌전하게 생긴 한 소녀가 막 차에 오르려는 그에게 정중히 절을 하고 사인을 부탁하는 프로그램을 머리 숙이며 내밀었다. 로린 마젤은 홱 몸을 방향을 바꾸어 소녀를 비켜서 차에 타고 떠나 버렸다. 그 소녀는 눈물을 글썽였고 너무 서운해했다. 사인받을 사람이 수십 명이 되는 것도 아니고 단 한 사람이었는데 말이다. 그 후부터 외국 사람이고 한국 사람이고 사인을 함부로 해 달라고 하지 않기로 맘먹었고 지금도 관심이 없다. 본격적으로 연주장 조율을 한 지가 오래되었지만 유명 연주자 사인은 몇 장 되지 않는다.

부닌의 쓴웃음

1980년대 소련의 망명 피아니스트 스타니슬라프 부닌
(Stanislav Bunin, 1966년~)이 한국을 찾았다. 신문과 음악지
들은 부닌을 세계적으로 열풍을 일으킨 피아니스트로 소개
했다.

그렇게 떠들썩한 연주자가 오면 조율사는 은근히 신경이
쓰인다. 세종문화회관 대극장에서 연주할 예정이라서 겨울
동안 사용하지 않은 피아노를 미리 손질해 두었다. 일류라고
하는 연주가들이 좋아한 새 피아노로. 그런데 예상이 빗나가
십 년이나 더 묵은 피아노로 연주하겠다고 해서 일이 처음부
터 다시 시작되었다. 혹시 생각이 바뀔지 모르니 둘 다 조율

해 둘까 물었으나 묵은 피아노에 대한 그의 선택 기준은 확고했다. 부닌은 연습 후 건반 세 개의 음색에 관한 주문을 하고 돌아갔다.

피아니스트들은 연습 때는 체력을 아끼느라고 연주 때처럼 연습하지 않는 경향이 있다. 부닌도 그런 류에 속했던 것 같다. 드디어 연주가 시작되었는데 연습 때의 부닌이 아니었다. 의자에서 반쯤 일어나서 타건할 때는 피아노가 어떻게 될 것 같아서 나는 박수 치는 것도 잊고 몸이 굳어 있었다. 페달은 멀리서부터 돌격하여 밟았다. 그렇게 하다 보니 발꿈치가 무대 바닥을 연주하면서 쿵쾅쿵쾅 소리가 났다. 처음 무대에 연습하러 나타났을 때 부닌은 여느 연주장보다 무대 바닥 소리가 많이 난다고 지적했다. 본인도 발소리가 거슬렸는지 발밑에 카펫을 깔아 달라고 주문했다. 무대 바닥에 못을 박아 카펫을 고정해 주었다. 그냥 깔아 두었더라면 단 일 분도 제자리에 붙어 있지 않았을 것이다.

휴식 시간이다. 몇몇 음악가들과 함께 피아노가 망가질 것을 염려하고 있는데 무대 주임이 급히 찾는다. 부닌이 피아노가 이상해졌으니 봐 달란다. 무대로 나갔다. 4000명의 시선을 받은 오른쪽 뺨이 이상해진 것 같았다. 피아노를 점검해 보니 건반 움직임의 한계를 조절하는 왼쪽 우나 코르다 페달 나사못이 너무 강한 힘에 밀려 박혀 들어가 기능을 상실한

것이다. 고치려면 그보다 길고 굵은 나사못이 필요한데 관객을 오래 기다리게 할 수도 없고 마땅한 나사못이 급히 구해지지도 않았다. 불완전하지만 다시 바르게 조정하고 나서 오늘만 왼쪽 페달을 살살 밟아 달라고 부탁했더니, 부닌은 야옹 하는 소리와 함께 페달 밟는 동작을 하며 이러면 되겠느냐고 해서 매니저와 함께 크게 웃었다.

다음 날 고장 난 부분은 완전히 고쳐 놓았다. 세종 소극장에서 이틀간 연습을 했는데 별일 없었기에 사실 피아노에 대한 염려는 하지 않았다. 이번 사건의 원인은 그렇게 연주한 부닌, 그런 연주를 견딜 수 없는 피아노의 구조, 그런 경우를 예측하고 예방하지 못한 조율사의 실수로 볼 수 있겠다.

부닌의 열풍은 십 대 소녀들에게 가장 뜨겁게 불었다. 화려한 연주, 잘생긴 용모, 게다가 미혼이기까지. 세종문화회관 뒷문을 나선 부닌은 팬들의 사인 공세로 한 발짝도 제대로 걸을 수가 없었다. 두 번째 연주 날 일부 소녀들은 연주 듣는 것도 포기하고 사인을 받기 위해 문 앞에 미리 서서 대기하는 극성도 부렸다. 그런데 이러한 한국 팬들의 열광이 부닌에게는 흐뭇하게만 간직되지 않았던 것 같다. 들기로는 일본 《산케이신문》에 실린 「부닌의 쓴웃음」이라는 기사에서 한국 음악회장의 청중 매너, 특히 악장 사이의 박수에 대해 언급했다는 것이다. 《조선일보》 '만물상'에서도 악장마다의 박수를

상식 밖의 것으로 지적했다. 일본 신문의 기사가 부닌의 말에 의한 것인지 그 기사를 쓴 기자의 말인지는 확인되지 않았으나 부닌도 같은 생각을 했으리라고 생각된다. 쓴웃음을 지었을지도 모른다.

연주 당일 한 음악평론가도 청중들의 박수 태도에 대해 대단히 불만을 터뜨리는 것을 보았다. 부닌의 연주 프로그램이 거의 쇼팽 곡이었는데, 나도 이 곡의 끝이 어디라는 것을 안다는 과시라도 하듯 곡이 끝나기도 전에 경쟁적으로 박수를 치기 시작해 거의 마지막 음을 들을 수가 없었다. 음악을 모르는 사람은 또 악장 끝날 때마다 박수를 쳐 대는 열성을 보였다. 여러 개의 짧은 곡으로 구성된 프로그램에서 연주자는 몇 곡씩을 한 묶음으로 연주하고 싶었을 텐데, 짧은 곡이 끝날 때마다 박수에 일어나서 절하고 앉기를 십여 번씩 강요당했으니 정신 집중이 안 되어 연주에 지장이 있었을 것이다. 끝내는 박수하지 말라고 손사래를 치기까지 했다. 어느 기사는 부닌이 박수를 치지 말라는 제스처까지 하는 여유를 보였다고 썼는데 여유가 아니고 짜증이었을 듯하다.

나는 부닌을 세 번 만났다. 제일 첫 번째는 세종문화회관에서의 독주회이고 두 번째는 예술의전당에서의 독주회였다. 세 번째는 예술의전당에서 어느 외국 오케스트라와의 협연이었는데 피아노 보관실에서 자기가 연주할 피아노를 선택해

두었다. 내가 외부에 볼일이 있어 나갔다가 들어오니 무대 감독이 선택된 피아노를 알려 주었다. 조율을 열심히 해서 무대에 내보냈는데 리허설 끝나고 나서 피아노가 바뀌었다고 소동이 벌어졌다. 알고 보니 그날따라 일본인인 그의 부인이 무대 감독에게 다른 피아노를 잘못 알려 준 것이었다. 시간이 촉박해서 그냥 그 피아노로 연주하고 만 적이 있다. 꼼꼼한 일본 사람도 그런 실수를 할 수 있구나라는 경험을 했다. 사람이니까.

러시아의 보리스 베레조프스키(Boris Berezovsky, 1969년~)
는 최근 몇 년 사이에 한국을 자주 찾는 피아니스트다. 폭
발적인 힘과 거침없는 연주로 많은 애호가들에게 기억되고
있다.

기획사가 음악회 한 번에 베토벤, 리스트, 라흐마니노프 등
여러 협주곡을 하는 프로그램을 만들어서 조율하는 나로서
는 공포의 날이기도 했다. 피아노 줄이 끊어질 것 같은 공포
다. 나에게는 예감이라는 것이 있다. 공교롭게도 그게 꼭 맞
아떨어지는 것이 신기하다.

베레조프스키가 협주곡을 연주하는 날 나는 무대 뒤에 대

기하고 있었다. 연주가 시작되고 얼마나 지났을까, 염려했던 일이 벌어지고 말았다. 줄이 끊어진 것이다. 오케스트라를 멈추고 줄을 맬 것인지 아니면 그냥 갈 것인지 궁금했는데, 다행히 협연자와 지휘자가 신호를 주고받고는 그냥 진행하는 듯했다. 그럴 수 있었던 것은 끊어진 줄을 다른 줄과 방해되지 않게 구부려 세워서 줄끼리 엉킨 소리가 나지 않게 하는 방법을 베레조프스키가 알고 있어서이다.

피아노는 건반 하나에 세 줄씩 매여 있다. 줄 하나가 끊겨도 세 개가 모두 끊기는 경우는 연주장에서 드물다. 끊긴 줄을 걸어 내면 남은 줄이 조금 빈약한 소리를 낼지언정 빠른 패시지 정도는 크게 표시 나지 않고 넘어갈 수 있다. 이렇게 첫 곡을 마치고 둘째 곡 사이에 끊긴 줄을 교체하여 그날 연주는 끝까지 잘 마칠 수 있었다. 이때 나는 연주자에게 감사했다. 베레조프스키에게는 줄 끊기는 일이 자주 있기 때문에 그런 응급 처치를 배워 둔 것 같다는 생각이 든다. 나를 보고도 줄 사건 때문에 얼굴 표정 하나 바꾸지 않았다.

호로비츠의 전속 조율사인 프란츠 모어가 연주 직전에 조율하다가 줄이 끊겨 다른 피아노의 줄을 빼다가 갈아 끼웠다는 일화를 저서에 쓴 것을 보았다. 새 줄을 매면 될 것을 왜 다른 피아노에서 같은 줄을 빼다가 끼웠을까? 새 줄은 매는 순간부터 늘어나기 시작해 짧은 연주 시간 내에도 조율이 틀

어진 소리를 내기 때문이다. 다른 피아노에 매어져 있던 줄은 이미 다 늘어나서 더 늘어나지 않으므로 연주 중에 조율이 틀린 소리가 나지 않는다. 하지만 그 방법은 시간이 두 배가 걸리는 것이어서 나는 하지 않는다. 내가 제일 싫어하는 상황은 관객들을 앉혀 놓고 무대에 나가서 피아노를 손보는 것이다. 줄만 안 끊어진다면 좀 더 행복한 직업일 수도 있는데 싶다.

무
대
뒤
의
상
차
림

1990년대 호암아트홀에서 '백 개의 황금 손가락 재즈'라는
연주가 있었다. 말하자면 열 명이 출연하는 재즈 연주인 것
이다.

미국에서 온 흑인들로 구성된 팀이었는데, 즉흥적인 성격
의 음악처럼 그 사람들이 하는 행동이 모두 낙천적으로 보였
다. 무대 뒤에 진수성찬이 차려져 몇 사람 팀이 나가서 연주
하는 동안 다른 팀은 한잔하고 그 팀이 나가면 들어온 팀이
또 한잔. 클래식 연주가들처럼 긴장이라는 것은 어느 구석에
서도 찾아볼 수 없는 풍경이었다. 이래도 한세상 저래도 한세
상인데 이왕 연주를 해도 저렇게 즐겁고 자유롭게 했으면 좋

겠다는 생각이 들었다.

세종문화회관에서 스페인 출신의 테너 플라시도 도밍고가 독창회를 할 때도 상차림이 있었다. 그때는 분장실에 무대까지 빨간색 카펫을 깔고 무대 뒤 가까운 곳에 상을 화려하게 갖추어 놓았다. 나는 처음 보는 광경이라서 약간은 이렇게까지 해야 되나 하는 생각이 들었고 다른 나라에서도 항상 이렇게 꾸며 주는지 궁금했다.

페라이어의 선택

　미국 피아니스트 머레이 페라이어(Murray Perahia , 1947년~)
가 지난 2008년에 이어 2011년 가을에 다시 한국을 찾아 예
술의전당 콘서트홀에서 연주하기로 되어 있었다. 예전에 사
용했던 피아노를 정성껏 조율해서 무대에 설치해 놓았다.

　연주자는 리허설을 하러 무대로 나가서 의자에 앉지도 않
은 채 피아노 중음부 위치 코드를 두세 번 눌러 보고 이내 밖
으로 나왔다. 다른 피아노 있느냐고 물었다. 좋아하는 소리
의 기준이 바뀌었나 보다라고 생각되었다. 피아노 보관 창고
로 안내하자 그곳에 있는 두 대의 피아노를 쳐 보고는 또 다
른 피아노를 보기 원했다. 그때 IBK챔버홀이 개관해 콘서트

홀에서 건너간 피아노가 있었는데, 챔버홀에 가서 그 피아노를 보더니 그것으로 연주하겠다고 했다.

이것은 조율에서 지극히 상식적인 이야기인데, 연주장마다 음향 특성이 다르므로 각 피아노는 그 홀에 맞게 보이싱되어 있다. 이렇게 피아노와 피아노가 있는 공간의 음향 특성을 맞추는 일을 매칭(matching)이라고 한다. 작은 홀에 맞게 보이싱된 피아노는 큰 홀에 오면 당연히 소리가 달리 들린다. 조율사는 리허설이나 본 연주 때 객석과 무대 이곳저곳 옮겨 다니며 소리를 들어 보고 참고하여 소리를 적당한 수준으로 만든다. 조율과 달리 보이싱은 많은 시간을 필요로 하기 때문에 짧은 시간 동안 성격을 바꾸기란 어렵다.

어떻든 페라이어 본인이 좋다고 고른 것이니까 그대로 진행했다. 연주가 끝나고 예술의전당에 자주 오는 피아니스트 한 분이 오늘 연주는 전보다 감동이 덜했다고 전한다. 본인도 그랬고 객석을 나온 사람들도 모여서서 "오늘 피아노 소리가 왜 그래." 했다는데 조율사만 억울하다. 상대방 전문성을 인정하고 존중해 주면 좋을 텐데. 홀과 피아노와 조율사는 한 세트이다.

1987년 3월 KBS 교향악단과 협연한 호르헤 볼레트는 연습실에서 얼마나 까다롭게 굴었는지 KBS 측에서 연습 전부터 세종문화회관 대극장에 대기해 달라는 요청이 왔다. 그러나 그는 의외로 조율사는 찾지도 않았다. 이날 연주한 라흐마니노프 협주곡 3번의 3악장에서 그 엄청난 타건력으로 고음줄이 하나 절단되는 사고가 났다. 연습 후 줄이 끊겨 불편하지 않았냐는 나의 질문에 "굿!"이라고 답변. 그런 사고는 그분에게 가끔 있는 일이기에 관심 밖인 듯싶었다.

중국의 피아니스트 인청쭝(殷承宗)은 무대 피아노에 대해서 불평이 없었다. 서울시향 연습실의 국산 피아노로 연습하

다가 페달을 주저앉혀 놓고 나를 보더니 "노 페달!"이라면서 웃었다. 격렬한 곡을 연주할 때 그분의 페달링은 밟는다기보다 페달이 주저앉을 만한 과격한 것이었다.

1987년 국제음악제에서 KBS 교향악단과 협연한 쿠바 태생의 산티아고 로드리게스는 조율에는 문외한이라고 했다. 협연인 데다 세종문화회관 대극장 홀이 넓으니 볼륨이 큰 피아노가 좋지 않겠느냐는 조언을 거절하고, 내가 볼륨이 적은 피아노를 조율할 때 줄곧 지켜보고 있었다. 나의 기준으로는 오케스트라와 음량 면에서 역시 언밸런스였다. 한 가지 특이하게 실제 연주 때 피아노 위에 무엇인가를 올려놓고 연주 도중 수시로 손에다 찍어 바르곤 했다. 대개는 손수건으로 손이나 건반을 닦아 내는데 이 연주자만은 그 반대였다. 2층에서 망원경으로 봐도 무엇인지 구별이 안 되었다. 연주가 끝난 후 보니 화장품이었다. 본인에게 물어보니 손이 건조해져서 촉촉하라고 바르는 로션이란다.

미국인 피아니스트 루스 슬렌친스카가 세종문화회관 대극장에서 연주했을 때 일이다. 무대 위의 피아노 위치를 정할 때 피아노 끝을 무대 안쪽으로 30도가량 돌려놓고 연주를 하겠다고 한다. 이유인즉 연주하는 손이 객석의 넓은 위치에서 보이도록 한다는 것이다. 이는 청중에게 시각적 즐거움은 줄 수 있을지 모르나 청각적 즐거움을 주기에는 불합리한 방법

이다. 왜냐하면 피아노는 음향에 방향성이 있기 때문이다. 강력한 소리의 선이 피아노 몸체의 오른쪽 곡선 부분 45도 방향으로, 뚜껑과 몸체의 이등분선 방향으로 나가므로 슬렌친스카의 방법대로라면 소리의 방향선이 오른쪽 객석 끝부분을 통과하게 된다. 오히려 좋은 소리 전달을 위해서는 슬렌친스카와는 반대의 방법이 적합하다 하겠다.

키신! 여러 경로를 통해 대단한 피아니스트라 들어 왔기에 2006년 첫 내한 소식에 조율사인 나로서도 조금 긴장하고 있었다. 주최 측 이야기로 키신을 초청하는 데 십 년이 걸렸다고 했다. 예술의전당 콘서트홀에서 사용하는 세 대의 피아노를 모두 조율해서 무대에 내놓으라는 전갈이 기획사로부터 왔다. 전날 밤부터 시작해 당일 이른 오전까지 일해서 무대에 준비해 두었다.

약속 시간에 키신과 키신 선생님, 어머니까지 세 사람이 도착했다. 1971년생인 키신은 어려서부터 항상 그렇게 셋이서 동행했다고 한다. 키신은 무대로, 선생님과 어머니는 객석으

로 가서 자리를 잡고 피아노 고르기를 시작했다. 피아노 세 대를 이것저것 옮겨 다니며 키신이 연주를 하면 객석에서 어느 부분을 연주해 봐라 하고, 똑같은 곡을 다른 피아노에서 치게 해 보면서 최종 선택된 피아노만 남기고 두 대는 철수했다. 기획사에서는 초청이 어렵게 이뤄진 터라 신경이 무척 쓰이는 듯 했다. 조율하는 나 역시 그랬다. 다행히도 선택된 피아노에 만족했는지 피아노에 대한 요구 사항은 한 가지도 없었다. 리허설이 끝나고 다시 조율해서 연주를 무사히 마쳤다. 키신과 인사 나눌 기회도 없었고 피아노에 대한 이야기도 없었다.

2009년 두 번째 내한 때는 키신과 어머니 두 사람만 왔다. 지난번같이 리허설이 끝나고 약간 망설이는 듯하다가 조율사를 잠깐 만나고 싶다는 표정이다. 나는 바로 무대로 올라가 이야기를 들었다. 고음 쪽 멜로디 부분을 약간만 더 부드럽게 했으면 좋겠다는 주문이었다.

이것이 내가 키신과 처음 정면으로 얼굴을 대하는 기회였다. 나는 그것을 쉽게 할 수 있는 방법을 알고 있었다. 바로 건반 끝에 가로로 설치된 긴 막대기를 빼고 오른쪽에 있는 나사못을 돌려 타현점(해머가 줄을 때리는 포인트)을 1.5밀리미터쯤 안으로 밀어 넣은 뒤 테스트해 보라고 했다. 아주 적당하다는 대답이다. 그런데 그렇게 음색이 달라지게 만드는

데 단 오 초밖에 걸리지 않으니까 무슨 마술이라도 부린 것처럼 두 사람이 신기해했다. 어디를 어떻게 했느냐 묻기에 설명해 주고 셋이서 통쾌하게 웃었다. 좀 어렵게 했어야 몸값이 올랐을까?

2014년 세 번째 만난 키신은 키가 훨씬 커지고 말도 많이 했다. 점점 어른의 보호에서 벗어나는 듯한 느낌이었다.

음량이 큰 피아노를 선택했는데 그 이유는 알 수 없었다. 전처럼 객석에서 지휘하던 두 분 어른들의 간섭 없이 혼자 결정하는 것도 발전한 자신감인 성싶었다. 음악당의 끝자락 작은 실내악 연습실로 피아노를 옮겨 놓고 이틀 동안 연습을 했다. 다음 날 조율사에게 전하는 메시지가 있었다. 차고음과 최고음 쪽을 세게 쳤을 때도 쨍쨍 소리가 나지 않도록 해 달라는 주문이다. 그런데 조율사를 당황하게 한 것은 그러면서도 볼륨이 작아지면 안 된다는 것이다. 피아노 소리 크기를 데시벨 측정기로 잴 때 같은 음량이라도 소리가 부드러우면 사람의 귀는 작은 소리로 느끼고, 쨍쨍하면 큰 소리로 느끼는데 쨍하지는 않되 큰 소리로 만들어 달라니 아무리 생각해도 어려운 숙제였다.

오랜 경험에서 얻은 방법으로, 쨍쨍 소리를 만드는 해머(피아노 현을 치는 양모 망치) 표면을 한 개의 바늘로 조심스럽게 찌르는 방법을 썼다. 해머 내면의 굳은 부분을 해치지 않도록

여러 번 검사를 해 가면서 얕게 얕게 찔러 부드럽고 강한 음을 만들었다.

연주 날 키신은 만족해했다. 기획사 빈체로 사장님에게 조율사 칭찬을 많이 했다고 후에 들었다. 올 때마다 어른스러워지는 게 보이고 잔소리도 많아졌다. 다음에는 어떤 주문이 나올까.

서울시향에서 연락이 왔다. 예술의전당 콘서트홀의 피아노의 사이즈가 어떤 것이며 이름이 뭐냐, 건반 무게가 몇 그램이며 생산번호가 몇 번이냐고 묻는다. 이유인즉 건반의 은 둔자로 불리는 루마니아 출신 피아니스트 라두 루푸(Radu Lupu, 1945년~)가 한국에 오려면 피아노의 제반 상태를 미리 알려 주어야 한다는 것이다. 그때부터 도대체 얼마나 까다로우면 이런 것까지 미리 알아야 하나 하고 스트레스를 받기 시작했다. 얼마 후 한국의 연주를 취소했다고 전해 들었다.

2012년, 이번에는 정말로 온다는 소식을 듣고 틈나는 대로 피아노를 손질해 두었다. 피아노를 고르는 날 피아노 모델은

라두 루푸가 원하는 번호가 아니지만 스타인웨이 두 대를 무대에 내어놓고 조율사까지 대기시켰다. 역시나 내가 조율하는 57만 단위는 지나가고 55만 단위의 피아노를 골랐다. 그 피아노를 동쪽 끝에 있는 실내악 연습실로 옮겨 몇 시간 연습했다. 피아노에 대해 몇 가지 주문이 있었다고 하는데 당시 다른 조율사가 담당하는 피아노라 정확한 것은 알 수 없었다. 연주 당일 호텔에서 6시쯤 와서 피아노를 점검하더니 자기가 원하는 쪽으로 고쳐지지 않았다고 불평했다고 들었다. 그러나 소문보다 까다롭지 않았다. 러셀 셔먼 교수나 한스 레이그라프 교수와 비교하면 반의반밖에 안 되는 주문이었다.

독주회 다음 날 라두 루푸는 잠깐 시간을 내서 챔버홀에 있는 50만 단위 번호의 피아노를 테스트하고는 협연하는 날 콘서트홀로 옮겨 테스트하겠다고 요청했다. 무대 끝 연주 위치에서 잠깐 쳐 보고 50만 단위 번호인 그 피아노를 하기로 결정해 독주회 피아노와 협연용 피아노가 바뀌었다. 이날은 기분이 좋아서인지 농담도 하고, 사진 촬영 절대 금지라는 주최 측 방침과 달리 파격적으로 나와 어깨동무하고 사진을 찍었다. 복도에서 마주칠 때마다 "베리 굿!"을 연발했다. 그날 저녁 연주를 끝내고 회식에서 코리안 바비큐를 드시겠다고 했다는데 기분이 좋아서 맛있는 식사가 되었을 듯하다. 협연에 사용된 피아노는 전혀 문제가 없는 완벽한 것이었다고 말

했다는 후문을 들었다. 하마터면 조율도 제대로 못 하는 나라가 될 뻔한 위기를 면한 것을 천만다행으로 여긴다.

한 가지 특이하게도 루푸는 등받이가 있는 일곱 종류의 의자를 모아 놓고 연주 때 사용할 의자를 선택했다. 연주 도중에도 쉬는 손으로 오케스트라를 지휘하듯 흔들었다. 코리안 심포니 오케스트라의 이대욱 지휘자는 피아노 소리를 정말 아름답게 연주했다고 칭찬을 아끼지 않았다.

라두 루푸는 워낙 까다롭다고 정평이 난 인물이라 일간지 문화부 기자들이 피아노 선택하는 날 현장에 나와서 취재했다. 연주를 한 지 한참이나 지나서도 라두 루푸와 조율사 사이에 무슨 일이 있었는지 전화 문의가 적잖이 있었고 피아니스트들도 나를 만날 때 기억이 나는지 궁금해하는 말에 답변하는 일이 수없이 벌어졌다. 크리스티안 지메르만처럼 오랫동안 화제가 될 것 같다.

엘렌 그리모와 두 대의 피아노

2016년 어느 날 기획사에서 연락이 왔다. 1월 29일 연주 전날 1시 30분에 피아노를 고르겠으니 두 대의 피아노를 조율해 두고 고르는 시간에 조율사도 대기하라는 주문이다. 하나는 소리가 밝고 하나는 약간 어두운 두 피아노에 모두 약간씩의 요구 사항이 있었고, 끝 번호 318번 피아노는 아주 고르고 좋은데 조금만 더 따뜻하고 밝은 소리로 만들어 달라는 것이었다. 그리고 다음 날 1시 30분에 다시 고르고 결정하겠다고 한다.

그런데 둘 중 하나를 고르는 것이 아니고 연주회의 전반부, 후반부 나누어 두 대를 모두 연주하겠다고 한다. 전반부

에는 모차르트 소나타와 베르크 소나타를, 후반부에는 리스트 소나타와 버르토크의 루마니아 무곡을 연주하는데 두 피아노 각각 그 곡들에 맞다고. 보기 드문 연주회가 될 것 같아 기대가 되었다. 어느 기자가 흥미 있는 목소리로 전화해서 묻기에 자초지종을 이야기해 주었는데 흥미로운 사건에 비하여 연주의 감동은 어땠는지 모르겠다. 프랑스 피아니스트 엘렌 그리모(Hélène Grimaud, 1969년~)의 이야기다.

두 번째 내한했을 때였다. 우선 570318번 피아노를 선택하고서 한 가지만 부탁하겠단다. 고음 쪽에서 유니슨 조율을 할 때 완벽하게 맞추지 말고 약간씩 어긋나게 해 달라는 주문이다. 조율사들만 아는 방법의 하나로 고음 쪽 음이 짧을 때 음을 길게 울리게 하기 위해 약간씩 틀리게 맞추는 방법이 있다. 일명 라이블리 튜닝(lively tuning) 또는 미스 튜닝(miss tuning)이라고도 불리는데, 음색이 부드럽고 풍부한 느낌을 주는 조율법이다.

조율 후 엘렌 그리모는 연주 전 잠깐 연습을 하면서 원하는 조율로 되어 있는지 확인했다. 콘서트홀 출입문 밖에서 기다리고 있던 나에게 쌍수 엄지 척을 해 보이고 밝게 웃었다.

그런데 이 조율 방법을 좋아하는 피아니스트가 있는가 하면 반대로 그런 음을 두고 조율이 풀렸다고 다시 봐 달라고 하는 피아니스트도 있다. 후자의 경우가 더 많다. 이런 경우

정확한 음으로 조율하면서도 풍부한 음색으로 보이싱해야 한다. 음반을 들어 보면 후자의 방법으로 조율된 경우가 훨씬 많음을 알 수 있다.

막심 므라비차(Maksim Mrvica, 1975년~)는 두 번 만난 크로아티아의 피아니스트다. 뉴에이지 풍의 연주가로 음원을 틀어 놓고 그에 맞추어 마치 오케스트라와 협연하는 것처럼 연주를 했다.

그런데 막심 므라비차는 좀 힘든 주문을 했다. 피아노 피치를 441로 해 달라는 것이다. 예술의전당 콘서트홀 피아노는 연중 두세 번 정도 A´=440으로 하는 경우를 제외하면 거의 A´=442를 사용하고 있다.

연주가 끝나고 므라비차는 피아노가 무척 만족스럽다며 연주 끝나고 관객에게서 받은 꽃다발을 나에게 안겨 주었다.

리허설 할 때부터 매니저가 "나우 막심 이즈 베리 해피!"라면서 엄지손가락을 펴 보이더니 결국 꽃다발을 선사한 것이다.

이 일을 오래 하다 보니 별일이 다 있구나 싶었고 어쨌든 기분이 좋았다.

　안드라스 쉬프(Andras Schiff, 1953년~)는 한국에서 만난 세 번 모두 전속 조율사를 대동했다.

　처음 함께 온 조율사는 이탈리아 사람으로 멋지게 기른 콧수염을 달고 있었다. 항상 같은 일을 하는 사람을 만나면 여러 가지 궁금해져서 이 사람은 어떤 특별한 방법을 가지고 있을까 몰래 숨어서라도 보고 싶어진다. 그런데 이 조율사는 워낙 편안하고 무던해서 일하는 옆에 있어도 별로 신경 쓰지 않았다. 연주 전날 와서 피아노 선택하는 것까지 혼자 알아서 준비하고, 쉬프는 당일에 와서 연주만 한다는 것이었다.

　조율사는 다른 조율사의 공구 구경하기를 좋아한다. 공구

의 양이나 종류는 오히려 간단했고 특히 눈이 간 것은 덩치가 커다란 일본제 야마하PT100 전자 조율기를 가지고 있다는 점이었다. 조율할 때 실제 그 기계를 사용했는지는 확인하지 못했지만 그 크고 무거운 구형 기계를 들고 왔다는 것이 특이했다. 조율에서는 청각 조율이 제일 아름답고 청각 조율에 서툰 사람보다는 기계가 우수한데 이 사람은 어느 부류에 속하는지 궁금했다. 그는 약간 어두운 톤을 선택해서 피아노를 손질했고 쉬프는 세 번 다 같은 것으로 연주했다. 그때마다 소리가 전처럼 살아나지 않아서 뒤에 다른 사람이 콘서트할 때 한동안 그 피아노는 선택되지 않았다.

2018년 11월 쉬프는 예술의전당과 롯데홀에서 두 번의 공연을 치렀다. 이번에는 독일인 조율사가 함께 왔는데 피아노 뚜껑 받침대를 더 높이 열 수 있도록 더 길게 개조한 것을 가지고 왔고, 건반 뚜껑도 수직으로 열지 않고 약간 앞으로 기울게 장치하고 연주했다. 그렇게 열심히 좋은 소리를 위해 노력했지만 청중들은 연주 자체는 좋았는데 소리가 너무 답답해서 불편했다고들 했다. 사람들은 내가 조율한 줄 알고 나를 보면 그때 이야기를 하고 싶어 하는 것 같다. 이후 그 피아노는 오케스트라 편성에나 사용한다. 연주자는 청중이 즐거운 연주를 해야지 쉬프와 조율사만 즐거워서야 되겠느냐는 생각이 든다.

건반 뚜껑에 그려진

　1987년 3월 23일 서울시향과 하차투리안 피아노 협주곡을 협연한 딕란 아티미안의 사건이다. 리허설 후 조율을 위해 피아노 앞에 선 나는 건반 뚜껑에 동양란 숲이 그려진 것을 발견하고 놀랐다. 약간의 손톱 스친 자국은 가끔 볼 수 있는 일이지만 손톱자국이라고 보기에는 너무 굵고 선명했다. 어떻게 그려진 그림일까?

　연주 시간이 되어서 수수께끼는 풀렸다. 엄지를 제외한 여덟 손가락에 모두 반지를 끼고 있었다. 아니 이럴 수가! 낀 반지도 빼야할 텐데……. 아래층 무대 가까이 가서 자세히 보니 반지가 아니고 손가락 끝마디 관절마다 돌려 붙인 반창고

였다. 동양란 그림의 원인을 발견한 것이다. 연간 300여 회의 음악회를 봐 왔지만 하차투리안의 곡은 자주 연주되지 않아 이 작곡가의 곡에 무지했는데, 이날 연주된 협주곡은 대단히 격렬하고도 화려하며 고도의 테크닉을 필요로 하는 곡이라는 것을 연주를 보고서야 알았다. 그래도 연주할 때마다 손가락 마디에 찰과상을 입어야만 한다면 이 곡을 즐겨 연주할 피아니스트는 흔치 않을 것 같다.

이 연주자는 좀 유별나서 피아노가 쉬고 있는 동안에도 가만있지를 못하고 자주 팔을 뒤로 휘둘렀다. 저렇게 혈기 왕성하니 행동반경도 넓어 건반 뚜껑에 동양란을 그릴 수밖에 없었구나 했다. 이 사건이 아니라도 가정의 연습용 그랜드 피아노 건반 뚜껑의 칠이 손톱에 의해 하얗게 벗겨지는 것을 보면, 또 부딪히지 않으려는 손의 불편함을 덜려면 현재의 피아노 구조는 약간 개선해야 한다고 생각한다.

헬무트 도이치(Helmut Deutsch, 1954년~)가 소프라노 반
주차 내한했다. 예술의전당 피아노 보관실에서 피아노를 고
르는데 쉬프가 사용했던 부드러운 피아노를 선택했다. 리허
설을 마치고는 더 부드럽게 해 달라는 주문이다.

나는 더 부드러우면 오케스트라 편성에도 쓸 수 없을 만큼
피아노 소리가 허스키해지리라는 판단이 들었다. 그래서 오
늘 하루만 부드럽고 며칠 후 소리가 다시 살아날 수 있는 수
준까지만 소극적인 방법으로 음량을 낮추었다. 그것을 보고
있던 헬무트 도이치가 퉁명스럽게 다가와서는 액션을 꺼내서
힘차게 니들링 하기를 원했다. 쉬프 때문에 매년 속상한데 더

강적을 만난 것이다. 이후 그 피아노는 돌이키기 어려울 만큼 주저앉았다.

노래하는 소프라노보다 반주자를 보기 위해 왔다는 이야기를 수차례 들었다. 많은 사람들이 그의 반주 실력을 인정하는 것을 느꼈다. 성악 반주자로 명성 있는 사람인 것을 알고 있었지만 고집으로도 명성이 있는 것같이 느껴졌다. 피아노에 대한 고집을 조금만 양보했더라면 나도 더 열혈 팬이 되었을 텐데……

아쉬케나지 부자

블라디미르 아쉬케나지(Vladimir Ashkenazy, 1937년~)를 처음 만나게 되었을 때 세계적 명성을 듣고 상당히 긴장했다. 예술의전당에서 독주회를 할 때는 공교롭게도 피아노 해머를 교체한 지 얼마 되지 않아 아직 음이 트이지 않은 피아노로 연주했다. 보이싱을 한 뒤 시즈닝(seasoning, 현과 액션을 적응시키는 과정)을 거치는 중이었던지라 남모르는 걱정을 많이 했다.

리허설은 오후로 잡혀 있었다. 전날 피아니스트가 다른 나라에서 콘서트를 마치고 연주 당일 공항에서 예술의전당으로 직행해 온 것이다. 상당히 피곤해 보였다. 오자마자 쉬지

도 못하고 리허설을 시작했는데 죄송할 정도로 피아노가 밝은 소리를 못 내 주고 있었다. 보이싱은 한두 시간에 되는 것이 아니고 얼마간의 기간을 두고 변화를 보아 가면서 하는 일이므로 어쩔 수 없었다. 그럼에도 나에게 고맙다고 인사까지 건네는 것이 아닌가.

아쉬케나지는 지휘자로 내한한 적도 있다. 내가 만난 제일 최근의 연주는 2014년 아들 아쉬케나지와의 듀오 연주였다. 아버지 아쉬케나지는 본래 피아노 타박을 안 하는 것으로 알고 있지만 아드님은 어떤지 몰라서 조금은 걱정이 되었다. 리허설이 끝나고 분장실로 두 사람이 모두 철수했기에 무대로 나가서 잠깐 조율을 점검하는데, 분장실 모니터로 내 모습이 비쳤는지 무대로 찾아왔다. 아이쿠, 무엇인가 주문이 있나 보다 하고 약간 긴장했더니 다른 이야기는 없고 이렇게 열심히 만들어 주어서 고맙다는 인사를 하러 일부러 다시 나온 것이었다. 정말 따듯한 표정으로 정중히 악수를 청하면서 감사하다는 인사만 하고 분장실로 돌아갔다.

모든 피아니스트들이 이랬으면 얼마나 내 마음이 편안할까 생각되었다. 그러나 까다로운 피아니스트가 없다면 조율사는 발전이 없다는 것을 알고 있다. 적당한 스트레스는 좋은 약이라고나 할까.

2005년 여름 갑자기 이탈리아에 가게 되었다. 고가의 피아
노 브랜드인 파치올리사를 방문하기 위해서였다.

자초지종인즉 악기 박람회에 전시되었던 파치올리 피아노
의 수입을 코스모스악기에서 타진하기 시작했다는 것이다.
파치올리 피아노는 1978년 설립되어 짧은 기간에 세계 정상
급으로 올라섰다. 설립자인 파올로 파치올리는 음대에서 피
아노를 전공했고 피아노를 만들기 위해 공과대학에 가서 설
계와 재료 역학들을 공부했다는 노력파 인물로, 세계에서 제
일 긴 308센티미터 길이에 페달 네 개가 달린 그랜드 피아노
를 개발했다. 조율사를 배려한 구조의 개선점이 여기저기 보

이는 피아노 메이커이다.

그런데 악기에 대한 자부심이 대단하다는 파치올리 사장이 "한국에서 우리 피아노가 팔릴 수 있는가, 또 팔리면 이런 고급 피아노를 제대로 조율할 수 있는 조율사가 있는가."라고 하면서 자존심을 건드린 모양이었다. 코스모스는 악기사로서는 한국의 자존심인데 그런 말을 듣고 편안했을 리 없다. 게다가 그런 조율사가 있어도 자기네가 테스트를 해 봐야 된다고 또 한 번 속을 질렀단다. 그래서 한국에서 수입할 첫 번째 피아노로 서울 서초의 모차르트홀에서 쓸 피아노를 고르러 내가 동행하게 된 것이다. 그때 예술의전당 일이 바빠 여유가 없었는데 팽개쳐진 한국과 코스모스의 자존심을 위해 이탈리아로 날아가기로 했다.

몇 개의 공구를 준비했다. 이탈리아가 나를 테스트할지 내가 이탈리아를 테스트할지 한판 겨루기 위해서다. 가는 데 하루, 도착해서 피아노 고르는 데 하루, 그리고 조율사 테스트를 하는 날로 하루 쳐서 빠듯한 일정을 잡았다.

셋째 날 파올로 파치올리 사장과 공장장, 코스모스사 사장, 나 이렇게 넷이 피아노 앞에 섰다. 다른 것은 나도 흥미 없고 우선 내 방법을 먼저 보여 주기로 했다. 고음 쪽 막힌 음을 하나 골라서 니들링으로 퐁 하고 음이 살아나게 만들어 들려주었다. 그러자 이탈리아 사장과 공장장이 이탈리아어

로 뭔가 한참 주고받았다. 그것으로 테스트는 끝났다. 오히려 내가 교육을 한 셈이 되었다.

파치올리 공장이 자리한 곳은 사칠레라는 시골로, 베네치아에서 차로 한 시간 거리의 공기 좋은 마을이었다. 베네치아까지 가서 관광도 못 하고 곧바로 서울로 출발해서 나흘 만에 서울로 돌아온 내 신세. 비행기 환승하는 드골 공항에서 미아가 될 뻔도 했다. 지금도 모차르트홀에서 빛나는 파치올리 피아노를 사용하고 있다.

　오스트리아의 외르크 데무스(Jörg Demus, 1928~2019년)는
호암아트홀에서 한 번 만난 적이 있는데 매우 섬세한 분이었
다. 음색은 물론 건반의 틈새 간격, 건반의 수평면에 대해 아
주 중요시했다. 어떤 면이 맘에 들었는지 모든 것에 만족하면
서 흐뭇해했고 귀한 사인까지 받았다.

　그 뒤 한참 만에 데무스가 한국에 다시 왔다. 이번에는 다
른 홀에서 연주하기로 되어 있었다. 마침 오스트리아 피아노
회사 뵈젠도르퍼에서 조율사가 와서 우리나라 조율사들과
여러 가지 기술 세미나를 하고 있었다. 오스트리아에서도 일
인자로 꼽히는 캄퍼라는 유명 조율사였다. 마침 그 홀의 피아

노가 뵈젠도르퍼라서 데무스를 위해 조율해 주겠다고 방문했다. 같은 나라 사람들끼리 먼 타국에서 만났으니 얼싸안고 서로 반길 줄 알았는데, 데무스는 캄퍼를 반기기는커녕 대뜸 피아노가 이렇고 저렇고 해서 연주할 수가 없다고 시정을 요구했다. 우리가 알기로는 뵈젠도르퍼 피아노는 소리가 둥글고 깊고 따뜻하며, 캄퍼도 우리에게 뵈젠도르퍼 피아노는 그렇게 보이싱 해야 한다고 가르쳐 주었으며, 그 피아노는 좋은 소리를 내고 있었다. 그런데 데무스의 불평은 피아노 소리가 너무 부드럽다는 이유였다. 캄퍼는 원래 그 홀 피아노를 조율하려고 한국에 온 것이 아닌데 데무스는 그를 힘들게 했다. 필경에는 해머에 경화액을 사용하여 데무스의 마음에 들게 했는데 그 쨍한 정도가 어느 정도였는지는 모른다.

그 일로 캄퍼는 며칠 동안 스트레스를 받았고 귀국할 때까지도 기분이 풀리지 않았다. 캄퍼는 우리나라 조율사 몇 명이 뵈젠도르퍼 공장에 일주일간 연수 교육을 받으러 갔을 때 지치지도 않고 지도하고 설명해 준 아주 친절한 사람이었다. 피아니스트가 최고의 연주를 위해 여러 가지 주문을 하는 건 이해가 되지만, 타국에서 고국 사람을 만나기도 쉽지 않은 일인데 좀 더 다정했더라면 하는 아쉬움이 있었다.

예민한 감각들

　피아니스트 중에는 신기하리만큼 조율, 조정 등의 결함을 잘 발견하는 사람도 있다. 1984년 대전시민회관 대강당에서 만난 프랑스 피아니스트 가브리엘 타키노가 그런 사람이었다.

　가브리엘 타키노는 피아노를 쳐 본 후 건반의 밸런스레일이 잘못되었으니 다음에는 잊지 말고 정확히 해 주기를 부탁한다고 말했다. 어느 부분이 어떻게 잘못되었다고 지적하는 피아노 구조와 작용에 관한 박식함에 놀랐다. 그가 이번에는 그냥 이대로 가자고 했으나 끝까지 기다렸다가 연주 직전 재조정을 했다.

　맹인 피아니스트 니콜라스 콘스탄티니디스도 조율을 잘한

다고 들었다. 처음 피아노를 테스트할 때 조율사가 하는 것과 같은 방법으로 음정 검사를 하는 걸 보았다. 독일에서 온 일본 태생의 피아니스트 나오유키 다네다는 전체 건반을 피아니시모(ppp)로 연주해 보고는 감각의 미세한 차이점을 보완해 달라고 부탁했다. 이런 때는 수첩에 메모해 두었다가 수정한 후 연주 직전 본인이 검사하게 해서 안심시켜 연주하도록 한다.

헝가리의 연주자 데조 랑키는 연습 전 피아노를 테스트해 보고 조율사를 찾았다. 드라이버를 빌려 달라는 것이다. 우나 코르다 페달을 밟았을 때 건반이 움직이는 거리를 자기 취향에 맞게 직접 조정했는데, 자기는 그 정도를 좋아해서 항상 그렇게 한다고 한다. 부부가 한 팀을 이루었던 듀오 크로멜링크는 녹음기를 휴대하는 것이 특징이었다. 연습을 녹음해 즉석에서 들어 보면서 두 사람이 서로 의논하고 다시 해 보고 하느라고 시간이 많이 걸렸다. 프랑스에서 온 유리 부코프는 매우 신경질적이었다. 지방 연주에서 소스테누토 페달 때문에 연주할 곡 하나를 바꾸지 않으면 안 되는 일을 당했다고 장충동 국립극장에서 두 대의 피아노를 조율하는 소동을 벌였다.

루빈스타인과 청개구리

아르투르 루빈스타인(Artur Rubinstein, 1887~1982년)이 한국을 방문한 것은 1966년 7월 16일 더운 여름이었다. 그것이 처음이자 마지막이었다.

1960년대의 서울의 공연장 사정은 열악하기 짝이 없었다. 보통 연주를 하는 장소는 서울시민회관(지금의 세종문화회관)과 이화여대 대강당, 국립극장(지금의 명동예술극장)과 유관순 기념관 정도였다. 루빈스타인이 워낙 세계적인 대가이므로 넓은 공연장에 많은 관객을 유치하기 위해 객석이 가장 많았던 이화여대 대강당을 연주 장소로 정했던 듯하다. 티켓값이 엄청나게 비쌌다는 기억이 난다.

그런데 이화대학 정문 밑으로 기찻길이 나 있고 바로 옆에 신촌역이 있다. 강당과 기찻길이 가까워서 연주 중에 기차가 지나가다가 기적까지 울리면 큰일이니, 주최 측에서 철도 관계자들에게 소리 없이 지나가 달라고 양해를 구했다고 한다. 그 당시의 기차는 칙칙폭폭 소리가 나는 증기 기관차로 뛰하는 기적 소리가 아니라도 문제가 될 만한 상황이었다. 조율사는 원로이신 김양길 선생님이었다. 세종로에 있는 시민회관 피아노를 이화여대 강당으로 옮겨 일곱 시간 조율을 했다고 들었다.

그렇게 준비를 하고 저녁이 되어 연주회가 시작되었다. 비싼 티켓값 본전도 찾아야 하니 음 하나라도 놓칠세라 숨죽이고 연주를 듣고 있는 고요한 연주장에 난데없이 청개구리 우는 소리가 들려왔다. 이화여대는 나무가 우거진 숲속에 있기 때문에 철도청과 관계없는 청개구리는 통제하지 못한 것이다. 주변 경계를 하던 경비원을 시켜 대나무 장대로라도 나무를 두들겼더라면 조금은 효과가 있었을까?

루빈스타인은 연주가 끝나고 한국을 떠나면서 나는 피아노를 지배하지 피아노의 지배를 받지 않는다는 의미 있는 말을 남겼다는 후문이 있다. 그 당시 우리나라는 그런 대가가 좋아할 만한 피아노를 여러 대 보유하고 있지 못할 만큼 경제 사정이 열악했기에 연주자에게 미안할 뿐이다.

존
릴
의

사
인

BBC 교향악단이 내한할 때 영국을 대표한다는 피아니스트 존 릴(John Lill, 1944년~)이 함께 왔다. 그 또한 주문이 요란했다. 아침 일찍 나와서 본인을 만나야 한다면서 자기는 어디를 가든지 피아노 타박을 많이 하는 사람이라고 전제했다. 유럽에도 자기 마음에 딱 드는 피아노가 흔치 않다고, 그래서 피아노에 대해 꼭 할 이야기가 있다고 엄포를 놓는 것이었다.

나는 그러거나 말거나 전날 저녁 피아노 두 대를 골라서 만져 놓았다. 혹시 이거 아니면 저걸로 하게 하자. 피아노가 맘에 안 들어도 조율사가 전적으로 책임질 일은 아닌데, 안

좋은 피아노들을 많이 봤다니까 어느 만큼은 이해를 하겠지 싶어서 특별히 더 한 것도 없다.

존 릴이 쭉 한 번 치고 다시 한 번 쳤다. 그러고는 나를 쳐다보더니 "정말 대단하다."라고 말했다. 동양에 와서 차고음부가 이렇게 자연스럽게 이어지는 피아노를 만나리라고는 생각하지 못했다는 것이다. 유럽에서도 이런 피아노를 만나기란 흔한 일은 아니라고. 나는 그 말을 믿어야 할지 약간 당황했다. 피아노 중앙에서 오른쪽 차고음부 멜로디 부분은 항상 문제가 된다. 아무리 비싼 피아노도 그 부분 소리가 잘 나지 않으면 낮은 음이 잘 나는 것과 별개로 멜로디가 빈약해서 음악이 살아나지 않는다. 그런데 바로 거기가 자연스럽게 잘 이어지게 되어 있다고 흥분하며 야단이었다.

연주 끝나고는 리셉션에서 여기에 이런 조율사가 있다고 여러 사람들 앞에서 칭찬을 하더라고 전해 들었다. 그럴 때는 몇 달간 받은 스트레스가 한 번에 확 풀려나간다. 나는 긴장과 피곤에 절어 있는 연주자들에게 사인해 달라고 좀처럼 조르지 않는다. 그런데 이날은 싫어하지 않을 것 같은 느낌이라 사인도 받았다. 뛰어난 조력과 훌륭한 피아노에 감사한다고 쓰여 있었다.

2019년 9월 19일과 20일, 예술의전당 콘서트홀에서 KBS 교향악단 정기연주회가 있었다. 협연자가 외국인이라고 교향악단에서 조율 신청과 함께 정보를 보내왔다.

여의도의 교향악단 연습실에서 많은 피아니스트들이 연습하는 것을 들어 봤는데, 특이하게도 이번 협연자는 피아노 소리가 무척 크게 들렸다. 그동안 힘 좋은 외국 연주자를 많이 만나 본 터라 크게 신경은 쓰이지 않았지만 연주 중에 줄이 끊기면 어쩌나 하는 생각은 했다. 터치가 강하면 조율이 풀릴 확률이 크기 때문에 좀 더 심혈을 기울여 조율해 놓고 줄 끊기는 것은 운명에 맡겼다.

리허설이 끝났다. 교향악단 직원들이 피아노가 너무너무 좋다고 연주자가 칭찬했다는 이야기를 전해 준다. 그런 이야기는 한두 번 들어 본 것은 아니기에 나쁘다고 하지 않아서 다행이라고 여겼다. 피아노에 대해 무관심하기보다 관심을 갖고 자기 느낌을 표현한다는 점에서 협연자가 누구인가 궁금해졌다. 분장실 문에 붙여진 명찰을 확인해 보니 개릭 올슨(Garrick Ohlsson, 1949년~). 1985년 9월 26일 세종문화회관 대극장에서 연주했던 기억이 생생하게 남아 있는 거구의 피아니스트였다. 쇼팽 콩쿠르에서 우승한 최초의 미국인, 신장 190센티미터에 체중은 100킬로그램이 넘고 한 옥타브 하고도 위로 파 음까지 커버할 수 있는 큰 손의 소유자다.

당시 무대에서 악수를 했는데 내 주먹이 그분 손 안에 푹 싸였다 나온 기억이 났다. 큰 키 때문에 내가 머리를 뒤로 크게 젖혀야만 볼 수 있었던 얼굴도 떠올랐다. 삼십 년이 넘는 세월 동안에 수염과 머리는 백발이 되어 있었다. 집에 모아 둔 연주 프로그램을 찾아 표지 사진과 그의 사인을 보니 수염과 머리는 검정색이고 "동양 최고의 조율사에게"라고 쓰여 있다. 과찬의 말 같다.

건강한 모습으로 다시 만나기를 바란다.

독자들께서는 세계 여러 나라 피아니스트 이야기는 많은
데 한국의 피아니스트에 대해서는 할 이야기가 없는가 궁금
해할 것 같다. 없을 리가 있겠는가?

내가 쓰는 글은 연주평을 전혀 배제하고 조율에 관한 특별
한 또는 괴상한 주문 등을 기록으로 남겨 보고 싶은 일념에
서 시작한 것이다. 그중에서도 지메르만 내한 연주를 가장 힘
들게 준비해 준 경우로 썼다. 그런데 한국 출신 피아니스트
중에도 지메르만만큼 힘들게 하는 피아니스트가 있으니 바
로 백혜선이다. 서울에서 연주한 수년 동안 홀의 크기에 관계
없이 이종열이 조율 안 하면 연주할 수 없다고 강력히 주장해

서 둘이 한 콤비가 되어 연주를 만들어 낸다. 몇 군데를 열거하면 예술의전당은 당연하고 성남아트센터, 충무아트홀, 연세 금호아트홀의 개관 연주회에 나를 불렀고 최근에는 인천문화회관, 여의도의 한 증권 빌딩홀, 롯데콘서트홀 등에서 만났다. 롯데콘서트홀은 백혜선의 주장을 계기로 내가 전속 조율사로 엮였다.

백혜선의 피아노에 대한 주문은 지메르만에 뒤지지 않는다. 그는 피아노 차고음부의 음량, 음색, 울림을 강력하게 주문한다. 그렇게 힘들게 하는데도 싫지 않은 것은 여장부같은 호쾌한 성격 때문에 나이 차이는 많아도 친구같은 느낌이 있어서일 게다. 오래도록 함께했으면 좋겠다.

나를 아는 많은 피아니스트들이 오래오래 건강해서 클래식 음악계를 위해 조율해 달라고 부탁을 한다. 욕심 같아서는 백세 시대를 누리고 싶지만 하늘의 뜻에 따라야 한다. 한편 터무니없는 소문도 따라다닌다. 중풍으로 쓰러져 활동을 못한다, 귀가 어두워져서 음을 못듣는다고. 스트레스로 정신과 약을 타다 먹는다고 누군가에게 말한 적이 있는데 그후 그 사람 돌았다고 소문이 났다. 감기만 걸려도 일 못한다는 헛소문이 돌아다닌다. 그런가 하면 제자 하나는 나에게 적당히 한 조율도 훌륭하니까 건강을 생각해서 체력이 바닥에 닿을 때까지 혹사하지 말라고 심심찮게 당부를 한다.

지난 2016년 독일 스타인웨이앤드선스사가 서울 예술의전당에 감사패를 주었다. 피아노 관리 상태가 최고 수준이라는 이유였다. 나의 바닥난 체력 덕분인가? 여기까지 오게 해 준 건강함에 감사하고 앞으로도 계속 공부할 수 있게 건강하기를 기원한다.

2013년 서울시향이 협업해 온 독일의 세계적인 클래식 음반사 도이치그라모폰의 녹음에 처음으로 참여하게 되었다. 정명훈이 지휘하고 피아니스트 김선욱이 협연하는 베토벤 피아노 협주곡 5번 「황제」였다.

김선욱은 녹음할 피아노를 선택하기 위해 여러 곳을 방문했다고 들었다. 결국은 예술의전당 챔버홀에 있는 501660번 피아노로 결정하고 조율은 나를 지정했다. 이틀 동안 녹음을 하는데 오전 10시부터 밤 10시까지 대기해야 한다는 계약서를 썼다. 한 악장 끝날 때마다 조율을 점검한다는 내용이었다.

도이치그라모폰과의 녹음 작업은 처음이라서 무척 긴장
되었다. 다른 것은 별로 걱정하지 않았지만 조명에 의한 온
도 차이로 조율이 변하는 문제는 어찌해 볼 도리가 없다. 하
지만 최대한 완전한 조율을 위해 며칠 전부터 온도계를 들고
피아노 보관 장소와 무대를 오가며 체크하기를 여러 번 반복
했다. 조명을 설치할 때 피아노는 제외하고 조명 등을 조정할
수 있는지 제안했으나 그것은 안 된다는 것이었다.

당시 음반 제작자였던 마이클 파인(Michael Fine) 프로듀서
가 피아노 소리를 들어 보고 장인의 정성과 사랑이 듬뿍 들
어간 좋은 피아노라고 칭찬을 아끼지 않았다. 지구를 돌며
삼십여 년에 걸쳐 녹음 작업을 해 왔는데 그동안 만나 본 세
계적 수준의 조율사 중의 한 사람이라고 말했다. 본인의 페이
스북에 "원더풀 피아노 테크니션 미스터 리"라고 글을 올린
것도 보았다. 나는 이런 경우를 국위 선양이라고 생각한다.

　조율은 좁은 의미에서는 도레미파솔라시도 음 맞추는 것
이다. 연주에 필요한 건반의 기능을 잘 되게 하는 것이 조정
이고, 음색 음량을 음악에 알맞게 하는 것을 정음이라고 하
는데 이걸 통틀어서 우리는 조율이라고 한다. 그런데 그중 최
고 기술은 음색을 만들어 내는 정음이다.

　정음이란 새 피아노 또는 사용하고 있는 피아노에서 아름
다운 음이 나게 하기 위해 여러 가지 방법으로 피아노 음을
다스리는 기술이다. 정음을 하려면 고도의 음감이 필요하다.
조율과 조정이 완전하더라도 정음이 제대로 되지 않은 피아
노는 짧고 거칠고 어두운 소리를 낸다.

정음은 피아노에 따라 그 방법이 다를 수 있으며 동일한 방법을 모든 피아노에 적용한다고 해도 같은 결과를 얻을 수 없다. 음의 변화에 따라 알맞은 방법을 적절하게 선택해야 한다. 또한 소리의 아름다움은 계측기로 측정하거나 수치로 표시할 수 없고, 같은 음색이라도 연주자의 취향과 감성에 따라 평가가 크게 다를 수 있다. 그러므로 이와 같이 다르게 요구되는 음색을 만들기 위해서 정음자가 알고 있는 여러 가지 방법 중 각각 다른 방법이 선택된다. 정음의 결과는 정음을 한 사람에 따라, 특별한 음색을 요구하는 연주자에 따라 다르게 나타난다. 정음자도 각각의 취향이 있기 때문에 연주자의 특별한 요구가 없는 한 자기 취향의 음색을 만들게 되는 것이다.

피아노 조율사는 연주자가 느낄 수 있는 불편한 느낌을 스스로 발견하여 연주자가 원하는 편안한 느낌을 조정과 정음 작업에 반영해야 한다. 또 피아노의 전체 구조를 숙지하고 그 작용을 올바르게 조정해야 하며 피아니스트가 연주에서 필요로 하는 음에 대해 알아야 하므로 조율사 자신도 상당 수준의 피아노를 연주할 수 있어야 할 것이다.

어느덧 세월이 흘러 조율 업계의 원로가 되었다. 그간 선후배 동료들과 많은 일들을 겪었다. 기술 발전을 위한 해외 탐방, 협회에서의 기술 강의, 개인 지도 등 다양한 경험을 해 오면서 여러 가지 나의 생각과 같거나 서로 다른 것들을 경험했

다. 나는 피아노 판매를 위한 사업가 타입의 조율사가 아니라 진정한 조율 예술가가 되기 위하여 오직 조율에만 전력투구해 왔다.

숱한 시행착오를 거쳐서 내가 익힌 피아노 조율의 실제를 적는다. 지금도 후배들 실력이 우수하다는 것을 알지만, 배움은 항상 부족하고 목마르므로 끊임없이 공부하여 세계에 우뚝 서는 조율사들이 되기를 기원하는 마음이다.

해머와 바늘

피아노의 음은 스켈러튼(skeleton) 제작에서 기본 울림이 태어난다. 거기에 해머에 니들링(needling) 또는 파일링(filing)을 하고 액션 조정, 조율 등 종합적인 연계 작업을 거친다. 제작과정에서 피아노가 갖고 태어난 음을 음악적인 음으로 창조해 내는 것이 정음에서 하는 일이다.

정음은 피아니시모(pp)에서 포르티시모(ff)까지 넓은 음폭을 갖도록 해머를 다스려서 십수 단계의 강도가 다른 타건에 따라 각각 다른 음이 나도록 하는 것이다. 다시 말해 피아니시시모(ppp)에서 포르티시시모(fff)로 점점 타건 강도를 높일 때마다 음색과 음량이 다르게 들려야 한다. 다이내믹 폭이

타건력과 정비례해야 한다는 것이다.

따라서 정음 작업에 있어서 무엇보다도 핵심적인 사항은 해머 헤드이다. 해머 헤드의 탄력은 해머 헤드에 니들링을 하거나 파일링 과정을 거치거나 또는 경화액을 사용해서 조절할 수 있다. 보통 바늘로 해머를 찌르면 섬유가 부드럽게 되어 소리가 부드러워진다고 생각하는 게 당연하다. 그리고 너무 부드러운 해머는 경화액 주입해서 단단하게 만든다고 생각한다. 그런데 그것은 전혀 아니다. 바늘을 어느 위치에 몇 도의 각도와 어느 깊이로 몇 번 정도 찌르면 빈약한 음이 풍성하고 단단한 음으로 살아난다는 것을 경험으로 알고 있다. 경화액은 해머를 단단하게 만드는 것은 맞지만 주입하는 위치와 깊이에 따라 울림이 짧은 음으로 되어 버릴 수도 있는 것이다. 음악적으로는 쓸모가 없는 평범한 소리일 뿐이다.

단순히 음을 부드럽게 또는 쨍쨍하게 만들어 버리면 다라고 생각하는 피아니스트가 있는가 하면 조율사 중에도 그렇게 알고 있는 경우도 있다. 쉽게 하면 되지 뭘 그렇게 어렵게 하냐고 비아냥거리기도 한다. 정음은 전문 성악가의 발성처럼 울림이 길고 소리가 모아지고 혼이 담긴 아름다운 소리를 만들기 위하여 그 어렵고 힘든 방법으로 작업하는 것이다. 정음을 하는 전문가들은 목석 같은 해머에 영혼을 불어넣는다고 공통적으로 말한다.

긴 줄에서 긴 소리 나기는 쉽지만 짧은 줄에서 긴 소리가 나게 하는 것은 예술의 경지에 가깝다. 해머를 필요한 모양으로 깎아서 원하는 발성을 유도한다. 바리톤처럼 묵직한 소리, 알토 같은 편안한 소리, 소프라노의 높은 소리 등 목적에 따라 해머 모양은 약간씩 달라진다.

보이싱은 해머를 다스리는 기술이라고 쉽게 생각할 수 있는데 조율과 액션 조정과 연계하여 완성되는 것이다. 바늘 사용은 한의사 같아서 해머의 밑부분을 찔렀는데 윗부분에서 효과가 나온다. 다리가 아픈데 허리에 침을 찌르는 것처럼 오묘한 면이 있다. 해머의 모양은 성악가의 입 모양과 같아서 깊고 모아진 소리를 내기 위하여 끝부분을 좁고 앞으로 나가게 깎는다. 발성할 때 클래식 성악가의 입 모양이 대중가요 가수의 입 모양하고 다른 것과 마찬가지다.

콘서트 조율이란 시간과의 싸움이다. 연주자가 음표 하나도 소홀히 할 수 없는 것같이 조율사는 수천 개의 피아노 구성 부품의 상태를 빠뜨리지 않고 감지하여 완벽한 기능을 발휘하도록 해야 한다. 조율할 때의 신체적 컨디션, 주변 분위기, 시간적인 문제들이 조율의 견고성과 정밀성을 좌우한다.

예전에는 리허설이 끝나고 관객 입장하기 전에 조율을 했다. 그 방법의 단점은 리허설 시간이 길어지면 조율할 시간이 없어져 버리는 것이었다. 특히 교향악단과 협연하는 때는 정해진 연습 시간이 끝났는데도 계속 남아서 개인 연습하는 단원이 항상 있었다.

1970년대 경기도 어느 연주홀에서의 일이다. 모든 단원들이 모두 철수했는데 클라리넷 주자 한 사람이 남아서 계속 연습을 하고 있기에, 지금 내가 조율을 해야 되니 다른 장소로 옮겨 하시면 좋겠다고 말했다. 그러자 왜 조율을 지금 해야 하느냐고 오히려 소리를 지르며 덤벼드는 일이 벌어졌다. 다행히 단무장이 이해를 시켜서 조율을 마칠 수 있었지만 음악을 한다는 사람의 생각이 그렇게밖에 안 되는가 해서 씁쓸했다. 때로는 관객 입장 직전까지 연습해 놓고는 조율이 별로였다는 둥 불평한다. 심한 경우에는 모든 시간을 다 연습에 사용해 버리고 조율 안 해도 된다고 하는 경우도 있었다. 정말로 조율이 필요한 피아노를 경비 절감을 위해 조율을 안 하겠다는 연주자도 있고, 피아노 상태가 양호한데도 마음 편하려고 조율을 주문하는 경우도 있다.

조율 시간 때문에 여러 가지 문제가 발생한 나머지 리허설 전에 조율을 하고 리허설 후 간단히 다시 한 번 체크하는 방법으로 변경되었다. 리허설 때 건반이 가벼웠는데 조율하고 나서 건반이 무거워졌다고 불평하는 경우도 있어 조율과 건반 무게는 서로 상관없는 것이라고 해명하는 수고도 해야 한다. 당일 다른 피아노를 쓰겠다고 하면 역시 조율 시간이 없어지거나 짧아지는 경우도 있다.

근래에 와서 연주 전에 조율을 안 하는 경우가 많아졌다.

이유인즉 경비 절감을 위해서다. 반주하는 피아니스트는 조율이 필요하다고 하고 독주 악기의 연주자는 조율 비용을 아까워한다. 반주 피아노와 독주 악기는 둘이서 앙상블이라 독주 악기만 예쁜 소리면 안 되는 것을 알 만할 텐데 말이다. 그리고 거의 모든 실황은 녹음되고 녹화되어 가져간다. 조율 안 된 피아노와 앙상블 소리가 수십 년 보존될 터인데 연주 후 뒷풀이 경비를 조금만 아끼면 되지 않을까 하는 생각도 든다. 오케스트라의 조율에서 인상 깊은 광경을 본 적이 있다. 로테르담 오케스트라와 모스크바 오케스트라는 연습 후 관 파트만 남아서 로테르담은 지휘자, 모스크바는 악장이 화음을 불어 가면서 이십여 분간 조율을 하는 것이었다.

피아노 조율에 소요되는 시간은 음정 조율만 할 때는 한 시간 이십 분 정도로 족하다. 연주자의 주문 사항이 있으면 좀 더 길어진다. 전속으로 관리하는 피아노는 표준 시간 내에 조율이 가능하지만 처음 만나는 피아노는 몇 시간이 걸릴지 알 수 없다. 상당수의 피아노가 사용 중임에도 불구하고 조정과 정음이 안 되어 있기 때문에 무대에서 연주할 수 있는 수준으로 만들기는 한두 시간으로는 어렵다. 피아니스트가 불편해하는 것은 조율보다 조정과 정음에 있다. 피아니스트는 음정에는 무디나 터치와 음색에는 민감하다. 처음 대하는 피아노의 콘서트 조율을 의뢰받았을 때는 예측할 수 없는

시간 때문에 오전부터 시작한다. 그럼에도 리허설 시간 전에 미완성으로 끝나는 경우도 있다. 지방 무대는 하루 전에 가야 한다.

서울에서는 하루에 서너 곳에서 연주가 열리는 날이 많다. 아침부터 비상이 걸린다. 비슷한 시간대에 조율이 겹쳐지면 계단도 뛰어다닐 정도로 여유 없이 움직인다. 길이 막히면 근처의 유료 주차장에 차를 맡겨 두고 공구만 챙겨 들고 골목길로 뛰기도 했다.

그러나 아무리 열심히 해도 엉뚱한 사고가 발생하기도 한다. 한국일보 구사옥 12층 강당에서의 일이다. 연주 도중에 건반이 들어가 올라오지 않은 것이다. 그날 역시 연주가 겹쳐 나는 세종문화회관에 있는 시간이었다. 곧 건반이 움직여서 다음 곡부터는 지장 없이 연주할 수 있었다고 들었지만 조율사로서는 대단히 미안한 일이다. 연주가 끝난 뒤 고장의 원인을 찾았다. 연주복에 붙은 반짝이가 떨어져 잠시 건반 틈에 끼여 있다가 빠져나간 것이다. 그 후부터 한 가지 걱정을 더 하게 되었다. 조율사가 연주복까지 염려를 해야 하다니 박수도 못 받는 연주를 위해 이후로도 시간과의 싸움은 계속될 것이다.

조용한 시간이 나면 옛날 일들을 회상하게 된다. 그동안 만났던 우리나라 피아니스트들이 모두 어디에 스며들었는지 궁금하다.

1960년대 어린이 콩쿠르로 제일 규모가 컸던 한국일보 콩쿠르나 교육대학 콩쿠르, 틴에이저 피아노 콩쿠르, 이화경향 콩쿠르에 나가 입상한 학생들은 지금은 어른이 되었다. 어쩌다 만나면 무척 반갑고, 또 누가 어디서 어떻게 지내는지 궁금해하기도 한다. 그때는 너 나 할 것 없이 피아노 학원에 보냈다. 한국일보 콩쿠르만 신청 학생 수가 800명씩이나 되었으니 피아노 음악의 최고 전성기가 아니었나 한다. 그때 그

어린 초등학교 학생들이 지금은 교수가 되고 강사가 되어 곳곳에서 임무에 충실하게 임하고 있는 것을 알고 있다.

세종문화회관에서 15년, 연중 연주회 수가 가장 많은 예술의전당에서 24년째 조율을 담당하고 있지만 그 당시 피아노를 전공한 사람들을 만나는 일은 그리 잦지 않다. 다른 연주장에서도 공연을 하겠지만 피아노 잡지에 실리는 스케줄표를 보면 거의 신인들로 가득 차 있다. 그 많은 귀국 독주회에서 이름을 냈던 연주자가 이후 계속해서 콘서트를 여는 경우는 그리 많지 않다. 일회성 연주로 끝나는 것이 아닌지 아깝다는 생각이 든다. 피아노는 어떤 악기보다 작품 수가 많은데 일생을 살아가는 동안 얼마 연주해 보지 못하고 피아니스트로서의 역할을 접는 것 같다. 본인의 능력에도 요인이 있겠지만 우리나라에 연주가로서만 살아갈 수 있는 풍토가 마련되지 않은 것이 제일 큰 원인으로 생각된다. 그래서 연주보다 후진 양성에 더 열중하는 것은 아닌가.

요즈음 급격히 피아노 인구가 줄어서 안타깝다. 따라서 피아노 레슨도 줄어들고 조율도 줄었다. 쓰지 않는 중고 피아노는 모아서 중고업자가 중국 등으로 수출해 버린다. 지금은 꼭 피아노를 전공하려는 사람만 빼면 다른 공부로 돌아서서 피아노 인구가 줄어드니 관련자들이 어려움을 겪고 있다.

1970년대에 일어난 특이한 사건이다.

밤중에 피아노에서 천둥소리가 들렸다고 고객으로부터 전화가 왔다. 또 다른 고객은 밤에 누군가가 피아노를 치는 소리가 들렸다고 한다.

다음 날 첫 번째 고객의 집을 방문했다. 천둥소리가 들린 이유가 있었다. 한 번도 아니고 세 번씩이나 났을 것이다. 굵은 줄이 세 개나 끊겨 있었으니까. 줄의 끊어진 부분을 자세히 보니 빨갛게 녹이 슬었고 아직도 번질번질 습기가 젖어 있었다. 바닥에 소금 같은 것이 보였다. 집어서 맛을 보니 정말 소금이었다. 그 소금 덩어리가 줄 사이에 끼어 흡수한 습기로

줄이 녹슬자 피아노를 전혀 사용하지 않았는데도 줄이 끊어졌던 것이다. 천둥소리의 정체였다.

피아노 안에 소금이 있던데 어떻게 들어갔느냐고 물으니까 피아노가 문지방을 넘을 때 귀신 쫓느라고 소금을 뿌렸단다. 기가 막히기도 하고 웃음이 나기도 하고, 이사할 때 피아노에 부적을 붙여 오는 것은 몇 번 봤어도 소금 뿌리기는 처음이었다. 소금이 묻은 줄을 모두 새 줄로 교체했다. 이와 비슷한 이야기로 피아노 앞에서 콘택트렌즈를 끼우느라고 렌즈 소독용 식염수가 떨어져 줄이 끊어지는 경우도 보았다. 귀신이 소금을 무서워하는지는 모르겠으나 피아노를 위해서 뿌리지 않는 것이 좋겠다.

다음으로 밤중에 피아노 소리가 났다는 또 다른 고객을 방문했다. 수색의 과수원 안에 있는 집이었는데 약간 허름했다. 혹시 고양이라도 건반 위를 지나다녔나 하고 의심했지만 고양이는 기르지 않는단다.

일단 뚜껑을 열고 들여다보기로 했다. 윗 뚜껑을 연 상태에서는 의심 가는 데가 없었다. 가끔 있는 일이지만 쥐가 들어간 게 아닌가 해서 건반을 들어내 보았다. 아니나 다를까, 건반 밑에 예쁜 보금자리를 틀고 아직도 빨갛게 보이는 새끼들이 오물거리고 있지 않는가. 어미가 그 귀여운 새끼쥐들을 위해 페달 밑 통로로 들어가 해머 사이를 누비며 달리니 해머

가 움직여 피아노가 소리를 낼 수밖에 없었다. 집 주인은 기 겁을 했고 나는 건반 밑을 청소하느라고 비위가 상했다.

건반
닦기

피아노는 여러 사람이 손으로 만지는 악기이기 때문에 손
의 땀으로 인해 하얀 건반이 얼룩지는 경우가 많다. 어떤 사
람은 땀이 안 나고 어떤 사람은 땀을 많이 흘리는데 후자일
수록 손수건을 들고 연주하러 나간다.

하지만 왜 땀으로 인해 건반에 얼룩이 지는지 아직 이해할
수가 없다. 공기 중에 먼지가 많으면 땀에 먼지가 섞여서 얼
룩져 보인다고 하겠지만 공연장에는 먼지가 있기는 하되 계
속 공기를 교환하므로 얼룩질 만한 먼지는 없다. 그런데 건반
이 꼭 무슨 석탄가루라도 섞은 것처럼 꼬질꼬질해져 도저히
닦지 않고 그냥 연주에 들어가게 할 수는 없는 정도가 되곤

한다. 그럴 때는 조율사 나름대로 연주자를 위한답시고 물수건으로 정성껏 닦아 주었다. 대다수는 닦아 주어서 고마워했는지는 모르지만 일단 말이 없으니까 좋아했나 보다 여겼다. 그런데 어느 날 한 연주자가 첫 곡을 치고 나와서 건반을 왜 닦았느냐고 화를 냈다. 그다음부터 건반을 닦을 것인가 말 것인가를 연주자에게 물어보거나 아예 그만두었다.

건반을 닦지 말라는 이유는 단 하나, 건반이 미끄러워진다는 것이다. 특히 상아 건반은 미끄럽다고 하는 경우가 많다. 조율사 상식으로는 상아 건반은 땀을 바로바로 흡수해서 미끄럽지 않다는 것이 장점인데, 상아여서 더 미끄럽다는 것에는 동의할 수가 없다. 스타니슬라브 부닌은 상태가 양호한 새 피아노를 거부하고 누렇게 변색된 상아 건반을 선호한다. 상아 특유의 감촉 자체를 즐기는 것 같다.

미끄러운 건반 문제로 별일이 벌어진 경우도 있다. 예술의 전당 리사이틀홀에 상아 건반 피아노만 있을 때의 일이다. 건반이 미끄러워 계속 미스터치가 나니 어떤 방법으로든지 미끄럽지 않게 해 달라는 연주자가 있었다. 조율사가 크게 잘못이라도 한 것처럼 몰아붙였다. 순간 생각해 낸 것이 건반 위나 연주자의 손가락에 무언가를 바르는 방안이었다. 조율사가 사용하는 해머 경화용 약물이 있고 또 하나 헤어스프레이가 있는데, 헤어스프레이라면 건반에 변색이나 손상을 가

하지 않고 수용성이라 나중에 지우기도 쉽겠다는 생각에 모험으로 건반 위에 시원하게 뿌렸다. 잠시 후에 테스트를 해 보라고 하니 아주 좋다는 반응이다.

그런데 이 방법에도 문제가 있었다. 아무리 땀이 적게 나는 사람이라도 손에 물기가 생기면 스프레이가 녹아서 오히려 더 불편하게 될 것 같았다. 연주자는 좀 끈적이기는 했어도 미끄러운 것보다는 좋았다고 했다. 미국 조율사 프란츠 모어도 스프레이로 위기를 넘긴 적이 있다고 저서에 쓴 것을 보았다. 계속 의문이 풀리지 않는 연구 대상은 건반을 얼룩지게 하는 검정색 땀이다.

　더러는 연주회를 앞둔 며칠 전 사전 리허설을 하게 되는데 객석에 앉아서 들어주는 사람이 종종 동행한다. 예술의전당 리사이틀홀에서 흔히 있는 일로, 들어주는 사람은 객석의 정중앙에 앉아서 들어보는 경우가 가장 많다.

　나는 음악가가 아니라 피아노 조율사이므로 피아노 소리에 관해서만 말하자면, 리사이틀홀은 객석 중앙에서 뒤쪽은 피아노 소리가 상당히 어둡게 들리는 경향이 있고 앞으로 나올수록 밝은 소리로 들린다. 앞쪽보다는 뒤쪽에 관객이 많이 앉게 되므로 좀 더 뒤쪽에서 들어 보는 것이 좋다. 앙상블이나 독주자 반주의 경우 피아노 뚜껑을 어느 정도 열고 연주

할 것인가에 대해서 들어주는 사람의 의견이 달라진다. 어느 연주자는 뚜껑을 완전히 크게 열고도 독주자를 힘들게 하지 않고, 톤 조절이 안 되는 반주자는 뚜껑을 낮게 닫거나 우나 코르다 페달을 많이 사용하게 된다. 타건력으로 음량을 작게 한 것과 우나 코르다 페달로 음을 작게 한 것은 음량뿐 아니라 음색까지 변하므로 어느 부분에서는 앙상블이 잘 안 되는 경우라 생각해 보는 것이 좋을 것 같다.

대개는 독주 악기와 반주 악기인 피아노 간 음량의 밸런스에 관해 주로 조언을 하는데 피아노 음색의 고르기에 대해는 크게 문제 삼지 않는 것 같다. 나의 경우 조율이라는 일을 하면서 가장 정성을 들여 작업하는 것이 조율, 조정보다 정음이다. 왜냐하면 정음이 피아니스트가 연주하는 데 가장 중요하기 때문이다. 피아니스트의 터치가 고르지 않은 것은 어쩔 수 없지만, 고른 터치를 가진 피아니스트는 고르지 않은 음색을 가진 피아노를 가장 힘들어한다. 음량의 밸런스를 위해 뚜껑을 닫으면 음량은 줄지만 음색이 바뀐다. 음색이 바뀌면 독주 악기는 밝고 반주 악기는 어두우니 앙상블에 문제가 생기는 것을 가끔 본다. 피아노 소리가 마치 마스크 쓰고 노래하는 것 같은 느낌이 된다.

내가 아는 바로는 우리나라의 어느 홀도 모든 위치에서 연주 소리가 똑같이 들리는 홀은 없다. 홀마다 약간씩의 차이

는 있으나 같은 현상의 공통점이 있다. 아래층 건반이 보이는 쪽은 음색은 고우나 음량이 작고, 아래층 건반이 보이지 않는 쪽은 음량도 크고 고음과 저음의 밸런스가 좋고 선명하다. 2층 건반이 보이는 쪽은 음량도 크고 음색도 고우나 높은 배음이 강하게 들려 과잉 타건의 기분이 든다. 2층 건반이 보이지 않는 쪽은 음색이 거칠고 지나치게 강조된 듯한 소리로 들린다.

종종 한 사람의 연주에 대해 여러 가지 평을 듣게 되는 수가 있는데, 음악적 해석은 잘 모르나 소리가 어떻게 나더라는 이야기가 나오면 객석의 어느 위치에서 들었는가를 묻게 된다. 피아노의 음량은 연주자에 따라 다르지만, 음량의 기준을 아래층에 두면 2층은 너무 커지고, 기준을 2층에 두면 아래층은 답답하다고 하니 조율사는 어려운 장단에 맞춰 춤을 추어야 한다. 경험에 의하면 연주자의 귀에는 약간 작은 듯하게 들릴 때 객석에서는 알맞게 들린다. 그러나 연주자의 욕심은 자기 귀에 시원히 들릴 때까지 만족해하지 않으므로 조율사가 그 뜻을 따르다 보면 객석에는 거친 소리를 전하게 된다. 어느 연주자는 소리가 꼭 막히는 주법을 가진 데다가 밝은 소리를 금속성 음이라고 우기면서 착 가라앉은 음을 주문해서 피아노 소리가 거문고 소리처럼 부드러워진 적도 있다. 오히려 그런 주법이라면 스타인웨이 피아노의 밝은 소리의 덕

을 봐야 할 것이다.

국내 연주자 중 가끔은 리허설 때 조율사를 만나서 꼭 할 말이 있으니 시간 엄수 출두하라는 명령을 한다. 바쁜 시간을 내서 기다렸는데 연습 마치고 그냥 가려 한다. 무슨 주문인가 하고 물으면 "다 좋은데요."라는 대답이 십중팔구다.

음악회에서 피아니스트들을 만나면 제일 많이 해 오는 질문이 있다. 오늘 친 피아노가 어느 피아노냐?(홀에는 대개 피아노가 두 대씩 있는데, 호암아트홀은 A·B, 세종 대극장은 신·구, 세종 체임버홀은 끝 번호 90·80, 국립극장은 신·구로 구분하고 예술의전당은 시리얼 넘버 끝 번호 세 자리로 구분한다.) 얼마 전 아무개가 연주한 피아노가 어느 것이냐? 두 사람의 피아노 연주회일 때 오른쪽 피아노가 A냐 B냐? 등등. 이러한 질문의 목적은 다음에 연주할 기회가 있을 때 누구의 연주에서 좋은 소리가 난 피아노로 연주하겠다는 생각에서일 것이다. 그런데 실제로 질문자가 무대에 설 때는 조율사가 대답해 준 피아노로 연주하지 않게 되는 예가 많다. 주법이 각각 다른데 같은 소리가 날 리 없다. 고운 소리의 연주자는 어느 피아노에서도 고운 소리가 나고 거친 소리의 연주는 좋은 피아노에서도 거친 소리가 난다.

"나쁜 피아니스트는 있어도 나쁜 피아노는 없다."라고 한 알프레드 브렌델의 말이 이래서 맞는 것 같기도 하다. 내가

보기에는 나쁜 피아노도 꽤 많지만 어쨌든 브렌델의 이 한마디는 조율사의 편을 드는 것 같아서 기분이 좋다. 이후에 이분이 연주차 한국에 오면 마음이 편안할 것이다. 피아노 타박을 안 할 테니까.

서서 듣기와 앉아서 듣기

조율 전문가 앞에서 강의할 때에 가끔 하는 이야기다. 피아노 연주자가 연습 도중에 조율사를 찾는 경우가 있다. 가서 보면 어느 어느 몇 개의 음이 어둡고 몇 개의 음은 너무 밝다고 한다.

조율 기술 중에 소리를 고르게 하는 것이 제일 어렵다. 지적이 있다면 거의 항상 음색에 관한 것이다. 연주자와 조율사가 서로 들리는 소리가 다른 것은 피아노라는 악기가 듣는 위치에 따라 달리 들리기 때문이다. 연주자는 앉아서 연주를 하는데 연주자의 귀의 위치에 어떤 음인가는 필요 이상으로 밝게 들리고 어느 음 몇 개는 필요한 만큼 밝지 못하다고 한

다. 그런데 조율사인 나는 최종 보이싱을 할 때 항상 서서 듣기 때문에 피아니스트가 앉은 위치와는 약간 다른 소리를 듣고 보이싱을 한다. 예를 들어 어느 특정 음을 같은 세기로 치면서 몸의 위치를 좌로 또는 우로 바꾸어 보면 어느 위치에서는 밝게 들리고 어느 위치에서는 어둡게 들리는 경향이 있다. 피아노 소리는 뚜껑과 몸체의 이등분선과 몸체의 오른쪽 곡선 부분으로 나가는 방향성을 갖고 있으므로 객석으로 전해지는 소리는 보이싱 위치에서 들리는 소리다. 그러므로 피아니스트가 앉은 위치에서 들리는 소리는 피아노 소리가 객석으로 나가는 소리와는 좀 다를 수 있다.

조율사가 서서 마무리 보이싱을 하는 목적은 객석으로 전달되는 소리를 고르게 하기 위함이다. 그래서 연주자의 귀에 약간씩 음색 차이가 나게 들릴 수 있지만 실제로 객석으로 나가는 소리는 고르다는 것을 알아주었으면 한다. 음색에 대해 많은 연구를 해 왔지만 어느 위치에서나 고른 소리가 나게 하는 것만은 기술적으로 불가능하다고 말할 수 있다. 피아노 줄이 걸려 있는 향판 위의 위치에 따라 향판이 주파수에 공명하는 부위가 바뀐다. 그 소리마다 반사해서 나가는 방향도 달라진다. 결론은 피아노의 구조상 어느 위치에서도 똑같은 음량과 음색은 기대하지 말아야 한다는 것이다. 피아니스트 위치에서 음색을 고르게 하면 객석에서는 고른 음을 들을 수

없게 되고, 조율사가 보이싱하는 위치에서 고른 음을 듣게 하면 객석에서 고르게 들리나 피아니스트는 약간 고르지 않은 소리를 들을 수밖에 없다. 어느 쪽이 더 중요한가는 독자의 판단에 맡기겠다.

홀의 음향 특성에 따라서 소리가 조금씩 다르게 들린다. 무대 위의 연주 위치가 10센티미터만 바뀌어도 연주자의 귀에 들려오는 소리가 달라진다. 객석에 앉은 청중도 의자에 기대어 들을 때와 몸을 일으켜 들을 때 10~20센티미터 귀의 위치 차이로 소리의 명료도가 다른 것을 확인할 수 있다. 라디오 방송을 들으면서 가다가 신호 대기에 섰는데 방송 소리가 잡음과 함께 지저분해지는 것을 경험했을 것이다. 이때 차를 10센티미터 정도만 앞으로 또는 뒤로 움직이면 소리가 선명해진다. 음파나 전파나 모두 파동이므로 음향 물리학에서 배울 수 있는 정재파 현상(연주 공간 전체에 음파가 뭉쳐 정지해 있는 현상) 때문이다.

　피아노 앞을 지나가다가, 아니면 연습을 맞추어 보다가 갑자기 피아노를 도레미파솔라시도, 도미솔도로 쳐 본다.

　"이거 조율이 엉망인데. 음이 안 맞아."

　그러면 아무 말 없던 피아니스트까지 덩달아 음정이 맞지 않는 것 같다고 한다. 조율사가 불려 간다.

　"뭐가 불편하신가요."

　"조율이 안 맞는 것 같아요."

　"선생님! 음이 안 맞는다는 것은 두 가지 중에 하나일 텐데 확실하게 이야기합시다. 음이 높아서 틀립니까, 낮아서 틀립니까?"

"F음이 좀 높은 것 같아요."

"같아요 하지 마시고 높으면 높다, 낮으면 낮다 둘 중 하나로 택하시지요."

"F음이 높아요."

"아, 그래요? 그러면 제가 F음을 서서히 낮출 테니까 맞다고 생각되는 데서 스톱을 부르세요."

"스톱!"

"자, 이제 맞춘 F음과 상하 옥타브를 들어 보세요. 어떠신가요?"

"이상한데요."

"그럼 F를 원래 위치로 다시 조율하고 들어 봅시다. 자, 어떠세요? 완전 4도, 5도, 옥타브 모두 깨끗하지요?

음높이 하나를 결정지을 때는 옥타브, 완전 4도, 5도, 장3도, 장6도까지 상호 관계를 원만히 검사하고 가장 민주적인 방법으로 음의 위치를 찾아 놓습니다. 이 중 하나만 틀려도 안 됩니다. 오차가 어디서 생겼는지 찾아내서 시정하고서야 결정이 납니다. 이래서 이 F음은 정확한 것이니 편안히 연주하시지요. 저 이제 가도 되지요?"

이뿐 아니라 조율사가 아무리 잘 맞는 음이라고 안심시켜도 끝까지 자기가 옳다고 주장하다가 이야기가 길어지면 인심이라도 크게 쓰는 것같이 알았어요, 됐어요 하는 경우도

있다. 요즈음은 바야흐로 전자 시대라 이럴 때 나는 잘 사용하지도 않는 전자 조율기를 켜서 눈으로 확인시켜 주면 그대로 수그러든다. 생명체도 아닌 것이 위대한 위력을 가졌다. 세상이 바뀌어 어떤 조율기가 새로 출현해도 청각 조율보다더 아름다운 조율은 없다. 64년 경력자가 주먹만 한 기계보다 권위가 없단 말인가? 지금까지 이 피아노로 연주한 세계적인 피아니스트들은 음정이 틀린 줄을 모르고 했단 말인가?

한국에서 유일한 국제 콩쿠르는 동아일보에서 시작한 콩쿠
르다. 삼 년 주기로 피아노, 성악, 바이올린이 한 해에 한 부문
씩 치러 나간다. 성악과 바이올린은 피아노를 반주로 쓰기 때
문에 어지간하면 피아노에 별 신경 안 쓰고 넘어가는데, 피아
노 콩쿠르를 하는 해에는 조율사가 무척 힘들어진다.

직업으로 늘 해 오던 일인데 갑자기 힘든 데에도 이유가 있
다. 다른 국제 콩쿠르에서도 마찬가지겠지만 세계적인 피아
노 메이커인 야마하에서는 콩쿠르 참가자들이 야마하 피아노
를 많이 사용하게 하려고 모든 노력을 기울인다. 한편 스타인
웨이 측에서는 완전히 새 피아노를 제공하면서 모든 기술적

인 문제를 나에게 의뢰한다. 야마하에서는 일본 현지 지원으로 가장 좋은 소리가 나는 피아노를 제공했는데, 스타인웨이는 박스에서 방금 꺼낸 악기를 가져온 상황이다. 예술의전당에서라면 자주 사용된 피아노를 충분히 보이싱해 두어서 출연자들이 만족해하지만, 새 피아노를 쓸 때는 문제가 된다.

두 메이커는 참가자들이 어느 피아노를 선택하는가에 관심을 곤두세운다. 자기네 피아노를 많이 선택하도록 서로 경쟁이다. 그런가 하면 조율사는 자기가 조율하는 피아노가 더 좋은 소리가 나고 더 많은 사람에게 선택되기를 바란다. 야마하 피아노는 콩쿠르를 위해 일본에서 특별히 조율사를 파견하고 한국 야마하에서도 보조를 파견한다. 그러면 스타인웨이 회사에서는 독일 조율사를 파견해야 하는데 그 대신 나를 내세운 것이다. 한 번도 연주한 적 없는 새 피아노가 오케스트라 음량을 능가하게 만들기 위해 엄청난 육체적, 정신적 고생을 했다.

국제 콩쿠르란 겪어 보니까 출연자는 출연자들끼리 실력 경쟁을 하고 피아노는 피아노끼리, 조율사는 조율사끼리 겨루는 일이었다. 누가 조율한 피아노가 더 좋은 소리를 내는지, 또 누가 조율을 안 풀리게 잘 유지되도록 하는지도 경쟁 품목이다. 상대편은 어땠을지 모르나 내가 보기에는 시간만 나면 나가서 피아노를 점검하는 등 열심인 것이 눈에 훤하다.

콩쿠르 대상은 스타인웨이로 연주한 사람이 받았다. 조율사 우리 두 사람은 모든 상황이 끝나고 나서 서로 포옹을 하고 간단히 인사말만 하고 헤어졌다. 그때 사용한 야마하 피아노는 대단히 훌륭한 피아노였음을 부인할 수 없다. 상은 연주 실력으로 평가된 것이지 어떤 피아노로 연주했는가는 전혀 무관하다.

흔히 피아니스트는 음을 들으면서 연주하는 사람이고 조율사는 음을 듣고 조율하는 사람이라고 생각한다. 그런데 음을 듣기보다는 손가락 테크닉으로만 연주한다는 느낌을 주는 피아니스트가 간혹 있는가 하면, 피아노를 조율한다는 사람 중에도 음을 잘 듣지 못하는 조율사가 의외로 많다. 귀가 안 들려서가 아니라 피아노에서 음악적이지 않은 소리를 감지하지 못하는 것이다.

소리의 질이야 어떠하든 악보에 쓰인 순서대로 타건하고 지나가는 연주자는 형편없이 보이싱된 피아노를 연주하면서도 깨닫지 못한다. 최상의 보이싱도 알지 못한다. 마찬가지로

조율사 중에도 고르지 않은 피아노 소리에 부분별 밸런스가 안 맞는 보이싱을 하고도 깨닫지 못하는 사람이 있다.

긴 세월 동안 조율사로 일하면서 느낀 것은 본인이 연주하는 피아노에 대해 기술적인 것까지 약간이나마 알고 있는 피아니스트는 극소수에 불과하다는 점이다. 드물게는 스프링을 표준보다 훨씬 강하게 조정하거나 애프터터치(건반 동작 후 반에 푹 꺼지는 느낌)를 아주 깊게 조정해 달라는 경우도 있으나 흔하지 않다. 결론은 피아니스트와 조율사가 협의하에 서로 양보하는 미덕을 발휘할 때 최고의 소리가 나온다는 점이다. 피아노 터치 조정(액션 조정)은 어느 한편을 과도하게 조정하면 다른 한편에서 문제가 생긴다. 잘못 조정된 피아노에 자기 손가락을 맞추려 하지 말고 원칙대로 조정된 피아노에 손가락을 맞춰야 한다. 연주회장에서 쓰는 메이커 피아노는 전 세계 피아니스트들의 조언과 요구를 참고하여 장점만을 갖추어 생산된다. 그 표준을 따를 수 없다면 호로비츠나 글렌 굴드 또는 지메르만처럼 자기 피아노를 휴대해야 할 것이다. 호로비츠나 글렌 굴드의 피아노는 다른 피아니스트에게는 연주하기가 불편하다고 알고 있다.

피아노 연주를 공부하는 피아니스트나 피아노 조율을 연구하는 조율사는 자기가 틀린 것을 스스로 발견해서 바로잡는 능력을 가져야 하고 그렇게 되도록 노력해야 한다. 다른

사람이 일일이 지적해 주어야만 깨달을 수 있는 수준이라면 이미 늦은 것이고, 그런 정도의 감각밖에 안 된다면 인생 끝날 때까지 안 될 것이다. 최고의 경지란 한도 끝도 없는 것이기는 하지만 그 일에 관련된 사람들이 최고의 경지라고 판단할 때까지 자신과의 싸움에서 이겨 앞으로 계속 전진하는 연구 자세를 갖추어야 한다. 배움에는 끝이 없다는 말이 맞다.

피아노 리빌드

사용한 피아노의 부품을 교체해서 기능을 개선하는 것을 복원 또는 리빌드(rebuild)라 한다. 피아노 리빌드를 한다는 것은 사실 새 피아노를 제작하는 것보다 어느 면에서는 더 어렵다.

일반적으로 국산 피아노에 독일제 해머를 끼우면 독일 피아노 소리가 날 것이라고 생각하는 듯하다. 그러나 그렇게 간단한 문제가 아니다. 피아노를 설계할 때는 줄의 굵기와 해머의 크기와 무게 등을 계산해서 자기 브랜드만의 독특한 음색을 만들게 되는데, 그 규정을 어기면 본래 가지고 있는 브랜드의 음색은 나오지 않는다. 리빌드 후에 피아노가 좋아졌다

는 경우와 피아노가 오히려 전만 못하다는 경우가 반반인 것 같다.

대개 리빌드를 하면 표면을 반짝반짝 다시 칠하고 노란 건반을 하얗게 표백해 깨끗하게 하고 핀과 줄도 새것으로 교체하는데, 육안으로 보기에는 새것 같다는 느낌을 줄 수 있어도 거기서 나오는 음색은 보기보다는 실망스러운 경우가 많다. 리빌드를 하는 기술자나 리빌드를 의뢰한 고객들은 겉모양보다 우아한 음을 내고 있는가를 주의 깊게 관찰하고 기대해야 할 것이다.

피아노는 새것일수록 좋고 바이올린은 오래될수록 좋다는 말이 있다. 헐어 버린 피아노에 새 부속품을 끼우면 어느 정도 기능이 향상되기는 하지만, 노인네가 좋은 주사 맞고 영양제 고루 먹고 주름살 없애려고 주름 제거 주사 맞았다고 해서 젊은이로 보이지는 않는다. 방치했던 것보다는 컨디션이 좋아지게 하는 효과는 분명하나 절대로 백 퍼센트 새것이 되지는 않는다는 것이다. 미국 유학생들의 상당수가 칠팔 년에서 백여 년 된 피아노를 리빌드 한 것을 구입해 오는 모습을 보았다. 기본적인 부품은 새것으로 교체해서 나아졌지만 대단히 좋다는 느낌을 가질 수가 없었다. 주변의 부속품들, 즉 페달이나 액션 등이 옛것 그대로 남아 있어 리빌드 한 효과를 떨어뜨리는 까닭이다. 지도 교수가 요즘 새 피아노보다 리

빌드 한 옛것이 더 좋다고 권유해 그런 피아노를 사 왔다는 말을 많이 듣는데 기술자인 내가 보기에는 그렇지 않은 부분이 너무 많다. 솔직하게 평가해서 피아노 주인이 실망하는 것을 보기란 괴로운 일이다.

지구상에서 최고를 자부하는 피아노 메이커가 몇 개 있다. 스타인웨이, 뵈젠도르퍼, 야마하와 같은 오래된 외국 브랜드들이다.

같은 나무에 매달린 사과라도 크기가 조금씩 다르고 색깔도 맛도 조금씩 다르듯이, 피아노도 같은 공장에서 앞뒤 나란히 만들어져 나왔지만 음색이나 울림이 각각 다르고 연주의 느낌이 다를 수 있다. 그래서 고가의 피아노는 현지에 가서 골라 사기도 하고 우유처럼 배달된 것을 그냥 개봉해서 쓰기도 한다. 현지에 가도 고르는 사람의 취향에 영향을 받을 것이다. 마침 좋은 피아노가 없고 평범한 피아노들만 있어서 그

중에 좀 나은 것을 골라야 하는 상황도 있다.

이렇게 평범한 피아노를 구비할 수밖에 없는 상황인데 어떤 연주자는 그 피아노에서 다른 특별한 소리가 나기를 주문한다. 그러나 현재 상태의 음색을 좋아하는 연주자에게는 있는 그대로가 좋은 피아노일 수 있다. 피아노는 제작 당시 울림통이 타고난다. 어떤 것으로든 한번 타고나면 변경되지 않는다. 일생 동안 그 피아노는 그대로 살 수밖에 없다. 그나마 나에게는 기술적으로 음을 충실하게 변경시키는 노하우가 있어 우선 최선을 다해 보이싱을 한 뒤 연주자에게 내놓는 것이다. 그런데 그것 가지고는 마음에 차지 않는다고 말을 들을 때가 있다. 그것은 그 연주자의 취향일 수 있다. 나도 할 말이 있다. 처음보다 훨씬 좋아진 것을 인정하느냐고 묻고 대답을 듣는다. 실제로 그 이상은 안 되는 경우도 많으니까, 그 정도에서 더 이상은 어쩔 수 없다고 할 수밖에……

유럽 현지에서 태어나 어려서부터 치즈 먹고 자라고 선조들이 이룩한 백 년도 넘는 노하우를 전수받은 사람들이 그 정도 수준으로 보내온 피아노를, 동양의 작은 나라에서 태어나 김치 먹고 자란 내가 이만큼 소리를 틔워 놓았으면 나로서는 최선을 다한 것이라고 한다. 만약 연주자가 여전히 만족하지 못하더라도 자존심과 이름값 때문에 조금이라도 좋게 해보려고 최선을 다할 뿐이다. 연주용 피아노를 생산하는 어느

메이커는 처음부터 쨍한 음으로 생산하지 않는 것으로 알고 있다. 사용하면서 차츰 음이 트일 것을 감안한 수준으로 출고한다는 것이다. 그래서 소리가 좀 약한 듯한 피아노가 나쁜 피아노가 아니다. 급하면 보이싱으로 만들어야 한다.

한번은 까다롭기로 유명한 피아니스트가 한창 사용 중인 소리가 잘 트인 피아노를 두고 굳이 새 피아노로 연주해 보겠다는 청이 간절해서 일을 저질렀다. 나는 하루의 시간을 달라고 했다. 피아노 보관실에서 아침부터 시작해 일곱 시간의 작업을 끝냈다. 일곱 시간의 작업을 마치고 너무 힘이 들어서 에어컨이 세게 나오는 보관실 의자에 앉아 좀 쉰다는 게 잠이 들어 버렸다. 시간이 지나 잠을 깨 보니 정신이 몽롱하고 엄청난 두통이 왔다. 그렇게 해서 연주자는 좋아했고 그 피아노를 연주했다. 집에 돌아와 무거운 몸을 던지다시피 쓰러져 자고 다음 날 아침에 일어나 이를 닦는데 오른쪽 입에서 물이 새 나갔다. 안면 신경 마비가 온 것이다. 불과 며칠 전 좋아하는 후배가 몸을 차게 해서 입이 돌아갔다고 문병을 다녀왔는데, 닷새 지나 내 입이 돌아가고 말았다. 네 달간 침 맞고 겨우 입은 돌아왔지만 큰 교훈을 하나 얻었던 일이다.

나는 일을 좋아한다기보다 일에 미친 것 같다. 시작하면 끝장을 봐야 한다. 가끔 다른 콘서트홀의 청을 받아 그랜드 피아노를 보이싱하는데 짧아야 다섯 시간, 길면 일고여덟 시

간씩 걸린다. 그렇게 하고 나서 꼭 이튿날 병원에 간다. 제자들은 일을 몸이 허락하는 범위 내에서만 아껴서 하라고 성화다. 무리해서 병나면 누가 답답하냐고……. 맞는 말이다. 잘 지켜야지!

1986년의 일이다. 지금도 그렇지만 그 당시에는 모르는 것
도 많고 얼마나 엉성했는지 모른다.

서울의 어느 홀은 잔향 시간이 너무 짧아 음악 소리가 빡
빡하고, 피아노 소리도 무대 안에서만 우물거리고 앞으로 뻗
어 나가 주지 않는다는 여론이 있었다. 어느 책에 보니 홀에
울림이 없어서 피아노 소리가 잘 안 들릴 때는 해머에 경화액
을 사용해 피아노 소리 자체를 키워야 한다고 쓰여 있었다.
그래야 객석에서 답답하지 않다는 것이다. 큰맘 먹고 모험을
해 보기로 했다.

피아노 한 대에 경화액을 투여했다. 그런데 좋아지기는커

녕 울림이 더욱 짧아졌다. 앞이 캄캄했다. 침투한 약을 다시 빼내는 기술은 없는 것이니까. 그날 밤 한잠도 못 자고 고민하다가 새벽에 나가서 그 반대 작업을 시작했다. 즉 해머 어깨 쪽에 니들링을 한 것이다. 어느 정도 음이 살아났다. 그 후 몇 차례에 걸쳐 니들링을 해서 원래에 가깝게 회복이 되었으나 경험치고는 너무 쓰라린 경험이었다.

기술이란 정말 무서운 대가를 치르면서 발전하는구나라는 것을 배웠다. 그때 참고한 책의 저자는 유명한 사람인 것 같은데 그가 좋다는 방법이 내 손에서는 독이 되었다. 기술은 수많은 시행착오를 거쳐야만 내 것이 된다. 그 뒤로는 실수 때문에 밤잠을 못 잔 일은 없었다. 백 번 들어도 한 번 실제로 해 보는 것이 얼마나 귀한 일인가? 실패한 경험이 나에게는 위대한 선생님이다.

피아노 조율에 조율 커브라는 말이 있다. 낮은 도에서 한 옥타브 위의 도를, 그 도에서 다시 한 옥타브 높은 도를 조율하다 보면 자연히 위로 올라갈수록 더 높게 조율된다는 이론이다. 반대로 낮은 쪽으로 조율할 때 낮은 쪽은 좀 더 낮게 조율한다. 사람의 귀는 수치상 꼭 맞게 조율된 높은음을 약간 낮은 것으로 느끼고, 꼭 맞게 조율된 낮은음은 높은 것같이 들린다는 것이다.

조율이란 소리의 물리적 성질을 이용하는 것이므로 수치로 계산할 수 있다. 피아노 88건반을 모두 조율한 뒤 그 음의 높이를 기계로 재서 그래프 용지에 그려 보면 낮은 쪽 음은 점

점 더 낮게, 높은음은 점점 더 높게 조율되었음을 알 수 있다. 이것이 조율 커브다. 음악은 사람이 귀로 듣는 것이기 때문에 수학적으로 정확히 계산된 수치에 따라 조율하면 이론상으로는 조율이 잘된 것이지만 음악적으로는 불만이 생긴다.

피아노만 이런 것이 아니다. 바이올린이든 성악이든 모든 음악을 위한 악기들은 낮은음을 좀 더 낮게, 높은음을 좀 더 높게 하는 것이 옳다. 그렇다고 커브가 너무 과하면 불협화음으로 변하므로 커브는 인간의 귀를 만족시킬 만큼 적당해야 한다. 오르간처럼 커브가 없는 악기는 분위기가 차분한 것을 느낀다. 조율 커브가 너무 크면 불협화음이 되고 조율 커브가 너무 없으면 발랄함이 없는 차분한 음이 된다. 피아노에서 적당한 커브란 최저음이 반음의 15/100센트(cent, 반음을 100으로 나눈 음정의 단위) 정도 되게끔 음을 낮추어야 하고 최고음에서는 반음의 30/100센트만큼 높으면 적당하다.

연주나 조율은 듣기 위해 하는 것이므로 사람의 귀를 만족시킬 수 있는 음정으로 연주하고 조율해야 하는 것이다. 주로 바이올린, 성악, 작곡가가 음정이 안 맞다고 지적하는 경우가 많고 피아니스트들은 거의 말없이 지나간다.

좋은 피아노는 뭐가 달라도 다르다. 좋은 피아노는 음이 길
고 풍부하며 음색이 우아하고 아름답고, 음량에서 강약의 표
현 폭이 자유롭다.

특히 고음역에서 음이 짧으면 안단테(느리게) 또는 라르고
(아주 느리게)를 연주할 때 멜로디가 빨리 사라져서 베이스 부
분만 남게 되는 불편이 생긴다. 음색이 거칠면 아름다운 화
음을 기대할 수 없다. 피아니스트가 제일 불편해하는 것은
작게 쳐도 그 소리, 크게 쳐도 그 소리라 악보의 강약 표시대
로 연주가 되지 않는 경우다. 강한 터치에서는 소리만 커지는
것이 아니라 음색이 밝게, 화려하게 살아나야 한다. 이런 요

소들은 피아노를 만들 때 대개 타고나지만, 후천적으로 조율사의 능력에 따라 또는 피아노의 품질에 따라 보이싱으로 변경시킬 수 있다. 그렇다고 삼류 메이커의 소리가 일류 메이커의 소리처럼 음 색깔까지 바뀌는 것은 아니다.

유럽에서는 콘서트홀 피아노와 녹음실 피아노는 6년 이상 사용하지 않고 교체한다는 이야기가 있다. 신빙성이 있는 것은 현장에서도 새 피아노가 6년가량 지나면 울림이 짧아지는 것을 느낄 수 있다는 점이다. 그렇다고 우리도 6년만 사용하고 바꾼다는 것은 꿈같은 이야기다. 그래서 연구한 것이 피아노를 바꾸지 않고 기술적으로 새 피아노일 때의 소리만큼 나게 하는 기술이다. 이렇게 스스로 개발한 방법으로 20여 년씩 된 피아노도 그대로 사용하고 있는 형편이다. 그러나 새 피아노와 똑같은 느낌은 역시 아니다.

호암아트홀 피아노는 20년 만에 바꾸었고, 예술의전당도 20년 넘은 것을 리빌드 해서 새 피아노에 비하면 90퍼센트 정도의 기능을 회복해서 사용하고 있다. IBK챔버홀의 이 501660번 피아노로 김선욱이 베토벤의 「황제」를 녹음했다. 라두 루푸가 선택했던 것도 역시 이 피아노다. 가끔 외국 연주자들이 리허설 도중에 피아노 시리얼 넘버를 들여다보고는 어떻게 이 나이 많은 피아노에서 이런 소리가 날 수 있느냐고 묻는다. 이것은 보이싱 기술의 위대한 결실이다.

우리보다 피아노 산업에서 앞서간 나라의 기술을 좀 얻어
볼 수 있을까 하고 열 차례 넘게 해외에 나갔다. 독일의 스타
인웨이, 오스트리아의 뵈젠도르퍼, 일본의 야마하와 가와이,
이탈리아의 파치올리 등 피아노 메이커 회사에 방문해 기술
자들의 공부하는 모습을 보았다. 세계피아노조율사협회의
일본 지부에서 기술 교육을 받고, 미국에서 매년 열리는 기
술 연수회에서 일주일간 직접 연수도 받아 보았다.

일본과 옛 동독에서 블뤼트너(Blüthner) 피아노를 방문했
을 때는 현지 콘서트홀에 있는 피아노를 직접 만져 보고 느
껴 보고 하는 극성까지 피웠다. 대개 세미나에서 쓰이는 피아

노들은 연습용 수준이기 때문에 연주에 직접 사용되며 최고 상태로 손질된 피아노를 보고자 했던 것이다. 에센 음대와 빈 시립대학교 피아노 관리 실태를 보기도 했다. 이러는 동안 깨달은 바가 있다. 손으로 하는 기술은 우리 민족이 정말로 우수하다는 것이다. 여러 곳에 가서 여기에서도 우리와 같은 방법으로 한다는 것을 확인했지만, '아! 저런 방법도 있었어?' 하고 감격한 적은 없었다. 나가서 배우는 것은 시간 단축은 되겠지만 스스로 연구하다가 깨닫는 것이 더 큰 기술이라는 사실을 알게 되었다.

조율에서는 작은 것에 충실해야 한다. 작은 것이 모여 큰 것을 이룬다. 나는 세미나에서 정음은 "티끌 모아 태산이다." 라는 말과 같은 것이라고 말해 왔다. 그런데 후배들은 해머 어디를 어떻게 바늘로 찔러야 좋은 소리가 나느냐고 묻는다. 한 방 뚫어서 좋은 소리가 나면 다 그렇게 하겠지만, 똑같이 하더라도 사람마다 다르다. 결과는 조율사가 쌓아 온 노력만큼만 나온다. 오늘 최고의 비법을 배웠다고 해도 내일 그대로는 안 된다.

생긴 대로 연주한다고 조율도 생긴 대로 한다. 성격이 대충 대충인 사람은 조율도 대충 한다. 많이 해 봐야 된다. 잘못하면 피아노를 망쳐 놓는 수가 있다. 망쳐 놓고도 그것이 망쳐진 줄 모르는 것이 더 한심하다. 실제로 정음을 너무 과잉으

로 하면 경우에 따라서는 되돌리지 못한다. 해머는 양모 조직이라 한번 바늘로 뚫으면 원상으로 돌리지 못한다.

피아노를 연주해 보면 이 피아노에 뭐가 필요한지 의사가 환자 보듯 처방이 나온다. 그런데 피아노를 칠 줄 모르는 조율사가 90퍼센트다. 피아니스트처럼 쳐 보는 것과 그냥 이렇게 저렇게 대략 쳐 보는 것은 전혀 다르다. 조율사는 아주 섬세한 신경과 연주 테크닉을 갖춰야 한다. 그렇게까지 되는 데 수십 년이 걸릴 수도 있다. 그걸 모르는 사람은 아무리 설명해도 받아들이지 못한다. 나는 작업이 끝나면 테스트를 위해 피아노를 쳐 본다. 피아니스트는 연주를 하는데 조율사는 땡땡땡 한 손가락으로 때리거나 화음을 눌러 보기만 하면 제대로 테스트가 안 된다. 피아니스트처럼 쳐 봐야 한다. 그 이전 단계까지는 기계적 기능으로 되지만 이후부터는 기능만으로는 안 된다. 이 한계를 넘지 못하면 더 이상 올라서지 못한다. 장인이 되느냐 아니냐는 여기에서 갈라진다. 피아니스트의 마음으로 들어가서 피아니스트가 잘할 수 있도록 해 주려는 마음이 있어야 훌륭한 조율을 할 수 있는 것이다. 평생 조율사로 살아왔어도 이것을 깨닫지 못하고 조율 인생이 끝나는 경우가 있을 수 있다. 스스로 자만하는 것은 발전을 막으므로 금물이다. 공연장에서 스트레스 받을 때는 그만두고 싶다가도 세계적 연주가가 와서 인정해 줄 때 힘을 얻는다.

나는 미술가들이 작품을 하듯이 그날그날 조율을 한다. 미술가와 다른 것은 미술은 작품이 영구히 남지만 조율은 하룻밤 연주로 음이 허공으로 날아가면 끝이라는 점이다. 그러나 더러는 녹음이 되어 연주자의 음반으로 남으니까, 누가 그것을 그림처럼 사 주지는 않지만 영원히 남기도 하는 것은 조금 위로가 된다.

조율은 예술이다. 그냥 물감 대충 발라서 미술 작품이라고 할 수 있겠는가! 먼 훗날 명화로 남으려면 그만큼 혼신을 쏟아부어야 한다.

아는 만큼 보인다

요즘 피아노 조율을 전자 기계를 이용해서 많이들 한다. 피아노 조율을 우습게 알고 "기계 보고 하면 되지. 기타 줄 맞추는 것하고 똑같네." 하고 너무 쉽게 말한다. "나도 지금부터 조율이나 배울까?" 흔히 듣는 말이다.

평생 조율을 했지만 아직도 피아노 소리의 아름다움은 기계가 만들어 주지 못하고 내 청각으로 만들어진다. 아주 못하는 초보자보다는 기계가 더 낫겠지만 정말로 도가 튼 사람에는 기계가 훨씬 못 미친다.

자격증 하나 따면 다 되는 줄 아는 조율사들이 있다. 그런 조율사들을 붙잡고 열심히 강의했더니 그렇게 안해도 세끼

밥 먹는 것은 똑같다고 한다. 그럴 때면 더 이상 이야기하고 싶지 않다. 조율도 제대로 하려면 완전히 미쳐야 한다. 미치지 않고 성공할 수 없다. 아는 만큼 보인다는 것이 틀림없다. 선진국의 100을 보러 가려면 90은 알고 가야 나머지 10이 보인다. 자기가 50짜리면 100을 봐도 그냥 지루하기만 하고 소득은 없다.

내 제자들이 가끔 가정집에 조율을 가면 왜 그렇게 오래 하느냐고 사람들이 짜증을 낸단다. 먼젓번 왔던 사람은 몇십 분 만에 다 끝냈는데 왜 그렇게 오래 하느냐고. 그래도 배운 게 많으니까 보이는 게 많아서 여러 항목을 점검하는데, 고래고래 소리 질러서 조율비도 못 받고 쫓겨난 제자도 있다. 쫓겨난 그 제자가 제일 바쁜 건 웬일일까? 그런 이야기를 들으면 참 안타깝다.

나도 이렇게 열심히 해 줘도 이 집에서 이 음이 얼마나 예쁘고 고른지 모르는데 필요 이상으로 하는 건 아닌가 생각될 때도 있다. 그런데 그중 극소수는 내가 꼭 필요한 사람이 있게 마련이다. 그 몇 사람이 다른 공연장에 가서 연주할 때면 거기 와서 조율해 달라고 한다. 당연히 그 공연장에도 담당 조율사가 있는데 그럴 때는 내 입장이 난처해진다. 그쪽 조율사가 나중에 "그 사람이 만지고 가서 피아노가 좋아졌다!" 하는 게 아니라 "그 사람이 피아노 버려 놓고 갔어!"라고 할 수

있으니까. 이럴 때는 그 피아노를 연주한 피아니스트에게 물어봐야 좋아졌는지 나빠졌는지 정확한 답을 들을 수 있을 것이다. 조율사도 고객도 아는 만큼 보이는 것이다.

내가 한 해외 여행은 모두 피아노 회사와 세미나들에 방문하는 것이었다. 조율의 노하우는 피아니스트와 대화하면서 새로운 것을 깨달으며, 스스로 연구하고 경험을 쌓아서 만들어진다. 이 바늘로 해머의 여기를 찌르면 딱 이 소리가 난다는 정리된 규칙은 없다. 자신의 감각으로 소리를 만들어 내는 것이다. 해머의 소리에 따라 선택되는 방법이 각기 다르다.

피아노 해머는 소모품

조율을 오랫동안 한 덕분에 피아노 연주자들을 수없이 많이 만날 수 있었는데, 그들의 피아노에 대한 취향 또한 그 수만큼이나 달랐다.

조율사가 제아무리 기술이 우수하다 해도 어느 피아노를 조율해서 다른 브랜드의 피아노의 음색을 낼 수는 없다. 그런데 가끔 터무니없는 주문을 받을 때가 있다. 주문하는 연주자가 소유하고 있는 피아노라면 서로 의논해서 비슷하게나마 요구 조건에 접근시킬 수 있지만, 무대의 연주회용 피아노는 다르다.

어느 연주자가 아주 둥글고 포근한 음색을 원해서 그렇게

보이싱을 했는데 다음 날 연주자는 시원하고 쨍쨍한 음색을 원한다면 조율사는 대단한 어려움에 빠지게 된다. 금속성 음색을 부드럽게 하기는 쉬우나, 부드러운 음에서 밝은 음으로 변경하는 것은 기술적으로도 어렵고 피아노에 상당한 무리가 가해져 악기 수명을 단축시킨다. 여러 가지 음색의 피아노가 고루 갖추어져 있다면 골라서 연주하면 되겠지만 실정이 그렇지 못하다. 조율사는 표준 음색을 준비하고 극단적인 것을 피해서 연주자가 양보해 주기를 바랄 수밖에 없다. 원칙적으로는 어떠한 음색을 주문하든지 연주자의 의견을 존중해야 함은 당연하지만 피아노의 기본 성격이 변화할 만큼의 요구 사항에는 응할 수가 없다. 이런 점이 가정용 개인 소유의 피아노와 공공장소인 연주장 피아노의 차이다.

대다수의 연주자는 이러한 설명에 어느 정도 수긍하고 양보를 하지만 막무가내로 고집을 피워서 조율사를 난처하게 할 때도 있다. 더욱 곤란한 것은 화려한 음색의 피아노가 있는데도 부드러운 음색의 피아노를 선택해 놓고 그것을 쨍하게 만들어 달라는 황당한 경우다. 피아노 성격과 당일 연주할 곡의 성격을 고려해 조언했는데 자기 고집을 주장하다가 연주를 망치는 경우도 본다. 실제로 라흐마니노프 협주곡을 부드러운 피아노로 연주한 공연이 있었다.

피아노 부품 중에서 대표적인 소모품이 해머다. 스타인웨

이 해머 한 대 값이 400만여 원씩 하니 만만찮은 가격이다. 피아노 줄을 때리는 해머는 제일 많이 마모되는 부품으로 상태에 따라 소리에 상당한 차이가 난다. 해머를 아주 둥글게 깎으면 음량도 풍부해지고 소리도 둥글어지며 음색도 밝아진다. 내가 일을 시작한 오십여 년 전에는 어렵게 공부하고 자란 세대들이 피아니스트였기 때문에 피아노 해머가 닳아 가는 것에 대해 민감했다. 조율사가 그것을 다듬어 모양을 내고 음색을 고르는 것이 큰일인 것처럼 눈을 휘둥그레 뜨고 지켜보곤 했다. 깎지 않으면 예쁜 소리가 나지 않는데 소리만 예쁘게 만들어 달라는 주문은 조율사에게는 기막히는 일이다. 조율이 끝나면 트집 잡히니까 안 볼 때 조금씩 깎아서 음색을 만들어 내기도 했다.

음색 변경의 가장 큰 비중을 차지하는 것이 해머 헤드의 형질 변경인데, 삼십여 년 전까지도 누구의 학설인지 해머는 절대로 깎으면 안 되며 만약 손을 대면 피아노를 버린다는 이론이 홀의 피아노 관리자나 몇 사람을 제외한 피아니스트의 상식 속에 깊이 자리하고 있어 조율 전문가가 소신껏 일할 수 없는 어려운 상황이었다. 피아노 해머는 엄연히 소모품이며, 타현에 의해 변형되면 성형해서 사용하다가 음악적인 음색을 내지 못한다고 판단될 때 교체하는 것이다. 단 숙련된 조율사가 원칙을 따라 깎아야 한다.

1980년대의 어느 대형 연주장에서는 액션 조정을 위해 피아노로부터 액션을 꺼내는 것까지 행정 담당자가 간섭하고 있었다. 그런데 해머를 깎는 모습이라도 본다면 아마도 변상하라고 했을 것이다. 병이 나서 의사에게 치료를 맡겼으면 의사를 믿어야지 주사 한 대 약 한 알까지 이유를 묻고 간섭하고 따지면 의사가 제대로 치료를 할 수 있겠는가? 해머에 바늘을 꽂고 샌드페이퍼로 모양을 다듬고 해머 헤드에 필요하면 경화제도 주입하고 액션을 조정하는 것은 조율사의 고유한 정상적 업무다. 옛날에 비하면 분위기가 많이 달라지기는 했지만 언제나 전문가가 소신껏 일할 수 있는 시절이 올까 기다려진다. 장인이 우대받는 시절도……

온도와 조율

연주회장의 실내 온도 변화는 연주자와 조율사를 괴롭힌다. 온도의 변화에 따라 피아노 조율이 변하기 때문이다.

봄가을은 실내 온도의 변화는 없으나 30분 이상 조명을 받으면 복사열에 의해 조율에 약간의 변화가 생긴다. 특히 여름과 겨울에는 냉난방으로 실내 온도에서 5~6도의 변화가 생긴다. 실내 온도를 연습 때나 조율할 때도 연주 때와 같은 온도로 유지해 주면 좀 더 깔끔한 음악을 들을 수 있으련만 에너지 절약이라는 이유로 리허설 한 시간 전부터 냉난방이 시작된다. 대개 연습은 오전 10시에서 오후 6시 사이에 하고 조율은 오전이나 오후 6시부터 7시 30분 사이에 하게 되는데

냉난방이 시작되기 전이나 시작된 직후에 끝난다. 그리고 관객이 입장하기 시작한 때부터 실내 온도는 변화하기 시작한다. 지방의 홀들은 다목적이기 때문에 낮 시간에 다른 행사가 가끔 있다. 행사하는 동안 홀 내부는 냉난방을 하지만 조율 시간과 겹칠 때는 조율은 피아노 보관 창고 속으로 쫓겨나 냉난방과는 상관없는 곳에서 하는 것이 대부분이다.

온도의 변화로 음이 달라져도 고음 저음 고루 달라지면 그나마 다행이지만, 스타인웨이 콘서트 그랜드 피아노의 경우 건반 번호 21번 F음에서부터 위로 3옥타브 사이가 크게 변화한다. 난방 때는 낮아지고 냉방 때는 높아진다. 5도의 변화에는 약 1헤르츠, 10도의 변화에는 약 2헤르츠가 달라지는데 유니슨 음정도 변해 듣기 거북하게 된다. 1헤르츠 정도는 조율사의 귀라면 느낄 수 있으나 보통은 느끼지 못한다.

오케스트라와의 협연이나 독주의 경우는 별문제가 없으나 독주 관악기의 반주 때는 문제가 된다. 관악기는 피아노와 반대로 온도가 올라가면 음이 높아지는 현상이 생기기 때문에 두 악기 사이의 음정 차가 크게 벌어진다. 물론 연주가 시작될 때 서로 조율을 하지만, 환풍기 소리가 연주를 방해하기 때문에 연주 시작과 동시에 냉난방을 끈다. 그때부터 온도는 다시 변화하고 두 악기는 음정이 벌어져 연주 도중 관악기의 음정을 수정하게 된다. 그런 이유에서인지 피아노 음

215

높이에 대해 제일 관심과 정확성을 강조하는 것이 관악기 주자들이다. 이에 비하면 피아니스트들은 피치에 대해 상당히 무관심인 편이다. 대개 A'=442로 조율하면 관악기나 현악기 주자들은 만족한다. 독일이나 오스트리아 쪽 연주자 중에는 A'=443~445를 요구하는 경우도 있다. 스위스의 어느 실내 악단은 441.5를, 멜버른 오케스트라는 441을 원했다. 일반적으로 성악의 경우 440을 원했는데 최근 들어 독창이나 합창도 밝은 노래를 위하여 442로 바뀌어 가고 있다.

온도에 가장 민감한 악기로는 쳄발로를 꼽을 수 있다. 쳄발로의 가장 가는 줄은 머리카락 다섯 개 정도 합한 정도의 굵기라서 입김만 불어도 조율이 틀어질 정도다. 쳄발로 연주를 할 때에는 냉난방을 하는 계절이라면 연습할 때 조율을 한 뒤에도 연주 직전 실내 온도의 변화를 기다렸다가 다시 조율한다. 그때는 객석에 관객이 상당수 들어와 있는 시간이지만 하는 수 없다.

1987년 이무지치 악단의 세종 대극장 연주 때는 별일 없이 무사히 마쳤다. 얼마 후 이탈리아 이솔리스티 악단이 왔을 때는 난방을 하지 않는 계절이라 연주장을 떠나 호암아트홀에 가 있었는데 7시경 무선 호출기가 울렸다. 아찔했다. 세종에서 급히 찾는 것이 아닌가. 허겁지겁 달려간 시간이 7시 15분이다. 15분 동안에 조율을 할 수 있겠느냐는 것이다. 그것은

불가능한 일이다. 7시 30분에 시작되는 연주 시간을 늦추고라도 조율을 할 것인가 말 것인가를 일본인 매니저와 의논하다가 일본에서도 빈번히 이런 일이 있었노라면서 그냥 가기로했다. 악단 측의 요청으로 예정에 없던 난방을 했던 것이 문제원인이었다. 두 악단의 연주곡은 모두 비발디의 「사계」였다.

온도 이야기라면 또 하나 잊지 못할 일이 있다. 1985년 청와대 영빈관에서 열린 신년 음악회에서 서울시향과 피아니스트 서혜경의 협연이 있었다. 청와대에는 연주할 피아노가 없어 세종 대극장의 피아노를 옮겨 가지 않으면 안 되었다. 그날 아침 기온이 영하 14도. 아침 8시에 피아노를 싣고 이동하면서 피아노는 한 시간 동안 밖에서 꽁꽁 얼었다. 그리고 도착한 영빈관 실내 온도는 영상 24도였다. 무려 30도의 온도차가 생긴 것이다. 두 시간 사이에 세 번의 조율을 했는데도연주 때 피아노는 괴로운 괴성을 지르고 있었다.

그다음 신년 음악회에는 서울시향과 피아니스트 서주희의 협연이 있었다. 1985년 때의 경험을 바탕으로 피아노만 하루 전에 옮겨 놓기를 건의했지만 경호상 이유로 거절당했다. 할 수 없이 약은꾀로 헤어드라이어를 준비해 옮겨 가자마자 피아노 현과 철 프레임을 따뜻하게 가열하면서 실내 온도에 맞춰 보겠다고 법석을 떨었으나 두 시간으로는 불가능했고 결국 엉망인 소리로 협연을 끝냈다. 최소한 24시간 전에 옮겨

놓고 영빈관 실내 온도에 적응시켰더라면 텔레비전 중계까지 했으니 수많은 애호가들이 즐거웠을 텐데 하는 아쉬움이 남았다.

앞에서 조율도 연주라고 했다. 실제로 조율사는 연주를 할 수 있어야 한다. 조율사의 피아노 연주 기능은 피아노 전체 음의 밸런스를 검사하고 고른 타건으로 음색을 구별하고 조정된 건반 액션의 기능을 정확히 점검할 수 있게 한다.

피아노 메커니즘의 동작은 과학적 근거에 의하여 조정된다. 수치 조정은 솜씨 좋은 조율사라면 훈련을 쌓아서 훌륭히 해낼 수 있다. 그러나 규정치에서 0.1밀리미터의 오차 없이 조정되었어도 곡을 연주해 보면 피아니스트가 원하는 터치와는 전혀 다른 거북한 감각일 때가 있다. 조율사와 피아니스트가 터치에 대해 서로 견해 차이가 있을 때 감각상의

불일치를 초래한다.

특별한 버릇을 가진 피아니스트를 제외하고 일반적으로 피아니스트들이 말하는 좋은 터치란 손가락에 주어지는 힘이 더도 덜도 말고 건반을 통하여 해머 끝까지 가감 없이 전달되어 강약이나 음색 표현이 의도대로 잘 되는 상태를 뜻한다. 한편 대다수의 조율사들이 말하는 좋은 터치란 건반이 보기 좋게 잘 정돈되고 건반 깊이가 정확히 10밀리미터, 해머의 타현 거리가 47밀리미터 등등 규정 수치에 오차 없이 잘 조정된 상태를 뜻하는 경우가 많다. 피아니시모를 내기 위해 손끝에 신경을 집중하여 예쁜 동작과 함께 눌렀는데 소리가 생각한 것보다 너무 약하거나 안 났다. 너무 약했는가 해서 조금 힘을 더 넣어 눌렀더니 건반이 걸리는 듯했다가 툭 꺼지면서 소리가 너무 크게 나 버린다. 이것은 분명히 피아노 잘못인데 청중은 연주 미숙으로 오인한다. 레슨 받는 학생이라면 잘못 친다고 옆에 앉은 선생님이 소리를 지를 것이다. 바꿔 앉아도 역시 마찬가지일 텐데 말이다. 조율사가 사용하는 검사를 위한 타건 방법보다 한 곡 연주해 볼 때 더욱 세밀한 결함들이 분명하게 나타나기 때문에 조율사의 연주 기술은 필요한 것이다.

터치가 좋은 피아노치고 나쁜 소리를 내는 피아노는 드물다. 피아니시모를 잘 내는 피아노, 피아니스트, 조율사는 대

개 상급에 속한다. 나쁜 감각의 피아노에서 장기간 연습하면 그 감각에 알맞은 이상한 습관이 생겨 좋은 피아노에서도 그 방법으로 연주하려고 들고 좋은 피아노 덕을 못 본다. 깊은 건반에서 연습하면 정상인 피아노에서 습관적으로 손가락 동작이 높아 레가토가 되어야 할 부분에서 음이 끊긴다거나, 너무 얕은 건반에서 연습한 사람은 정상 피아노에서 흑건에 걸린다고 호소한다.

한편 높은 페달에서 연습한 사람은 발이 높이 떠 페달에 부딪치는 잡음을 낸다. 때로는 그 반대로 발뒤꿈치가 무대 바닥을 연주해 팀파니 소리를 내는 사람도 있다. 이것은 남자 피아니스트에게 많이 있는 버릇이다. 이런 때는 카펫을 깔아 소리를 줄여 준다. 근본적인 해결책은 페달링을 다시 공부하는 것이다.

솔리스트의 반주자인 어느 피아니스트와 조율사의 대화.

"피아노가 얼마 전 독주회 할 때보다 건반도 무거워지고 소리도 울리지 않는데요. 그사이 많이 써서 나빠졌나요?"

"뚜껑을 좀 더 열고 치시지요."

"그러면 피아노 소리가 너무 커요."

"그럼 닫고 치시지요."

질문과 대답의 초점이 안 맞는다. 위 대화에서 뚜껑과 음량과의 관계는 이해되나 건반이 무겁다는 것은 이상하다. 피아니스트 중에는 볼륨이 크고 음이 밝으면 건반이 가볍다고 하고, 볼륨이 작고 음색이 어두우면 건반이 무겁다고 한다.

또 음이 밝으면 음이 높다고 느끼고 어두우면 낮은 것으로 느낀다. 실제로는 건반의 무게에 전혀 변화가 없는데도 음색에 따라 심리적으로 착각을 일으키는 것이다.

연주장에 오는 피아니스트 중에는 조율을 하면 줄을 꼭꼭 조이니까 건반이 무거워진다고 믿고, 무게가 달라진 건반으로 연습하기 위해 굳이 연습 전에 조율하기를 원하는 사람도 있다. 줄과 건반은 구조상 완전히 분리되어 있기 때문에 조율과 건반 무게는 전혀 무관하다. 엉망인 피아노를 조율했을 때 감각의 변화는 있을 수 있다. 엄격히 말하면 이는 건반을 누를 때의 무게가 아니고 타건 후의 감각에 속하는 것이므로 무게의 변화라고는 볼 수 없다. 콘서트홀의 피아노는 조율을 자주 하기 때문에 조율 후 건반이 크게 달라지지 않는다. 홀의 조율은 전속 조율사가 담당하므로 터치 감각이 크게 달라진 경우는 항상 파악할 수 있다. 이런 경우는 반드시 연습 전에 체크해서 연습 때와 연주 때의 감각 차이로 연주자를 당황하게 하지 않는다.

가짜 약을 먹고도 심리적으로 효과를 본다는 플라시보 효과라는 말이 있다. 조율사도 연주자에게 가끔 가짜 약 처방을 내린다. 한 예로 건반을 가볍게 해 달라는 주문을 받았는데 기술적으로 더 이상 불가능한 때가 있다. 이럴 때 연주 전 피아니스트에게 가볍게 만드느라고 힘들었다는 엄살을 떨면

서 어떠냐고 물으면 역시 좀 나아졌다고 한다. 미국 피아니스트 반 클라이번이 지방 연주를 갔는데 피아노가 맘에 안 들어서 꼭 조율사 아무개를 데려다 조율을 해 놓으라고 부탁을 하고 갔다. 주최 측에서 아무개 조율사와 연락이 안 돼서 결국 그 사람이 조율을 못 하고 말았는데, 반 클라이번이 연주 전에 피아노를 쳐 보고 "역시 그 사람이 조율하면 좋다!"라고 했다는 조율사 프란츠 모어의 이야기가 있다.

연주자들은 자기가 신뢰하는 조율사가 조율했다고 생각하면 마음이 편안하다고 한다. 가끔은 피아니스트가 조율사에게 연주 때 계속 대기하느냐고 묻기도 하는데 신뢰 가는 조율사가 같은 공간에 있다는 안도감을 갖고 싶어서일 게다.

　음악 쪽으로 상당한 지식층에 속하는 어느 분이 피아니스트에 따라 음색이 다르다는 것은 잘못된 이야기라고 말했다. 음색의 차이란 다만 듣는 사람의 차이에 관한 것이며 피아니스트는 오직 강약만을 달리할 수 있을 뿐이고 조율로 피아노의 음색을 변화시킨다는 것은 더더욱 불가능하다고 위엄 있게 주장하는 그분 앞에 굴복하고 만 적이 있다. 하지만 소리의 변화도 신경성으로 돌리려 하는 입장에 대해 기술자로서 반대론을 펴지 않을 수 없었다. 고양이가 건반을 밟은 소리와 피아니스트의 손가락 소리를 같게 볼 수 있을까?

　현 진동의 원리를 간단히 설명하자면 이렇다. 해머가 현을

때리면 현 전체가 진동하는 동시에 전체 길이의 2등분, 3등분, 4등분……의 마디가 생기면서 복합 진동을 일으킨다. 현 전체 진동 구간에서 나는 음을 기음(基音)이라 하고, 마디 부분에서 나오는 음을 배음(倍音)이라 한다. 배음은 기음과 화음 관계에 있으며 진동수는 기음과 정수 배로 구성된다. 배음은 기음보다 빠른 진동으로 높은 음이다. 한 개의 건반에서 나는 소리는 음악에서는 한 개의 음으로 통용되지만, 사실은 기음과 배음들이 동시에 나는 복합음인 것이다. 기음과 배음들의 음량 배분에 따라 음색이 달라진다. 높은 배음이 강하면 음색은 밝으나 지나치면 금속성 소리가 나고, 낮은 배음이 강하면 음색은 부드러우나 지나치면 너무 어두운 소리가 된다. 음색의 차이란 쨍하고 부드러운 것만을 일컫는 것이 아니며 말이나 글로 설명이 안 되는 점이 더 많다.

음색을 변경시킨다는 것은 설명이 가능한 일부에 불과하다. 능력 있는 연주자나 조율사도 상표가 다른 두 피아노를 꼭 같은 음색으로 만든다는 것은 불가능하다. 피아노끼리 또는 피아노와 다른 종류의 악기와 음색 차이는 다른 설명이 필요하니 여기서는 생략하고 한 대의 피아노를 전제로 한다.

의자 높이에 따라서도 음색이 달라진다. 피아니스트들은 건반을 수직으로 누른다고 생각하지만 측면에서 관찰하면 건반 면에 대해 손가락 끝이 운동하는 각도는 약 45도이며

동시에 약간씩은 앞쪽으로 건반을 긁고 있다. 건반에 가해지는 힘의 작용각이 직각일 때 힘의 소모가 제일 적고 손가락 운동이 충실히 전달되어 강약 조절이 의도대로 잘 된다. 손등이 높을수록 손가락은 건반을 더욱 긁게 되고 그 상태에서 트릴을 하면 빈약하고 고르지 않게 나온다. 힘의 전달이 불완전하게 된 결과다. 의자가 낮으면 팔꿈치가 낮아지면서 손끝이 건반에 대해 직각에 가까워지므로 힘의 손실이 적고 해머 끝까지 충실하게 힘을 보낼 수 있어 음이 견실해진다. 또한 그 반작용으로 건반이 무겁게 느껴진다. 의자가 높으면 반대로 전체적인 음색이 가벼워진다.

같은 연주자라도 음색이 약간 달라진다. 벽을 향하여 테니스공을 세게(빠르게) 던지면 세게(빠르게) 튀어나오고 약하게(느리게) 던지면 약하게(느리게) 튀어나온다. 피아노 해머도 꼭 같은 원리이다. 해머 속도가 느리면 현의 진동을 약하게 일으키고 해머가 현에 오래 머물게 되면서 해머 속도보다 빠른 진동의 배음이 지워져 소리가 작고 부드럽다. 반대로 해머 속도가 빠르면 현을 강력히 진동시키고 빨리 튀어나와 짧게 머물기 때문에 높은 배음이 잘 살아서 소리가 크고 밝다. 해머 속도가 같더라도 타건 방법으로 해머를 현에 오래 또는 짧게 머물도록 조절한다면 음량은 같으면서도 음색은 다를 수가 있다.

호로비츠와 글렌 굴드의 주법을 보면 손가락을 둥글게 하기보다 편 채로 연주한다. 손끝이 건반 표면을 긁는 동작을 최소한으로 줄인 방법이라고 생각한다. 이때 손목의 높이가 건반 표면보다 수평면 아래에 있음을 확인할 수 있다.

손등을 낮추고 손가락을 펴서 타건하면 힘점(손목 끝)에서 작용점(손가락 끝)의 거리가 멀기 때문에 일정 시간 내 해머가 현을 때리는 속도가 빠르다. 이렇게 건반이 빨리 눌리면 음은 밝으나 낮은 기음이 약해서 포근한 소리는 나지 않는다. 반대로 손등을 높이고 손가락을 둥글게 하면 건반 지렛대의 받침점에서 작용점이 가까워지기 때문에 해머 가속도가 느려진다. 해머가 현에 오래 머물게 되므로 높은 배음이 삭제되어 음은 포근하게 모아진다.

손가락을 타건 도구로만 빌리고 손목으로, 팔꿈치로, 어깨로 친다면 점점 더 무게 있는 발성을 하게 된다. 손을 높이 들

229

어 떨어뜨려 타건하면 이미 가속도가 붙은 손에 건반이 가격되므로 해머가 튕기듯 출발한다. 해머는 마치 총에서 발사된 총알 같아서 출발 직후 속도가 제일 빠르고 그 이후는 속도가 느려진다. 타현 순간은 자유롭게 부딪치고 자유롭게 튕기는 상태가 되어 비교적 높은 배음을 많이 함유한 안정감 없는 음을 낸다. 이때 손은 건반과의 충격으로 멈칫하면서 속도가 느려져 해머의 속도를 따라갈 수 없으므로 해머는 손의 지배에서 벗어나 버린다. 축구 선수가 공을 세게 찬 뒤 멀리 달아난 공을 뒤쫓아 가는 것과도 같다. 건반에 손가락을 접촉한 상태로 건반을 누르면 정지 상태부터 서서히 가속도가 붙어 마치 육중한 로켓을 발사하는 것처럼 점점 빨라져 타현 직전까지 압력이 가해진다. 이때 해머는 현에 오래 머물게 되고 높은 배음이 지워지면서 낮은 기음이 크게 진동하여 부드럽고 안정감 있는 음을 발생시킨다.

지금까지의 설명을 정리해 보면 해머를 급히 가속할 때는 높은 배음이 많고, 서서히 가속하면 낮은 배음이 강한 소리가 된다는 결과를 얻었다. 너무 부드럽거나 너무 날카로운 건반으로는 음악적 표현력이 부족하다. 화음을 칠 때 멜로디를 제외한 다른 음들이 음량의 균형을 가져야 하듯이 개별 음에서도 기음과 배음이 적당한 배분을 이룰 때 힘 있고 알찬 음이 된다. 이런 힘 있고 밝고도 안정감 있는 음을 얻기 위한 느

린 부분에서의 타건법으로 이런 것은 어떨까? 손가락을 너무 높지 않게 들고 눌러 가속하다가 밝은 소리를 위해 해머가 계속 밀리지 않도록 타현 직전 급히 가속을 멈추는 방법이다.

사실 피아니스트의 오묘한 연주 동작을 물리 개념으로 설명한다는 것은 억지에 속한다. 그래도 그중 일부는 설명을 시도해 볼 수 있다. 피아니스트의 손의 구조, 연주 중 몸짓, 고갯짓, 손톱의 길이, 마른 손, 살찐 손 등의 조건이 배음 발생에 간섭하게 되는데, 손끝 살이 두꺼우면 쿠션 작용을 한다. 마른 손보다 건반에 충격을 덜 주어 비교적 부드러운 소리가 된다. '생긴 대로 연주한다'에 이어 '생긴 대로 소리 난다'는 말이 된다. 건반을 눌러 소리가 난 후 마치 바이올린 연주자의 왼손처럼 흔드는 사람이 있다. 이를 두고도 의견들이 있는데, 흔든다고 해서 피아노 소리가 비브라토를 일으키는 것은 절대 아니지만 타건을 컨트롤하기 위한 타건 전 동작이 타건 후까지 연장되어 나타나는 것으로 보인다. 한 연주의 경우 미 플랫, 솔, 시 플랫, 미 플랫으로 된 마디를 빠르게 반복할 때 손가락 번호 2번, 3번은 건반의 안쪽을 누르게 되므로 1번, 5번보다 음색이 어둡다. 건반의 받침점(지렛목)에 가까운 곳을 누르게 되므로 건반이 무거워 발성을 늦게 해서 음 간격도 고르지 않게 된다. 이런 경우 2번, 3번 손가락을 둥글게

구부려 가능한 건반의 끝을 누르도록 하면 음색도 음 간격도 고르게 된다. 이때 손가락에 무리가 오면 팔의 회전으로 좀 더 편하게 할 수 있다.

이와 같은 과학적 설명 방법 내에서 모든 음색이 결정된다면 모든 피아니스트들을 음색 종류별로 분류할 수 있을 것이다. 인구가 많아도 같은 얼굴이 없듯이 타건 방법도 절대로 같을 수 없다고 믿는다. 사람마다 설명이 불가능한 무엇인가 있는 것이다. 음색을 구성하는 플러스알파의 요소는 조물주만이 알 것이다.

조율은 한 가지 방법이 모든 피아노에 적용되지 않는다. 피아노마다 가장 아름다운 소리를 낼 수 있는 고유의 조율 커브 포인트가 있다. 가능한 한 이 포인트 커브에서 벗어나지 않게 그 피아노가 가장 아름답게 화음을 내는 커브로 조율해야 되는 것이다. 이 만족 조건에서 이탈하면 음색은 풍부함과 화려함을 잃는다. 타현 기구 조정으로도 음색의 변화가 생긴다. 앞서 언급한 타건 방법처럼 해머를 현에 오래 또는 짧게 머무를 수 있도록 조정할 수 있다. 너무 어두운 주법의 연주자는 음색을 약간 밝은 쪽으로 조정하여 연주하게 할 수 있다. 피아니스트가 밝은 소리의 주법을 갖고 있어도 타현 기구 조정이 지나치게 어두운 쪽으로 되어 있다면 연주 효과는 반감된다. 정음으로 음색을 변화시킨다. 타현 기구에는 현의 원활한

발성을 위해 타현 직전 건반으로부터 전달되는 힘을 급히 분리하는 잭이라는 장치가 있다. 타현 직전 건반 가속을 급히 중단하는 이 장치는 앞에 설명한 주법과 상통한다. 해머의 탄력 조정은 피아노의 음색을 가장 큰 폭으로 좌우한다.

철제 종을 같은 크기의 고무, 코르크, 나무, 철로 된 해머로 각각 친다고 할 때 음색은 절대로 같지 않을 것이다. 부드러운 고무로 종을 치면 거의 기음만 나게 되고 철제 해머로 때리면 거의 배음만 나게 된다. 이처럼 해머 재질의 강도에 따라 음색이, 즉 배음의 발생 비율이 다르다. 해머가 딱딱할수록 높은 배음이, 부드러울수록 낮은 배음만이 크게 발생한다. 피아노 해머는 이런 편중성이 생기지 않도록 겉 표면은 부드럽고 내부로 갈수록 강하게 만든다. 피아노(p)로 연주할 때는 겉 표면에서 발음하게 되어 부드럽고, 포르테(f)로 연주할 때는 내부의 딱딱함이 현에 자극되어 높은 배음을 발생시킨다. 조율사는 배음이 고른 분포로 발생하도록 해머 내부의 탄력을 바늘로 찔러 조정한다.

피아노도 타현 악기이므로 여러 종류의 해머를 준비하여 곡목의 성격이나 연주자의 취향대로 바꿔 연주할 수 있다면 색다른 음악회가 될 것이다. 상상에 불과한 이야기지만 피아노 한 대에 건반 액션을 여러 벌 준비하고 간단히 바꿔 끼우면 된다. 아니면 여러 음색의 피아노를 준비해 연주회 전반에

는 A피아노, 후반엔 B피아노로 바꿔 연주해도 좋을 것이다. 한 피아노에 두 세트의 액션은 크리스티안 지메르만이 내한 공연 때 선보였다. 단 본인이 연주할 때 사용할 액션 세트와 조율사가 조율할 때 사용할 액션 세트였다. 조율할 때 음색이 변할까 염려해서 극소수의 외국홀에서는 한 피아노에 음색이 다른 조율용과 연주용 액션을 사용한다고 들은 적이 있다. 연주홀 운영자의 적극적인 사고만 있다면 우리라고 못할 것도 없다.

독일의 어떤 조율사는 그날 연주될 곡이나 연주자의 성격에 따라 조율을 달리한다고 했다. 이 경우 조율, 조정 외에 해머의 탄력도 약간씩은 바꿔야 하는데 콘서트 조율을 하는 나도 전적으로 동감하는 바이다. 그러나 우리 현실은 다르다. 사실 음색에 관해 이야기하기란 연주가 전문이 아닌 나로서 조심스럽다. 음색 문제는 피아니스트나 조율사가 함께 연구해야 할 영구 과제다.

연말이면 자주 되풀이되는 이야기가 있었다. 어느 음대는 무슨 피아노로 시험을 치느냐? 그 피아노는 건반이 무거우냐, 가벼우냐? 학교 피아노는 건반이 무겁다는데 우리 피아노도 무겁게 해서 연습해야 그 피아노를 쉽게 칠 것 아니냐는 등이다.

지금은 사정이 많이 달라져서 전처럼 무겁게 해 달라는 주문이 거의 없다. 이 '건반을 무겁게'라는 주문은 입시생에게만 해당되는 것만은 아니다. 기성 피아니스트나 피아노 전공 학생의 넷 중 셋이 무거운 건반을 원했다. 어느 학생에게 그 까닭을 물어보니 레슨 선생님의 무거운 피아노를 잘 치기 위

해서란다.

독일산 스타인웨이 연주용 피아노의 경우 저음 52그램, 고음 47그램으로 평균 50그램이다. 연주용이 아닌 연습용 소형 그랜드 피아노는 오히려 평균 47그램으로 생산된다. 건반의 무게는 연주가들의 조언에 의하여 정해지는 것이지 생산자가 적당히 정하는 것이 아니다. 피아노 건반의 무게나 음색은 시대의 변천에 따라 달라진다. 30여 년 전만 해도 55~60그램으로 생산되던 피아노가 지금은 52그램 정도로 가벼워지고 있다. 이는 세계적인 추세로, 연주가들이 밝은 소리를 선호하는 경향과 연주되는 곡목 선택에 따라 건반 무게가 가벼워야 할 필요 때문이다.

피아노는 대개 건반이 무거울수록 어두운 소리를 내고 가벼울수록 밝은 소리를 낸다. 경험에 의하면 전혀 다른 부분에 변화를 주지 않고 납을 붙여 건반 무게를 증가시키는 것만으로도 음색이 어두워진다. 이것은 앞서 이야기한 바 있는 해머가 서서히 출발했을 때의 음색 변화와도 상통한다. 건반이 무거워졌으므로 같은 힘으로 눌렀을 때 가벼운 건반보다 출발이 느리고 가속도가 느리게 붙어 해머의 타현 방법이 달라지기 때문이다. 무겁게 해 달라는 주문을 했을 때 대부분 60~65그램 정도의 무게면 만족해한다. 선진국의 변화와 상당한 차이가 있다. 무거운 피아노는 느린 곡 연주에는 무리가

없으나 빠른 곡은 곤란하다. 그 무게를 소화할 수 있는 타건 능력이 있다 해도 근현대곡에서 가끔 필요로 하는 환상적인 음색을 내는 데는 적합하지 않다. 이와 같이 무거운 피아노는 표현 범위에 한계가 있다. 지나치게 무거운 건반을 좋아하는 피아니스트는 연주 때 필요 이상 습관적으로 눌러 연주하기 때문에 거친 소리이거나 어두운 연주가 되는 경향이 있다.

물론 건반이 지나치게 가벼운 것도 바람직하지 않다. 건반이 가벼워서 연주가 전체적으로 빨라졌다는 이야기도 한다. 조율사의 입장에서는 건반 무게와 연주의 관계를 보는 관점이 다르다. 연주가 어렵다는 피아노의 대부분이 무거워서만은 아니다. 가벼우면서 연주하기 어려운 피아노도 많다. 피아니스트가 의도대로 하지 못하는 경우 중에는 건반을 누를 때 일정한 속도로 눌러지지 않는 것과 건반을 놓았을 때 빨리 올라와 주지 않는 것이 있다. 전자의 경우 걸리는 듯한 저항을 통과하기 위해 손에 힘이 드니 그 피아노는 무거운 것으로 느낀다. 후자의 경우 건반 동작이 느려 연타나 트릴이 잘 안 되는데 이를 두고 피아니스트들은 건반이 무겁다거나 끈적거린다고 말한다. 그런데 건반이 가벼워도 같은 이유로 치기 어려울 수 있다. 건반의 실제 무게를 변경해서 해결되는 문제가 아니다.

무거운 건반을 원하는 학부모나 연주자에게 항상 하는 이

야기가 있다. 원래 피아노는 연주용이든 연습용이든 어린이부터 어른까지 무리 없이 칠 수 있도록 생산된다. 현악기처럼 어린이용 어른용의 구별이 없다. 그런데 사용 도중 습기나 마찰 저항, 조율사의 판단 착오로 조정이 잘못됐거나 하는 이유로 마찰이 증가해 치기 어려운 피아노로 변한다. 나빠진 원인을 그대로 두고서 정상인 집의 연습 피아노를 잘못된 피아노와 닮게 만들어 달라는 것은 비정상이 표준으로 행세하는 잘못된 현상이다.

국내 양대 피아노 메이커의 고충도 알 만하다. 수입 상대국의 건반 무게 주문은 50그램 내외인데 비해 국내 수요의 피아노는 60그램 가까운 무게를 원하는 사람이 많으므로 생산성 저하를 이유로 무게를 줄이자는 제안은 즐거이 응하려 듣지 않는다. 그러나 앞으로 계속 피아노 메이커로서 세계적인 연주용 피아노를 생산하려는 야망이 있다면 생산자 입장으로서는 잘못된 주문일지라도 선진 수입국과 같은 밸런스가 될 때까지 국내용은 소비자의 주문에 따라야 할 것이다. 소비자는 왕일뿐더러 피아노는 소비자가 치는 것이다. 무거운 건반이 필요해서 그랜드 피아노로 바꿨는데 가벼우니 무겁게 해 달라는 주문이 끊이지 않았다.

연주란 언제나 힘차게 눌러 치는 것만이 아니고 건반에 스치듯이 하는 타건도 있는 것인데 무거운 건반에서는 스치듯

치는 연주나 연습은 잘 안 된다. 그러나 가벼운 건반에서는 무겁게 눌러 치는 연습과 연주를 할 수 있다. 모든 악기 연주자 중에 자기 악기를 휴대할 수 없는 피아니스트가 제일 가엾다. 자기 것이 아닌 새로운 피아노에 대한 공포가 연주 전의 공포를 더욱 가중시킨다. 특히 입시생은 더욱 가엾다. 콩쿠르와 대학 입시생한테는 리허설이라는 것이 없기 때문에 입시 공포에 악기 공포까지 겹쳐 너무 지쳐 버린다.

나의 소견으로는 입시 연주도 연주이므로 예비 소집 제도를 만들어 단 십 분씩이라도 시험 때 칠 피아노를 접해 보게 하는 것이 옳다고 본다. 무거운 피아노도 손질만 잘 되어 있으면 치기 쉽다. 결론은 건반의 실제 무게보다 그 건반이 갖고 있는 감각이 더 중요하다는 것이다. 모든 무대, 모든 학교, 연주용, 시험용 피아노 그리고 레슨 선생님들의 피아노가 정상이 될 때 건반 무게에 대한 시비는 사라지고 연주자의 공포도 반감될 것이다. 또 가벼운 건반에서 무겁게 연습할 수 있는 기술을 터득한다면 피아노에 대한 불만도 반감될 것이다. 앞으로 무게보다 감각에 더욱 관심을 가져 주었으면 하는 바람이다. 연주와 조율은 모두 감각적인 일이니까.

　내가 특히 스트레스를 받는 것이 줄 끊기는 것이다. 줄이 끊겨 새로 끼운 줄은 연주장 피아노는 물론 가정용도 당분간 전과 같은 정확한 음정을 내지 못하기 때문에 사용자도 조율사도 모두 불편하다.

　줄이 끊기는 이유로는 피아노 자체의 제작상·재질상의 결함, 피아노를 치는 방법, 피아노 사용상의 문제 등이 있다. 피아노 자체의 결함으로는 줄이 너무 팽팽하게 당겨지도록 제작된 것, 해머가 너무 딱딱한 것, 줄이 쉽게 노화되는 것을 들 수 있다. 치는 방법에 있어서는 계속 내리누르는 강타법을 쓰면 힘든 만큼 소리는 안 나고 줄만 끊어진다. 때로는 피아니

시모로 칠 때도 끊어지는데, 이는 줄이 이미 약해져서 끊기기 직전에 있는 상태일 때 작은 충격으로도 끊긴 경우다. 강타가 아니라도 오랫동안 작은 충격이 쌓이면 노화되어 끊긴다.

선생님이 고음 쪽에 앉아서 학생과 함께 멜로디를 치는 레슨 방법에서 제일 많이 줄이 끊어진다. 학생이 잘못하면 신경질이 상승하면서 점점 타건이 강해지다가 극에 달해 소리를 지른다. 이때 타건력은 fffff쯤 된다. 소리 지를 때마다 줄이 한 개씩 끊겨 나간다. 고음 쪽 두 옥타브는 피아노 구조 중 제일 예민하고 약한 부분이다. 해머의 두께도 중저음에 비해 삼분의 일 정도인데 그 부분에서의 과도한 타건은 줄의 수명을 훨씬 앞당긴다. 이런 불균형 피아노를 만들지 않기 위해서는 두 대의 피아노가 준비되어야 하고 선생님은 옆 피아노의 정상 위치에서 시범을 해야 한다. 학생과 동시에 쳐 주는 방법의 장점은 잘 모르나 내 생각으로는 선생님의 틀에 학생을 강제로 맞추어 학생 고유의 음악적 개성이 억제당해 선생님의 복사판으로 만들어질 듯하다.

또 다른 피아노 사용 방법상의 문제로 가족이나 이웃을 위해 음량을 줄이려고 방음을 하고 뚜껑을 닫고 그래도 모자라면 담요 이불로 덮는 경우가 있다. 이쯤 되면 피아노는 옆방에서 치는 소리처럼 몽롱한 소리가 된다. 소리 안 나는 모든 방법을 취하고서 연습할 때는 원하는 소리를 기대하며 힘껏

두들긴다. 이율배반이다. 이 정도가 되면 악기가 아닌 손가락 연습기에 불과한데 악기이기를 바란다. 그 결과 해머는 상하고 줄은 계속 끊긴다.

피아노 전공자들은 줄이 끊기는 원인에 대해 여러 가지로 말한다. 국산 피아노라서, 조율할 때 너무 꼭꼭 조여서, 조율사가 나쁜 줄을 매 주어서, 심지어는 곧 끊어지게 해 놓고 간다는 등. 모두 틀린 이야기다. 정해진 음정이 있으므로 조율사는 너무 많이도 적게도 조이지 않는다. 곧 끊어지게 만드는 기술은 더더욱 없다. 모든 피아노는 더하고 덜한 차이는 있어도, 안 끊기는 줄도 없고 안 끊어지는 피아노도 없다. 만약 있다면 아직 끊길 만큼 치지 않았을 뿐이다. 연습하는 곡에 따라 끊기는 줄의 위치도 다르다. 리스트 곡을 치면 고음이, 베토벤 곡을 치면 고음과 저음이 흔히 끊어지며, 바흐나 모차르트의 곡은 비교적 안전하다. 입시생이 치는 피아노는 같은 줄이 여러 번 끊기기도 한다. 계속 같은 곡을 치는 가운데 포르테가 표시된 부분이 항상 같은 음이므로 그 줄이 계속 수난을 당한다. 녹 때문에 줄에 기름칠을 하거나 피아노를 열어둔 채로 살충제나 광택제 스프레이를 자주 사용하고 담배를 심히 피워서 줄이 약 성분이나 니코틴에 코팅되어 탁한 음이 나는 경우도 있다. 음이 탁해지면 더 세게 치게 된다.

소리 크기에 제한받지 않는 환경에서 큰 소리 잘 나는 피

아노를 음량을 줄여 달래 놓고 두들겨 줄을 끊어지게 하는 것은 언제 고쳐질까? 학생은 레슨 도중 선생님 피아노 줄을 끊어뜨렸다고 죄송해할 것 없다. 줄이 끊어질까 두려워 포르테를 안 칠 수는 없지 않은가. 선생님 입장에서는 어느 학생이 줄을 끊어뜨린 게 아니고 마침 그 학생이 칠 때 줄이 끊어졌을 뿐이다. 전 세계를 통틀어 안 끊어지는 피아노 줄은 아직 없다. 독일 스타인웨이사도 스타인웨이 피아노를 사용한 연주회 500회 가운데 한 번은 연주 도중 줄이 끊긴다는 통계를 발표했다.

거의 매일 하는 대화 중 하나.

"왜 줄이 끊어지는 거예요?"

"치니까요."

"안 끊어지게 할 수 없나요?"

"치지 말고 세워 두세요!"

조율사를 지망하는 사람들에게

신문, 방송 출연과 잡지 인터뷰 덕분인지 전보다 조율에 관한 관심들이 높아진 듯한 느낌이다. 조율사가 되는 길에 대한 질문이 그중에서도 빠지지 않는다.

근래에 고학력자들의 조율 지망생이 느는 추세는 기술 선호 경향이 높아졌음을 보여 주는 것이리라. 조율 지망생은 기능상 결함이 없는 청각, 시각, 촉각을 가졌다면 평범한 조건으로는 합격이다. 여기에다 기계적인 소질이 있고 꼼꼼하고 섬세한 성격이면 중상위 합격선이고, 피아노를 잘 치며 예민한 음악적 귀를 갖추었다면 최상급이다. 기계적 소질이 없어 기둥에 못 한 개 박는데 자기 손가락을 몇 번씩 두들기는

사람도 반복 훈련으로 조율을 배울 수는 있다. 다만 숙달 속도가 더딜 뿐이다. 숙달 기간은 개인적인 소질과 지도자의 수준, 교수법에 따라 달라진다.

경험에 의하면 중학교 3학년 남학생이 하루 한 시간 정도의 연습으로 여름 방학 동안 상당히 수준 높은 조율을 해냈는가 하면, 28세의 남자가 6개월을 연습하고도 최고음, 최저음, 한 옥타브도 듣지 못하는 경우도 있었으며, 수십 년을 하고도 보통 수준 정도에 그치는 사람도 있다. 요즘은 속도의 시대라서인지 단기 완성을 좋아한다. 몇 개월 완성이라는 것은 기초 교육 기간이지 숙달 기간은 못 된다. 뭐든지 10년은 해야 도가 튼다는 말이 있다. 그것도 열심히 10년이라야 한다. 예를 들어 직업 조율사를 목표로 한다면 연습 대수를 2000대로 보는데, 하루 한 대씩 연습하면 5~6년이 걸리고 두 대씩 연습해도 3년이 걸린다. 6개월 정도로는 절대로 안 된다는 것은 아니지만, 모든 기술이 다 그렇듯이 연륜을 더해 갈수록 새로운 것을 알게 되고 더 알아야 할 것이 생겨나니 발전을 위해 노력하라는 뜻이다.

내가 조율을 시작한 1956년 무렵에는 피아노라는 것이 많지 않았다. 처음에는 나도 피아노 속에 종이 주렁주렁 매달렸을 것이라고 생각했다. 어릴 적부터 할아버지의 궁상각치우 단소 불기, 시골집 사랑방에 보관된 꽹과리와 장구 치기,

하모니카 불기 등 소리 나는 것은 모두 좋아했다. 중학생 시절에 서양 음계를 낼 수 있는 단소를 스스로 만들어 불었다. 이때부터 음정 조율은 시작된 것이다. 이런 종류의 극성은 지금도 계속되고 있다.

요즘은 영국 사람이 쓴 『피아노 제작 기술』이라는 책을 세 번째 읽고 있는 중이다. 이제 겨우 기술이 쓸 만하다고 생각하는데 벌써 80세가 되었다. 학문은 끝이 없다는 말이 맞는 말임을 깨닫는다.

1980년대 독일로 여행 갔을 때 이야기이다. 나는 일복을 타고난 탓으로 늘 비상 호출에 대비하여 서울 근교를 놀러 갈 때도 호출기를 차고 연장 보따리를 지니고 갔다. 마찬가지로 독일 여행에서도 그 고생스러운 연장 보따리를 가져가야만 했다. 유학생 피아노가 계속 말썽을 피워 해결해 주어야 했기 때문이다. 현지 조율사의 기술이 시원찮은지 아니면 학생이 지나치게 까다로운지 가서 보아야 알겠지만 나로서는 색다른 경험이 되었다.

그런데 나의 이 연장 보따리는 공항의 엑스레이 투시기가 용서를 안 한다. 스프레이 캔 종류가 있으면 더욱 안 된다.

뒤셀도르프 공항에서는 머리 미용 기구가 권총 자루로 보여 가방을 열어 보이는 소동도 있었다. 그동안의 경험으로 이번에는 가방의 양면에 한글과 독일어로 피아노 조율 공구라고 부적을 써 붙인 효험이 있었는지 무사히 통과되어 나갈 수 있었다.

도착 후 숙소를 정하고 우선 차를 빌린 뒤 은행에서 환전을 했다. 그런데 은행원이 여행자 수표를 너무 오래 센다 싶어 헤아려 보니 무려 여섯 번을 확인하는 것이 아닌가. 돌다리를 한 번도 아닌 여섯 번씩이나 두들겨 보는 독일 사람들의 철저함을 다시 한 번 확인했다.

피아노가 있는 곳이면 어디든지 보고 싶었기에 먼저 에센 폴크방 음대의 피아노를 보고 베토벤 하우스, 브람스 기념관, 슈투트가르트의 렌너(Renner) 피아노 액션 공장, 라이프치히의 블뤼트너 피아노 공장과 연주홀, 함부르크의 스타인웨이 하우스와 공장을 돌아보았다. 학교에 스타인웨이 피아노가 많은 것이 부러웠다. 연주홀과 교수실 모두 좋은 피아노가 있는데 연습실에는 낡은 피아노가 있는가 하면 그랜드 피아노가 아닌 것도 많았다. 연습실 피아노의 수준은 별로였다.

슈투트가르트의 렌너 액션은 세계 제일의 품질을 자랑하는 것으로 독일 내의 모든 피아노와 오스트리아의 뵈젠도르퍼 피아노, 한국의 삼익, 영창, 대우도 대형 피아노에는 렌너

액션을 사용했다. 이 회사는 사장이 둘인데, 하나는 기술을 전수하는 기술 사장, 다른 하나는 영업 담당으로 고용된 사장이다. 종업원은 나이가 지긋한 중년이 많았다. 거의 같은 일에 오랜 경험을 쌓은 노련한 기술자들이었다. 머리가 백발인 노인, 육중한 중년 여성 등 조금도 섬세해 보이지 않는데 그들이 만든 액션은 세계 제일이다. 그중 별로 재미없는 일을 하는 노인에게 물어보니, 32년간 같은 일을 했으며 새로운 일을 하면 그 일에서는 그때부터 자기는 초년생이 되니까 다른 일을 시켜도 싫단다. "그럼 이 일에 관한 한 당신이 세계 제일인가요?" 했더니 웃으면서 머리를 가로저었다.

한국 피아노의 가장 문제점인 액션의 가죽에서 잡음 방지 처리법을 보려고 눈을 번뜩였으나 보이지 않았다. 어쩌면 그들도 그것이 비밀이었기에 숨겼는지 모른다고 짐작했는데, 나중에 알고 보니 스킨에 분말 윤활제를 바르는 처리가 고작이었다. 답은 최고 품질의 가죽을 사용하는 것이다. 부드럽고 질긴 암사슴 가죽을 사용한다. 노하우란 생각보다 이렇게 쉬운 것일수도 있다는 것을 깨달았다.

라이프치히의 블뤼트너 공장도 분위기는 비슷했는데 공산권에 있었기에 시설은 구식으로 남아 있었다. 현재 사장은 4대째이고 5대를 이을 아들은 현재 공장 현장에서 실제로 기술을 익히고 있으며 그 과정이 끝나야 경영을 가르친다고 했다.

이어서 다른 피아노들은 우리 피아노가 좋다라는 것을 증명하기 위해 존재할 뿐이라는, 바로 그 콧대 높은 스타인웨이 공장을 방문했다. 이전에 만났던 스타인웨이 기술자에게 받은 인상을 이번에 다시 확인하게 되었다. 독일의 좋은 기계 수준을 생각하면 세계 제일의 기계 시설이 되어 있을 것 같았는데 그들이 내세우는 소위 수제품 위주의 방침 때문에 실제로는 전혀 그렇지가 않았다. 공장도 조그마한 중소기업 규모에 전통적인 방법으로 철저하게 규칙을 지켜 나간다. '빨리 빨리', '괜찮아요'를 잘 외치는 한국 사람이 볼 때에는 융통성 없고 답답하게 보일 수도 있다. 제품이 완성될 때까지 아홉 번의 조율, 액션 조정하는 데 스무 시간, 철판 표면 다듬는 데 한 대당 여덟 시간, 건반 밸런스핀 구멍 다듬는 데 네 시간이 걸리는 일을 우리는 그 삼분의 일 정도의 노력과 시간만으로 충분히 만족하고 마는 것이다.

한국인의 솜씨가 세계 제일이라고 했지만, 좋은 솜씨로 적당히 해치우는 것과 좋지 않은 솜씨지만 오랜 시간에 걸쳐 철저히 하는 차이가 그들과 우리가 다른 점이다. 실제로 제일 좋다는 피아노를 만들고 있으니 토끼와 거북이의 경주 이야기처럼 느리다고 흉만 볼 수는 없지 않는가. 최종 단계에서 음색을 낼 때도 원하는 수준이 못 되면 새 해머이지만 버리고 다시 처음부터 시작하기도 한단다. 독일 사람들은 생활이

매우 검소하다고 들었는데 피아노를 고쳐 쓰는 이야기에서는 문제가 있으면 부속품을 새것으로 바꾸라는 답변밖에 들을 수 없어 좀 이해가 가지 않았다. 우리 실정은 그렇지가 못한데 말이다. 스타인웨이가 갖고 있는 특별한 비밀이란 좋은 소리를 위해 최선을 다하는 것, 이것이 곧 비방이라고 생각된다. 흔히 비방이라고 하면 고등 수학으로나 풀어낼 수 있는 것으로 여기지만 말이다.

옛날에 짚신 잘 삼는 부자가 있었는데 아버지가 삼는 짚신이 아들 것보다 잘 팔렸다. 아버지가 운명할 때 그 비방을 아들에게 전하면서 "털털털"이라고 했단다. 지저분한 지푸라기 털을 좀 더 깨끗하게 뜯어내라는 이야기다. 그것이 바로 비방이었다. 그 소리를 들은 아들이 얼마나 허망했을까. 비방이란 알고 보면 너무 쉬운 것일 수도 있다. 그러나 그 쉬운 방법을 터득하기 위해 수년에서 수십 년이 걸릴 수도 있는 것이다. 어떤 분야에 대해 정확히 알지 못하면 비방을 보고도 그냥 지나칠 수 있고, 능력이 없으면 가르쳐 주어도 해내지 못하기도 한다.

앞선 기술을 볼 수 있는 눈과 귀를 만들기 위해 앞으로도 기회가 된다면 언제라도 비행기를 탈 것이다. 어쨌든 여행이란 목적이 무엇이었든 언제나 보람 있는 것이다.

금상첨화

꽃은 아름답다. 갓 피어난 새잎도 꽃잎 못지않게 아름답다. 낡은 담장 밑, 길가 잔디밭, 가꿔지지 않은 개울가에 있어도 꽃은 아름다워 보인다.

꽃은 좋은 일에 즐거움을 더하기 위해 쓰이기도 한다. 즐거운 식탁에 한 송이, 행복한 결혼식에, 노래 경연이나 콩쿠르에, 스포츠에서 승리한 사람에게. 아름답고 장한 일에 아름다운 마음으로 축하하는 진실한 뜻이 주어질 때 더더욱 아름다운 꽃으로서 위력을 발휘한다.

마음 여하에 따라 축하가 될 수도 있고 아닐 수도 있다는 생각이 드는 것은 음악회장에 진열된 화환을 볼 때다. 비슷

하게 꾸며진 화환이건만 화환마다 각기 다른 느낌을 갖게 된
다. 연주자, 그 배우자, 그 부모님의 사회적 지위에 따라 화환
에 걸린 리본의 내용도 다르다. 그 많은 것 중에 몇 개는 마지
못해 보낸 체면 유지성, 품앗이성 화환이 있는데 그런 것일수
록 비싸고 크다. 이런 것은 다 같은 꽃이건만 지닌 의미 때문
에 벌판 아무 데나 피어 있는 꽃보다 아름다워 보이지 않는
다. 순수한 축하 화환일지라도 그 양이 너무 많으면 꽃의 양
만큼 좋아 보이지 않는 것은 웬일일까. 어떤 꽃에는 수행원
도 따라온다. 그중 일부는 출석 인사만 하고 슬쩍 실례하지
만, 그런 용기도 없는 사람은 객석에 앉아서 박수를 많이 치
면 좋은 줄 알고 아무 때나 박수를 치거나 소곤소곤 잡담을
해서 분위기를 해치기도 한다. 화환이 많은 날은 대형 화환
이 오십여 개 되는 때도 있었다. 이런 날은 진열하는 데도 머
리를 써야 한다. 그렇게 해서 진열한 측은 뿌듯했을지 모르
지만 보는 사람은 그렇게 신날 것도 없고 오히려 속으로 혀를
차고 있을지도 모른다. 중요한 것은 잿밥보다도 염불인 연주
수준이지 꽃은 아니며 꽃의 양과 연주는 비례하지 않더라는
것이다.

꽃을 보낸 사람은 자기 꽃이 다른 사람 것보다 초라하지
않을까, 또 잘 기억해 줄까에 대해 더 신경을 쓰는 것 같다.
꽃이 많이 들어오는 날은 이른 시각부터 화환이 도착하고 배

달원은 배달 확인을 받으려 주최 측과 상관도 없는 나에게 확인 사인을 요구해 와 하던 일이 여러 번 중단되고 정신 집중을 흐리게 한 적도 많다.

우리나라 전통적 체면 유지 방법의 하나이지만, 사양을 해도 여러 번 권해야 하고 필요하면서도 여러 번 사양해야 하는 문화가 사라지지 않는 한 진실로 사양을 하고 또 해도 비싼 화환을 보내고 체면을 살렸다고 생각하는 넉넉한 계층이 있을 터이니 보내오는 꽃을 어찌할 수 없다고 해 두자. 뒤처리는 또 어떤가. 용달차를 불러 그 많은 것을 싣고 어디로 가는 것일까? 꽃바구니와 값비싼 화분은 은사님과 친척끼리 나누어 갖는다고 하지만 다른 것들은 어떻게 되었을까. 진달래나 국화라면 술이나 담글 테지만.

연주 다음 날 방문한 어느 집의 풍경은 응접실 탁자 위에 꽃바구니 두 개. 목욕탕 욕조 속에 화분 하나, 담 밑에 대형 세 개, 문간 쓰레기통 옆에 쌓아 놓은 것 네 개. 꽃은 모두 시들어 보기 좋은 풍경이 아니었다.

문화 정책을 수렴하겠다는 당시의 '까치소리'라는 전화에 건의도 해 봤다. 하룻밤에 수십 수백만 원이 낭비되고 있으니 공연장 화환도 규제해 볼 만하지 않느냐고. 분명 쇠귀는 아닐 텐데 경을 읽느라 헛수고만 했다. 오래전의 일이다.

어느 분의 연주회 날 이런 아이디어를 내 보았다. 연주가

끝날 무렵 몇 사람을 동원해서 꽃을 모두 뽑아다가 출구에서 돌아가는 관객들에게 한 움큼씩 나누어 주었다. 모두들 즐거워했고 그 꽃들은 집집마다 소중히 꽃병에 꽂았을 테니 여러 사람에게 오랫동안 아름다움을 선사했을 것이다. 무심히 방치되어 시들어 버린 꽃보다 얼마나 보기 좋은 풍경인가. 좋은 연주 듣고 아름다운 꽃까지 얻었으니 이야말로 금상첨화가 아니겠는가.

연주가 좋아서 흐뭇하고 고마운 마음을 꼭 전하고 싶다면, 한 사람이 한 송이씩 모아서 만든 한 아름을 연주자에게 안겨 주면 제일 적당할 것 같다. 그리고 앞으로는 여전히 보내오는 큰 화환은 뽑아서 나누어 주자. 잘하는 연주는 꽃보다 아름답다는 것은 변함이 없다.

수많은 음악회 중에 작곡 발표회는 비교적 적은 편이다. 조율에 관해서는 어느 음악회나 관심을 갖고 있지만, 특히 작곡 발표회는 어떤 내용의 곡이 연주되는지 긴장되고 알고 싶어진다. 작곡 발표에 사용되는 피아노가 혹시 수난을 당하지 않을까 하는 우려 때문이다.

한번은 어느 대학 콘서트홀에서 급한 호출이 왔다. 피아노 조율이 잘못되어 있다는 것이다. 그날 하지도 않은 조율을 평하는 것도 듣기 거북하지만 연주홀에서 호출받으면 우선 긴장부터 하게 된다. 어렵게 도착해서 피아노 속을 들여다본 순간 어이없어 화가 났다. 댐퍼(damper, 현을 눌러서 소리를

멈추게 하는 부분)가 뜯겨서 고개를 들어 하늘을 향하고 있는 게 아닌가. 당연히 음이 멈추지 않는다. 댐퍼 와이어가 그 정도 휘어지려면 상당한 힘이 가해져야 하는데 손으로 줄을 뜯으려다가 엉뚱한 댐퍼가 뜯긴 것이다. 이런 상태가 되면 다시 펴서 원상회복을 하려다가 아주 부러져 버리기도 한다.

또 최저음 부분에서 짧은 스타카토가 안 되니 피아노가 이상하지 않느냐고 묻는다. 작곡가의 작품 설명에 의하면 곡의 마지막 음인 맨 왼쪽의 저음을 포르테로 가장 짧은 스타카토를 내야 하는데 피아노가 그렇게 소리를 못 낸다는 것이다. 불행히도 현대 피아노의 최저음은 기능상 그렇게 짧은 스타카토를 낼 수 없다. 최저음의 굵고 긴 줄은 진동하는 힘이 강하기 때문에 댐퍼가 눌린 상태에서도 일 초가량의 잠깐 동안 진동이 지속된다. 댐퍼를 더 무겁게 하는 방법도 쓸 수 없다. 댐퍼는 건반 동작의 후반에 건반에 의해 들어 올려지게 되어 있으므로 댐퍼가 무거우면 터치도 너무 무거워져서 자연스러운 연주가 불가능하게 된다. 그래도 꼭 작곡대로 연주해야 한다면 바쁘기는 하겠지만 팀파니처럼 재빨리 현을 손으로 누르는 방법이 있다. 아니면 새로운 장치가 개발될 때까지는 악기가 지닌 기능 범위 내에서 작곡을 해야 할 것이다.

다른 홀에서의 일이다. 피아노의 중간 스트링을 팀파니 채로 치는 작품이 있었는데 연주 전 설명으로는 매우 살살 치

는 것이라고 했다. 그러나 실제 연주는 전혀 설명대로가 아니었다. 피아노 현은 나무 브릿지에 일정한 각도를 유지하면서 지그재그로 박혀 있는 가느다란 핀에 75킬로그램 정도의 힘으로 당겨져 걸게 되어 있다. 이 부분을 팀파니 치듯이 강하게 치면 핀이 옆으로 밀리면서 나무가 파열되고 핀의 경사각이 변화해 음향 전달이 악화되며 음량 감소와 잡음을 유발한다. 이렇게 되면 피아노 제작의 처음 단계부터의 작업 과정을 거쳐야만 돌려놓을 수가 있다.

어느 찌는 여름날 있었던 현대 음악 피아노 연주회도 떠오른다. 피아노 줄 사이에 고무 조각과 헝겊 그리고 볼트 등을 끼우고 연주한다는 것을 연주 이틀 전에 알고 놀란 무대 담당자가 급히 의논해 왔다. 그런 것을 끼우고 연주를 해도 피아노에 이상이 없는지 전문가의 답변을 듣고 취소든 허락이든 결정하겠다는 것이다.

조율사로서는 매우 신중한 결정을 내려야 할 입장에 처했다. 연주 포스터는 이미 오래전에 붙여졌고 입장표도 모두 배포된 상황이라 연주가 취소되면 피차 곤란한 사태가 벌어질 것은 뻔하다. 조율사가 하는 일이란 연주를 돕는 것이라는 사명감에 연주자 편을 들기로 하고 모든 것을 책임지겠다고 했다. 그리고 연주자에게는 손에 땀이 날 테니 준비하는 과정에서 피아노 줄을 만질 때 목장갑을 끼고, 저음 동선 부

분은 톱날 같은 볼트 대신 매끈한 못을 사용해 달라는 주문을 했다. 연주자는 모두 받아들였고 감사하다는 인사까지 했다.

그런데 연주 당일, 약속했던 것은 한 가지도 지켜지지 않고 땀에 젖은 맨손으로 구리선 사이에 볼트를 드르륵드르륵 끼우고 말았으니 줄에 상처가 나 버렸다. 음이름을 표시하기 위해 붙인 끈끈이 테이프도 흔적이 남아서 음을 탁하게 할 수 있다. 테이프야 용제로 지우는 수고를 하면 되지만, 이그러진 구리줄은 새 줄로 교환하기 전에는 고치는 방법이 없다.

두 대의 피아노를 사용하는 현대곡 연주회 때의 일이다. 분명히 연습에서는 보지 못한 방법인데 실제 연주 때 구리줄을 주르륵주르륵 하얗게 긁어 버렸다. 그것도 두 피아노 모두를…… 하마터면 무대 감독이 뛰어들어 갈 뻔했다. 홀의 피아노 관리 책임자는 민감하게 반응하여 그런 공연은 피아노를 가지고 와서 하라고도 했다.

피아노를 상하게 하는 곡을 쓰고 연습은 해 봤는지 안 해 봤는지, 해 봤다면 누구 피아노에서 했으며 긁힌 상처를 보고 어떻게 생각했는지가 궁금하다. 설마 심오한 예술 작품을 연주하는데 그까짓 피아노 좀 망가지는 게 뭐 그리 대수냐고 생각했던 것은 아니기를 바랄 뿐이다. 작곡가에게 작품이 소중한 것만큼 홀과 조율사에게는 피아노가 소중하다. 그러나

지금도 크게 별일이 아니면 나는 연주자의 편을 든다. 역시 연주를 돕는다는 사명감 때문이다.

　피아노 조율사는 피아노 의사와 마찬가지다. 피아니스트는 사랑하는 피아노를 어느 조율사에게 맡길 것인가 고민한다. 마음에 안 들면 바꿔도 본다. 바뀐 조율사마다 처방의 말이 달라 새로운 처방에 따라 조율한다. 치료를 받은 후 상태가 좋아졌다면 그런대로 괜찮은 조율사라고 봐도 좋으나 더욱 악화되었다면 조율사 선택이 잘못되었다고 판단해야 할 것이다. 피아노는 같은 품질이라도 관리하는 조율사의 능력에 따라 시일이 경과하면서 성능과 수명에 격차가 벌어진다. 관리가 잘못된 새 피아노보다 관리가 잘된 오래된 피아노가 좋은 상태를 유지할 수 있다.

능력 있는 조율사에게 맡기면 모든 게 해결되는 것은 아니다. 조율과 조율 사이의 수개월 동안은 보호자가 철저한 식이 요법을 지켜 주어야 좋은 조율사가 치료한 효과가 지속되는 것이다. 나는 겨울철 건조한 실내에서는 습도를 높이고, 여름 장마 기간에는 낮추어 50퍼센트의 습도를 유지하고, 실내 온도는 섭씨 18~25도 사이를 지켜야 된다는 처방을 내리고 구체적인 방법까지 교육한다. 하지만 대부분 습도를 정확하게 조절하기 위한 습도계를 비치하지 않고, 있다고 하더라도 수시로 확인하지 않는다. 보호자는 하루 세 번 식사를 거르지 않는데 피보호자인 피아노는 며칠을 굶긴다. 그러고는 두들겨 노래만 시킨다. 피아노는 화가 나도 말이 없다. 대신 얼마 후 향판이 갈라지거나 건반 깊이가 변하거나 며칠 사이에 터무니없이 조율이 변하는 등 상태로 나타난다.

관리가 안 되어 상한 피아노를 보는 조율사의 심정은 약을 제때 먹지 않아 병이 악화된 환자를 보는 의사의 심정과 같다. 피아노 관리라는 제목의 글은 여러 음악 잡지들이 제일 많이 다루어 온 이야기라서 피아니스트들도 대개는 알고 있다. 단 그것을 철저하게 실천하지 않고 또 어느 정도 해야 적절한 것인지를 모를 뿐이다. 실제로 피아노가 있는 방 전체의 습도를 조절하기란 쉽지 않다. 어려운 만큼 습도 조절은 피아노에는 가장 중요한 사항이다. 피아노 조율 변화의 80퍼센트

는 습도의 영향이라고 본다. 연평균 습도가 비슷한 유럽 쪽에서 공부한 분들은 한국에서 상대적으로 조율이 쉽게 변함을 느낄 것이다. 한국 기후가 사계절이 분명하다고 하지만 습도만 제대로 유지된다면 계절 변화와 조율은 별 영향이 없다. 한국 기후와 생활 공간의 조건 속에 피아노를 방치한다면 세 달 정도마다 조율을 해야 비교적 양호한 상태를 유지할 수 있다. 이런 이유로 습도만 정상으로 다스려 준다면 피아노 보호자로서는 훌륭하다.

지금까지 통용된 습도 조절 방법으로는 가습기와 제습기 가동하기, 물 그릇 넣기, 물수건 널기, 화분이나 어항 들여 놓기, 방문 열어 두기, 제습을 위해 흡습제 넣기, 전열기 달기 등이 있다. 분명히 좋은 방법들이다. 그러나 비과학적으로 사용되어 실효를 거두지 못하는 경우가 대부분이다. 며칠에 한 번씩 가습기를 켰다거나 피아노 밑에 작은 물그릇 하나 놓아두고 할 일 다했다고 생각하고, 곰팡이 피는 지하실 방의 피아노 밑에 흡습제 한 개 두는 것으로 만족한다. 더욱 기가 막힌 것은 말라 버린 물그릇을 겨우내 그대로 놓아두거나 장마철에도 물그릇을 열심히 챙기는 경우이다. 겨울철 아파트 실내 습도는 20퍼센트 정도 된다. 방 하나에 물그릇 하나로는 1퍼센트의 습도도 올릴 수 없다. 지하실에서 제습기를 사용하면 하루에도 2리터는 걸러내야 하는데 어떤 흡습제는

일 년 내내 고작 0.3리터가 나오는 정도니 턱없이 모자란다. 또한 충분할 만큼의 조치를 취했더라도 건조하거나 습한 공기가 들어가지 않도록 문을 닫아 두지 않으면 전혀 효과가 없다. 가습기나 제습기는 좁은 공간이면 더 좋고, 박스처럼 밀폐된 좁은 공간이면 더욱 완전하게 기능한다. 그러나 그런 장소에 피아노를 두고 사용할 수 없는 것이다.

그래서 효과적이고 쉬운 방법을 고안해 봤다. 그랜드 피아노는 피아노 밑바닥에 면적이 넓은 물그릇을 둔다.(가습기는 사용하지 않는다.) 제습의 경우도 흡습제나 건조기를 방바닥에 둔다. 그리고 넓고 긴 투명 비닐로 커버를 만들어 피아노 전체를 덮되 커버 끝이 바닥에 닿게 늘어뜨려 외부의 공기 유입을 막는 밀폐 공간을 만든다. 그 속에 습도계를 비치하고 규정 습도가 될 때까지 물그릇이나 흡습제의 양을 조절한다. 연습할 때는 건반 쪽만 커버를 올리고, 연습 후에는 잊지 않고 커버를 내려 둔다. 커버를 덮은 모습이 약간은 실내 분위기를 해치겠지만 일이월과 칠팔월에만 해당하므로 피아노가 건강할 수 있다면 해 볼 만한 방법으로 권하고 싶다.

전기 전열기를 사용한 경우를 보면 그랜드 피아노의 경우 철 프레임 위에 장치했는데 더운 공기는 비중이 가벼워서 위로 올라가 옆으로 빠져나가므로 피아노 아래쪽에는 전혀 효과가 없다. 업라이트 피아노의 경우 아래판 안에 달게 되는

데 내부에는 영향을 줄 수 있어도 밖으로 나온 건반과는 전혀 무관하여 습기로 인한 고장이 난다. 바닥에 두고 커버를 덮는 것은 이런 단점을 보완하는 진일보한 과학적 방법인 것이다.

건습이 과다하면 조율이 심히 풀리며 목재 접착 부분이 약화 또는 이탈되고, 타현 해머가 부풀며 철 부분이 녹슬 수도 있다. 동작 부분을 수축 팽창시켜 연주를 불가능하게 하고 조정 상태 악화로 이상 마모를 일으킨다. 공명판의 손상은 어떤 방법으로도 완전한 회복이 불가능하다. 특히 겨울철에 평상시 전혀 난방이 되지 않는 곳에서 급격한 난방기 가열은 철 부분에 물방울 맺힘 현상을 일으켜 짧은 기간에 녹슬게 한다. 요즘은 주거 환경이 좋아져서 난방으로 인한 과다 건조의 피해가 더 심한데도 습하면 안 된다는 것만 잘 알고 있는 경향이 있다.

습도 조절은 일류 조율사도 대신 해 줄 수 없다. 피아노와 매일을 함께하는 보호자만이 할 수 있는 일이며 사랑받은 만큼 피아노는 건강할 것이다.

평균율 조율이란 민주주의에 빗대서 설명할 수 있다. 서로 타협하여 음을 결정하는 조율법이기 때문이다. 한편 순정률 조율은 몇 개의 화음을 아름답게 하면서 다른 음에서 불만이 생기는 조율법이다. 오늘날 99퍼센트가 채택하는 평균율 조율은 모두가 아름답기 위해 서로 똑같이 양보해서 음을 결정한다.

한 옥타브는 아래로 완전 4도와 위로 완전 5도, 또 아래로 단3도와 위로 장6도로 나누어진다. 조율사는 음정 간에 왕왕거리는 소리, 즉 맥놀이라는 것을 듣고 조율을 한다. 양편 모두 서로 섭섭하지 않게 양보해서 같은 느낌의 화음을 만드

는 것이다. 이것은 귀의 훈련을 통해서만 가능한데, 옥타브에서도 기분 좋은 맥놀이를 만들어 음악에 생동감이 생기도록 하는 일이다. 조정을 할 때도 건반을 깊게 하면 줄을 때리는 해머의 거리는 좀 더 멀게 해야 하고, 건반을 얕게 하면 타현 거리를 그에 알맞게 가깝게 해서 서로 타협한다. 음색 음량을 다루는 정음 작업에서 역시 저음의 음량이 중음 고음에 비해 너무 크거나 작지 않게 하고, 저·중음에 비해 고음이 지나치게 화려하지 않게 한다.

이렇게 서로 타협하는 민주주의식의 기술을 발휘해서 아름다운 음이 만들어져 나온다. 조율사는 이 타협의 기술 수준에 따라 일류일 수도 있고 평범한 조율사일 수도 있다. 조율만 타협일 수 없다. 연주도 타협이다. 특히 앙상블이나 합창에서 혼자 큰 소리로 소리 지르면 음악의 균형이 깨지듯이 모든 것이 민주주의식 타협으로만 가능하다. 그런데 여럿이 모여 회의를 할 때는 왜 자기 주장이 강하고 양보 없이 떠드는지 알 수 없다. 그 사람들은 조율도 그렇게 할 것 같은 생각이 든다. 정치에서도 조율이라는 표현을 더러 쓰는데 잘되어 가기를 바란다.

조율이란 직업 조율사의 전유물이 아니다. 모든 악기가 연
주 전 조율을 한다. 관악기, 현악기 연주자는 반주하는 피아
노와, 오케스트라는 오보에와 조율하며 피아노 협연인 경우
먼저 피아노와 오보에가 조율을 한다.

음높이를 정할 때는 표준음을 기준으로 삼는다. 국제 표
준음은 도레미파솔라시도의 라, 곧 A′음의 진동수가 매초
440헤르츠로 정해져 있다. 피아노에서는 49번째 건반이며,
실생활에서는 라디오의 매시간 정각을 알리는 소리나 유선
전화기의 뚜 하는 소리가 바로 이 표준음 A′이다. 피아노 반
주가 필요한 연주는 반드시 표준음 A′를 어떤 높이로 할 것

인가를 주문받게 되는데 대개 기악인 경우는 442헤르츠를, 성악은 440헤르츠를 원하는 경우가 많다. 독일 음향학자 헬름홀츠의 기록에 의하면 대체로 중세부터 현대에 이르는 동안 표준음이 거의 반음의 이분의 일쯤 높아진 것을 볼 수 있다. 수백 개 중 몇 가지 예를 들어 보면 1688년 함부르크 성 미카엘교회 오르간 A′=411.4, 1751년 영국 헨델이 사용한 A′=422.5, 1780년 빈에서 모차르트가 연주한 작센 오르간 A′=421.3, 1866년 드레스덴 오페라 A′=435 등이 있으며 예외로 1869년 라이프치히 게반트하우스 A′=448.2, 1834년 빈 오페라 A′=445.1, 1879년 미국 뉴욕 스타인웨이 A′=458 등이 있다. 현대 미국과 영국은 440이 많고 일본과 한국은 442, 영국을 제외한 유럽 쪽은 442~445가 주로 쓰이는 것으로 알려져 있다.

무대에서 관현악기 주자들의 조율을 들을 때마다 조율 전문가의 입장에서는 불만스럽다. 어느 오케스트라의 경우 악장이 피아노 건반을 땡 치고 자리로 돌아간 뒤 오보에가 뒤따라 들은 감에 의해 음을 맞춘다. 플루트와 피아노, 바이올린과 피아노도 음을 따로 내면서 조율하는 경우가 많은데 1/2헤르츠 정도는 예사로 틀린다. 조율사는 음정의 정확한 점에 이르러서는 사격 선수의 최후의 격발 순간과도 같이 숨을 멈추는 정신 집중 상태를 피아노 한 대당 230여 회 반복

한다. 무대에서 하는 관현악기 조율들은 가장 기본적인 유니슨(unison) 조율이다. 유니슨은 진동비가 일대일로 두 음의 진동이 같다. 진동수가 비슷한 두 음이 동시에 울릴 때 음은 서로 간섭하여 진동수의 차이만큼 1초당 일정한 수의 맥놀이가 발생한다. 예로 100과 98의 두 음이 동시에 울리면 초당 두 개의 맥놀이가 생긴다. 두 음이 동시에 울릴 때만 생기는 현상이다. 이런 이유로 두 악기가 길게 소리를 내면서 맥놀이가 0인지를 들어 보는 방법에 비하면 따로 소리를 내 보는 것은 아무래도 정확성이 떨어진다. 물론 연주자의 능력에 따라서는 정확히 조율할 수도 있을 테지만.

그런데 문제는 아무리 A′끼리 정확히 조율했어도 연주 도중 심하게 흩어진 화음이 들려올 때다. 현악기는 연주 중에 줄이 풀린 경우나 포지션의 오차와 연주자의 청음 능력, 관악기는 온도에 따른 변화와 입술과 공기압의 조절 그리고 청음 능력에 따른 음정의 부정확 때문에 생기는 문제다. 피아노는 고정음 악기로, 일단 조율이 된 다음에는 적어도 한 번의 연주 중에는 크게 변하지 않는다. 모차르트 곡을 연주할 때는 음정이 맞았는데 브람스 곡에서 멜로디가 이상하다는 이야기는 잠깐의 착각에 속하는 것이다. 괜찮은 수준의 연주자와 조율사라면 1센트, 진동수로 말하면 중앙 음역에서 1/5헤르츠에 해당하는 오차를 구별할 수 있다. 관현악기 앙상블에서

는 장3화음을 연주할 때 순정 음정으로 연주한다. 여기에 피아노가 있다면 장3도음은 평균율로 조율한 피아노와 14센트의 차이가 생긴다. 그럼에도 우리는 그것을 이상하다고 느끼지 않는다. 하물며 멜로디가 이상하게 느껴지려면 이보다 훨씬 많은 오차가 있어야 한다는 결론에 도달한다. 14센트는 진동수로 세 개 반에 해당하는데, 이보다 더 큰 오차를 내는 조율 수준은 아니라고 자부한다. 연주 중에 곡에 따라 음정이 이랬다저랬다 하도록 조율한다는 것은 더더욱 있을 수 없다.

바이올린 연주자인 살바토레 아카르도(Salvatore Accardo)와 초량린(林昭亮)은 무대에 등장해서부터 퇴장할 때까지 전 연주를 통해 무대 위에서 한 번도 조율하지 않았던 것이 특별한 기억으로 남아 있다. 나오자마자 연주로 척 들어가는 모습이 일품이었다. 연주 도중 잦은 조율은 연주 중에도 정확한 음정을 내지 못하고 있다는 증거이기도 하다. 무대에 등장해서 상당 시간을 조율에 소비하면 연주 진행이 매끄럽지 않게 느껴진다. 피아노가 어떤 높이로 조율되어 있는가를 안다면 무대 뒤에서 미리 조율할 수 있을 것이다. 그리고 등장하자마자 바로 연주로 들어간다면 얼마나 경쾌한 일인가. 등에 조명을 받아 가며 잘 안 되는 조율을 떨면서 하는 것보다 훨씬 보기 좋을 것이다.

절대 음감이 정확하다고 자신만만한 어느 분의 기준대로

조율을 해 봤다. 개별적으로 도레미파를 노래해 보면 매우 근사한 조율이다. 화음 코드를 눌렀을 때 우리는 서로 눈을 크게 뜨고 쳐다봤다. 기가 막힐 정도로 지저분한 소리의 화음이었다. 아름다운 화음으로 조율되려면 얼마만큼 정밀해야 된다는 것을 깨닫게 되었고 절대 음감이라는 것이 기본 음정에서 한두 개 진동 정도는 틀릴 수 있다는 사실을 발견했다. 덕분에 조율 능력을 더욱 고귀한 것으로 인정받게도 되었다. 결론은 조율에서는 한 진동 정도의 오차라도 화음의 측면에서는 결코 가볍게 여겨서는 안 된다는 것이다.

1990년 초 어느 독창회에서 일어난 일이다. 무대 감독이 성악가에게 조율하는데 피치를 어떻게 해 드릴까요 하고 친절하게도 물었다.

"피치란⋯⋯?"

"예, 음높이요."

"아, 반음쯤 낮추면 좋겠는데요."

여기에서 지켜보다 못한 내가 끼어들었다.

"선생님, 그것은 곤란합니다. 기악에서는 보통 442인데 성악의 경우 440으로 좀 낮게 조율하는 경향이 있어서 그대로 해 둔 것이거든요⋯⋯."

그때는 반음을 꼭 낮추어야 한다면 반주 악보를 반음 낮게 조옮김하라고 이야기하고 돌아섰다. 때로는 442로 노래하면 노래가 밝다고 그대로 하기를 원하는 성악가가 있는가 하면, 성악인데 443으로 조율해 달라고 요청받은 적도 있다.

1980년대 어느 날 테너 독창회가 있었는데 열흘 전부터 연주자로부터 전화가 걸려 왔다. 음높이를 435로 조율해 달라는 부탁이었다. 나는 그렇게 해 드리고 싶지만 홀에서 허락하지 않으니 곤란하다고 거절했다. 여러 번 전화로 간곡히 부탁을 해 와서 435로 조율을 해 드렸다. 부탁할 때는 숨넘어갈듯 하더니 연주 끝나고 가면서 인사 한마디 없었다. 그때야 경황이 없어 인사를 못했다 하더라도 후에 인사 한마디는 할 줄 알았는데, 이날까지도 말이 없다.

피아노는 한번 음을 크게 내리면 다시 올리기 위해 두 번의 조율을 연거푸 해야 한다. 그 후에 음을 크게 내렸던 후유증으로 조율이 쉽게 변하는 부작용을 겪게 된다. 얼마로 내려달라는 짧은 말 한마디에 조율사는 세 시간을 고생해야 하는 고충을 알아줬으면 좋겠다. 공연장에서 항상 성악만 하면 그 피치 그대로 유지하면 되지만 다음 날은 기악이라 다시 442로 올려야 하기 때문에 그만큼 시간이 걸린다. 실로 고생스럽다. 그러나 어찌하겠는가! 어느 공연장에서는 한 피아노를 440으로 정해 두고 440을 원하면 그 피아노를 내준다는데, 반주자

가 그 피아노를 싫어해서 꼭 다른 피아노를 내려 조율하는 경우도 있다. 마음대로 살 수 없는 인생이다.

성악의 경우 440이나 극히 드물게 438로 낮춰 달라는 주문도 있다. 어느 바리톤 교수는 442 이상의 피치로 연습해야 한다고 말한다. 외국 무대에 나서려면 그렇게 준비하지 않으면 어렵기 때문이라는 게 그 이유다. 1~2헤르츠 정도의 음정은 화음 구성에서는 대단히 큰 것이지만 귀가 좋은 사람이 아니고는 쉽게 구별되지 않는 작은 차이다. 그러나 음악적 분위기의 차이는 커서 약간 높게 연주하면 음악이 밝고 발랄하다고들 말한다. 이 작은 음정 때문에 축 늘어진 노래를 불러도 좋은 것인지 다시 한 번 생각해 볼 문제이다.

아름다운 연주를 위해 좀 더 높은 조율을 하고, 세계적 웅비를 위해 높은 피치에서 노래해 봤으면 하는 바람이다.

1970년대 이후 국산 피아노의 생산으로 피아노 음악계는 발전과 변화의 시기를 맞았다. 피아노 연주의 양과 질, 소유한 피아노의 수준, 전공 지망생들의 피아노 구입 수준도 크게 향상되었다. 경제 발전으로 국내 피아노 메이커들의 제조 기술이 더욱 고급화했다고도 본다.

당시에는 음대생도 업라이트 피아노로 대학을 졸업했는데 지금은 전공에 뜻을 두게 되면 초등학생도 그랜드 피아노를 구입하는 수준이 되었다. 그래서 피아노 구입에 관한 상담들을 많이 해 온다. 국산 그랜드 피아노보다 외국산 업라이트 피아노가 더 낫지 않느냐, 국산 그랜드 신품보다 외국산 중고

가 더 낫지 않느냐는 질문도 있다. 그랜드 피아노는 업라이트 피아노에 비해 기능 면에서 훨씬 우수하다. 브랜드나 가격의 고하간에 업라이트 피아노는 그랜드 피아노의 기능을 낼 수 없다. 단 면적을 적게 차지하는 장점은 있다. 국산 신품과 외국산 중고품의 비교는 간단하게 한마디로 답변할 수 없다. 국산 피아노의 수준이 많이 향상되었기 때문에 같은 신품이라도 어설픈 외국산보다는 국산 피아노가 우수한 경우도 많다. 피아노는 소모성 악기이므로 사용량에 따라 다르고 보관 환경에 따라 상태가 천차만별이다. 겉모양과 성능은 별개의 문제고, 중고 피아노의 상태는 조율 전문가의 감정으로만 정확한 판정을 내릴 수 있다. 가격과 기능은 비례하지 않는다.

나는 피아노를 평가할 때 신품이라면 음색과 터치의 균형을 첫째로 보고 미관과 크기를 둘째로 본다. 반면 소비자는 놓을 장소와 품위, 장식성을 고려해 크기와 디자인을 첫째로 꼽는 경향이 있다. 높은 가격, 좋아 보이는 디자인은 기능과 비례하지 않는다. 오히려 값싼 것이 모든 면에서 우수할 수도 있으며 신형이 구형보다 반드시 우수하다고 볼 수도 없다. 신모델 개발 과정에서 예측이 빗나가 구형보다 못하게 되는 경우도 있는 것이다. 피아노 메이커로서는 새 디자인이 가격을 인상하는 견인 역할을 하기 때문에 디자인 위주의 구매층을 고려할 것이다.

불과 얼마 전만 해도 외국산 피아노를 국내에서 신품으로 구입할 때는 겉포장 상자만 보고 모셔 왔다. 본품을 쳐 본다는 것은 사용 중인 중고일 경우만 가능했던 것이다. 상거래 불신 풍조와 악기 선택법 무지의 소산으로 박스 속에 있지 않으면 못 믿는다는 사고방식이었으리라. 한때는 국산 피아노가 물량이 달려 주문 한 달 후에 우유처럼 배달되는 대로 받은 적도 있다. 그러나 지금은 다르다. 외국산까지도 많은 종류의 피아노들이 개봉된 채 전시되어 취향대로 고를 수 있다.

피아노는 사용자가 좋아하면 좋은 것이다. 세계 유명 상표의 외국산과 국산 피아노가 있는 어느 집에서 외국산이 푸대접받는 것을 본 일도 있다. 그러나 이런 예는 흔치 않고 아직은 외국산 유명 브랜드의 피아노가 국산보다 우수하다는 평가가 지배적임은 부인할 수 없는 현실이다. 특히 전문가들의 경우는 누구를 막론하고 여유가 생기면 수입 피아노로 바꾸겠다는 꿈을 갖고 있다. 비전문가 피아노 인구의 95퍼센트가량은 국산 피아노를 애용한다. 이는 국산이 수입품에 비하여 값이 저렴하고 비교적 품질도 인정받고 있다는 것이겠지만, 사용자들이 생각처럼 만족하지 못하고 상당히 불편을 감수하고 있음도 국내 메이커들은 알아야 할 것이다. 그 불편 사항이란 음색의 불만족과 자잘한 고장이다. 경험에 의하면 고장 빈도가 제일 높은 부분이 수년간 계속 같은 방법으로 생산되

고 있으며 소비자가 좋아하는 음색과 공장 사람들이 좋아하는 음색의 차이가 계속 좁혀지지 않는다. 소비자와 생산자 사이에 의견 전달의 통로가 없는 것이거나 외부로부터의 의견을 공장에서 무시해 버리는 까닭으로 여겨진다.

피아노 전성시대는 끝나고 전 세계에서 생산량으로 일등을 하던 한국 피아노가 세계적인 피아노 인구 감소로 공장마저 중국으로 이전했으니, 이제는 대량 생산 위주의 운영보다 고품질 개발의 생산 방식으로 바꾼다면 옛 명성을 되찾을 수 있지 않을까 싶다.

후배 조율사들에게

후배들에게서 가끔 전화가 걸려온다. 지금 일을 하다 보니 소리 하나가 잘 안 되는데 이런 때 어떻게 해야 합니까? 어디에서 이상한 잡음이 나는데 어디를 점검해야 되나요, 땡땡땡, 들리세요?

보이싱에서 음색을 만드는 일은 직접 가서 보아도 될까 말까인데 전화로 어디를 어느 방향으로 찌르느냐, 몇 번 찔러야 하느냐고 물어봐야 말짱 헛것이다. 정말로 보이싱이 잘 되어 있는 피아노를 쳐 보고 귀로 듣고 체험을 해야 한다. 일견은 빼고 백문만 하면 발전이 없다.

지금 세상은 혼자 연구하는 것이 아니라 수많은 주변 사람

이 관련 학문을 지원하고 도와주어야 새로운 발명이 이루어진다. 조율사들은 각자가 혼자 일을 하기 때문에 여러 사람 앞에 공개적으로 펼쳐 보일 기회가 적어서 우물 안 개구리가 된 것 아닌가 한다. 우리나라는 세계적인 조율사가 많이 필요해지고 있다. 옛날보다 국제적인 피아니스트가 많이 방문하기 때문에 그들을 맞으려면 우수한 조율 인력이 필요하다. 옛날처럼 기술을 혼자만 독점하지 말고 공개해서 정상급 수준을 확대해야 한다. 누가 누구에게 배운다고 생각 말고 서로 좋은 점을 내어놓고 평가받고 나쁜 점은 고쳐 나가는 협동 정신이 필요한 때다. 조그만 자존심 때문에 더 큰 것을 배울 기회를 놓쳐서는 안 된다.

조율을 일생 동안 해야 할 학문으로 삼는다면 가끔은 나를 찾아와서 경험담도 듣고 소리도 들어 보고 일행이라도 했으면 하는 아쉬움이 있다. 우리 세대가 초년생 때는 기술을 안 가르쳐 주려는 경향이 강했지만, 지금은 많이 달라져서 교육 방식을 말로만이 아닌 실기로 전환하려 노력했고 그렇게 하고 있다. 후배들은 부디 선배들을 자주 찾았으면 한다.

요즘 세상은 기계를 빼고는 아무것도 할 수 없는 듯이 되었다. 소리굽쇠로 표준을 정하고 귀로 조율하던 것을 전자 조율기의 바늘 끝이나 좌우로 흐르는 바를 보고 조율하는 세상이다. 그러거나 말거나 나는 청각 조율을 고집한다. 단 기준음 A′는 전자 기계를 사용한다. 왕년의 소리굽쇠는 온도에 따라 약간씩 음정이 변하므로 엄격히 보면 구식 기계에 속한다면 전자 조율기는 온도에 관계없이 정확하기 때문이다.

조율은 지극히 인간적인 일이다. 지금 지구상에 가장 우수하다는 전자 조율기로 조율을 하고 청각으로 검사해 보면 오차가 상당히 많다. 이는 그냥 오차로 끝나는 것이 아니라 아

름다운 화음을 저해한다. 조율이란 어떤 악기이든 마찬가지로 아름다운 음을 내려고 하는 것인데, 여러 방법이 있다면 가장 아름다운 음을 내는 방식을 선택하는 것은 지극히 당연하다. 전자 조율기가 피아노 음 하나하나와 일대일로 맞추어 나간다면, 청각 조율은 음 하나를 결정할 때 상하 옥타브, 상하 4도·5도, 상하 장3도·장6도 등에게 허락을 받는 가장 민주적인 방법이다. 다만 전자 조율기는 귀를 사용하지 않고 시각적이기 때문에 체력 면에서 어느 만큼은 이득이 있다고 할까? 더욱 문제가 되는 것은 전자 기계는 입력된 데이터가 매우 고운 곡선으로 입력되어 있는데 피아노라는 악기가 그 데이터처럼 진동해 주지 않는다는 사실이다. 청각 조율은 피아노가 가진 자연스러운 음을 바탕으로 상호 타협해서 아름다운 소리를 구성한다. 요즘은 배음까지 감지해서 표시해 주는 튜너가 있지만 나는 그것을 믿지 않는다.

기능이 현저히 하급인 전자 조율기를 가지고 피아노 조율을 재 보고는 조율이 잘못되었느니 고르지 않다느니 여러 소리 하는 사람을 만난다. 그런 사람에게 청각 조율의 우수성을 설명하려면 피곤해지므로 기계로 조율을 수정해 준다. 뒷맛이 쓰다. 때로는 조율 어플리케이션을 다운받은 스마트폰을 꺼내 들고 으스대는 사람들도 보이는데 일일이 대응하다가는 제명대로 살 수 없을 것 같아 그만두었다. 기계 신봉자

한테는 그에 맞추어 주면 피차가 편안한 걸 어쩌겠는가. 인간이 점점 기계에 종속되어 가는 것 같아서 씁쓸하다.

피아노 수명은 조율사가 좌우한다

피아노는 수명이 얼마나 되느냐는 질문을 흔히 받는다. 피아노 수명은 향판(진동판)만 파열되지 않는다면 대개 사용량에 반비례한다. 연주용 피아노는 해머 수명을 10년 이내로, 가정용은 10년에서 25년까지로 본다. 그것도 많이 사용하는 피아노에 해당하고, 별로 사용하지 않는 피아노는 30년도 쓸 수 있다. 다만 사용자가 어떤 소리를 유지하면서 사용하기를 원하느냐에 따라 해머를 깎는 빈도가 달라지므로, 엄밀히 말하면 수명은 정해진 것이 아니다.

그다음 요소가 건반 부싱(bushing, 건반 가운데 뚫린 구멍을 감싸는 천 조각)과 센터핀 부싱의 마모인데 이 역시 사용량

에 비례한다. 조율사가 단순히 음정만 고르고 마는 스타일이라면 건반 부싱과 센터핀 부싱이 쉽게 마모된다. 조율할 때 회전과 마찰 부분 윤활 처리를 철저히 하면 성능도 좋아지고 마모도 최소한으로 줄일 수 있다.

유럽 쪽 유명 피아노를 제외한 대다수의 피아노에서 페달과 댐퍼에 문제가 생긴다. 조립할 때 영구적인 윤활제(그리스)를 사용하지 않는 까닭이다. 피아노를 제대로 관리하려면 새 피아노일 때 페달 박스를 분해해서 윤활제를 미리 넣어 주어야 한다. 모든 피아노에서는 댐퍼 가이드 홀이 쉽게 마모되는데 여기에는 수명이 긴 실리콘 오일을 주유하면 오랜 시간 잊고 쓸 수 있어 간단한 방법이다. 간단하다고 했지만 연주자 스스로 하기는 어렵고 관리를 맡은 조율사가 알아서 점검해 주어야 한다. 마모가 생기면 기능이 떨어지고, 기능이 떨어지면 연습 또는 연주에도 문제가 생긴다. 연주자는 잘될 때까지 더욱 과격하게 연습하게 되고 이는 피아노 수명을 단축시킨다. 대체로 윤활 부분에 문제가 생기면 건반에 끈끈한 감각이 생긴다. 글리산도가 안 나가고 트릴, 연타가 잘 안 되며 건반이 민첩하게 올라오지 않는 느낌이 생긴다. 페달에서는 심하면 삐걱삐걱 소리가 나고 뿌드득뿌드득 하는 잡음도 생긴다. 이는 상당히 악화가 진행된 상태이므로 빨리 조치를 해야 한다. 해머 센터핀 부싱이 마모되면 소리도 모아지지 않고

좌우로 흔들려 해머 마모를 촉진하게 된다.

글리산도를 수시로 해 보고 안 되면 바로 조율사를 불러 손보는 것이 상책이다. 피아노의 관리는 긴 커버만 덮어 두기보다는 내용이 중요하다. 양심적인 조율사를 찾아야 한다.

피아노 조율사 자격증

한국에는 국가에서 시행하는 자격 제도가 있어 그 시험을 통과하면 피아노 조율사 자격증이 주어진다. 그러나 이·미용사나 의사 면허같이 미신고나 무면허 영업을 법적으로 제재하는 제도는 없어 자격증 없는 사람도 조율을 할 수 있다. 자격증이 있다고 실력을 인정받는 것은 아니지만 가능하면 자격증 제도를 따르는 것이 좋을 것이다.

조율사 자격증은 처음 단계로 기능사(2급)가 있고 고급 단계로는 산업기사(1급)가 있는데 산업기사 자격증 소지자가 능력이나 경력 면에서 좀 더 노련하다 할 수 있다. 몸이 아파서 병원을 갔을 때 비싼 검사만 여러 번 하고 치료 효과를 별

로 못 보는 병원이 있는 것처럼 조율사도 산업기사라고 해서 모두 노련하지는 않다. 조율 방법은 여러 가지이므로 몇 시간을 조율했는데도 피아노가 크게 좋아지지 않는가 하면, 짧은 시간 동안에도 피아노가 확연히 달라질 수 있다. 조율사를 선택할 때는 그런 능력이 있는 조율사를 선택해야지 말만 잘하는 사람을 선택하면 자칫 비싼 피아노를 조율 연습용으로 빌려 주는 우를 범할 수 있다. 피아노가 새것일 때는 크게 표시 나지 않으나 시간이 쌓일수록 이상하게 변화되어 간다.

조율을 잘하고 못하고는 나이 순서도 아니고 경력 순서도 아니지만 그래도 경력이 많은 사람이 조금 나은 편이다. 공연장에서 조율사를 뽑을 때도 오디션을 거쳐서 뽑으면 좋을 것이다. 때로는 그 홀의 전속 조율사가 있음에도 자기가 좋아하는 전속 조율사를 데리고 오겠다고 하는 경우도 있는데, 함께 오는 조율사가 그 홀의 조율사보다 훨씬 우수하다는 증빙이 필요하다. 재즈 분야의 연주자들이 공연장 조율사를 무시하고 자기가 조율사를 데려오겠다며 고집한다고 들려온다. 기는 자 위에 뛰는 자 있고 뛰는 자 위에 나는 자가 있다는 것을 안다면 그 공연장 조율사를 존중해 주었으면 한다.

세계 수준에 오르기 위하여

　예술의전당에는 여러 계층의 피아니스트들이 찾아온다. 세계적인 명성의 연주자로부터 평범한 연주자까지 피아노에 대한 주문도 가지가지. 조율사는 팔방미인처럼 어떤 주문에도 잘 대응하고 해결해 내야 한다.

　때로는 높은 수준의 주문도 있고 말도 안 되는 주문을 하는 경우도 있다. 내가 만든 피아노도 아니고 내가 골라 온 피아노도 아니지만 예술의전당 전속 조율사로 계약되어 있다는 것만으로 책임을 느낀다. 연주회가 없는 날 피아노 보관실에 가서 소리를 만들고 연주할 때 들어 보면서 어느 나라의 누가 와도 별일 없이 연주하고 갈 수 있도록 준비해 둔다.

때로는 병까지 날 만큼 일해도 일 년 내내 쉬지 못한다. 연주회장은 공휴일도 토요일도 일요일도 모두 대관되어 피아노를 사용하기 때문에 아침이면 출근해야 한다.

라디오나 음반을 듣다가도 좋은 피아노 소리를 들으면 그와 같은 소리를 내기 위해 계속 연구한다. 나는 대한민국 1호 조율명장이다. 전 세계의 피아니스트들에게 최고의 피아노를 선사하기 위해 부단히 노력해야 한다. 언젠가는 이 자리를 물러나야 하니 뒷사람이 나보다 더 나아야지 못하지는 않아야 할 텐데 하는 노파심이 앞선다. 이 자리는 세계적인 피아니스트를 만나는 자리이므로 조율도 세계적인 수준이 아니면 국제 망신을 하게 된다. 이미 그 후임자를 뽑아서 몇 년째 함께 일하고 있다.

조율의 시간

1판 1쇄 펴냄 2019년 10월 25일
1판 5쇄 펴냄 2022년 3월 11일

지은이 이종열
발행인 박근섭·박상준
펴낸곳 (주)민음사

출판등록 1966. 5. 19. 제16-490호
주소 서울특별시 강남구 도산대로1길 62(신사동)
 강남출판문화센터 5층 (우편번호 06027)
대표전화 02-515-2000 | 팩시밀리 02-515-2007
홈페이지 www.minumsa.com

ⓒ 이종열, 2019. Printed in Seoul, Korea

ISBN 978-89-374-7958-8 (03600)